이해받지 못한 사람, **마네**

일러두기

· 이 책은 Louis Piérard, *Manet, L' incompris*, Sagittaire, 1944를 완역한 것이다.
· ■ 는 원저작자의 주석이다.
· ● 는 옮긴이가 붙인 주석이다.
· 본문 중 ()는 원저자가 보충 설명한 것이며, []는 옮긴이가 보충 설명한 것이다.

이해받지 못한 사람, 마네

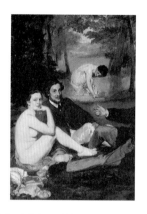

루이 피에라르 지음 • 정진국 옮김

글항아리

차례

I
유소년기

마네는 그 어느 화가보다 더욱 파리 사람 기질을 지녔다.
그는 파리의 아스팔트와 카페의 톱밥 난로와
염소치즈의 삭은 퀴퀴한 냄새와 대로의 가스등에 익숙했다.
그러나 이 활달한 도시생활 한복판에서
그는 항상 바다를 그리워했고,
청소년기의 그 아름다운 모험을 기억하고 있었다.

Manet

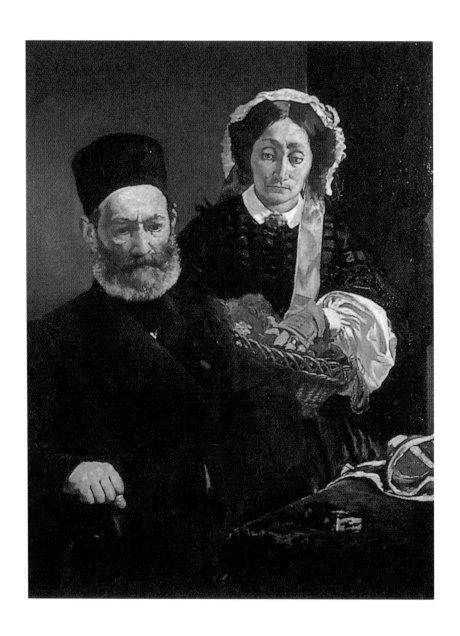

「부모의 초상」

에두아르 마네는 1832년 파리 시내 중심가에 있는 유서 깊은 부르주아 가정에서 태어났다. 지극히 출세 지향적이고, '관록'을 쌓는다는 의미에서 자유로운 경력에만 관심을 두던 집안이었다. 아버지 오귀스트 마네는 공화력 실월實月〔8월 18일~9월 16일〕 14일에 태어난 법관이었다. 그는 국새상서國璽尙書를 역임했다. 어머니 데지레 푸르니에(1811년 2월 11일생)는 친정아버지가 외교 밀사로서, 베르나도트 사령관을 스웨덴 왕위〔샤를 14세〕에 앉히게 된 협상에 참여했다고 자랑스레 기억하고 있었다. 그녀는 이 능란한 베아른 사람〔에스파냐에 인접한 프랑스 남부지방〕의 대녀이기도 했다.

마네 일가는 엄숙해 보이지만 아주 편했던 프티 오귀스탱 가街의 아파트에서 살았다. 지금은 보나파르트 가로 이름이 바뀌었다. 거실 벽난로에는 대부인 스웨덴 왕이 자기 대녀에게 선물한 괘종시계가 걸려 있었다. 마네가 1860년에 그린 「부모의 초상」에서 그것을 볼 수 없다는 점은 약간 의외라 하겠다. 그것이 보였더라면 좋았을 텐데….

당대 최상급 거물 화가의 반열에 오르게 될 사람의 눈은, 유년기 내내 역사와 추억과 감동으로 충만한, 세상에서 가장 완벽하고 아름다운 도시 풍경이 주는 정겨운 모습으로 가득했다. 은빛 햇살과 진줏빛 하늘 아

래서, 이 파리 꼬마는 피에르 노지에르—나중에 소설가 아나톨 프랑스로 개명한 티보의 친척—집을 나서면 곧장 거룻배가 요란하게 떠다니는 센 강과 육중한 루브르궁과 튈르리 공원을 볼 수 있었고, 또 줄지은 다리들 너머로 생 루이 섬을 볼 수 있었다. 좌초한 범선 같은 노트르담 대성당도….

에두아르 마네는 롤랭 중학교에서 공부했다. 그는 같은 반이었던 앙토냉 프루스트(소설가 마르셀 프루스트의 아버지)와 평생 절친한 친구로 지냈다. 강베타가 아테네 같은 이상적 공화국을 만들려고 했던 내각에서 미술장관직에 오른 프루스트는 이 옛 동창이 레지옹 도뇌르 훈장을 받도록 주선하게 된다. 그토록 인색하던 끝에 때늦은 수여였지만!

우수한 동창이자 쿠튀르 화실에서 함께 그림을 배웠고, 청소년기부터 영원한 친구였던 이 사람의 회상록을 참고해야만 한다. 물론 그는 마네를 이상화하고 영웅적 모습으로 일으켜 세우려는 욕심을 뿌리치지 못한 면이 있다. 그렇지만 그 증언을 부인할 수는 없다. 열다섯 살쯤이었을 중학생 때부터, 마네는 18세기 『백과전서』를 편찬한 디드로의 문장에 욕설을 퍼붓곤 했다. 디드로는 형편없는 복장 같은 것이라면 벗어버려야 한다고 주장했었는데, 여기에 대고 소년 마네는 이렇게 소리쳤던 모양이다.

"바보 같은 얘기야, 자기 시대에 맞게 자기가 본 대로 [따라]해야지."

마네의 이런 모습은 스탕달 같았다. 마네는 극도로 완고하고 엄격한 아버지에 질색했다. 물론 아버지는 애당초 아이를 법관으로 만들려고

작정했다. 이 때문에 마네는 응석을 받아주는 외삼촌 푸르니에 대령만을 믿음직하게 여겼다. 대령은 한가한 시간에 그림을 그렸고 또 어린 조카를 일요일과 목요일마다 루브르 미술관으로 데려갔다. 나중에 에드가 앨런 포의 작품『까마귀』의 삽화를 그리게 될 소년은 공책에 자연을 스케치한 것으로 채우곤 했다. 그는 열여섯 살에, 법률 공부를 거부하고 예술가가 되고 싶다는 뜻을 내비침으로써 어머니를 실망시켰고 '가장家長'으로부터 끔찍한 무시를 당하게 되었다. 하지만 딱히 예술가가 될 방법도 없었다. 고민 끝에 그는 선원이 되겠다고 선언했다. 그러나 해양대학에 낙방하자, 그는 선원을 키우는 '아브르 에 과들루프' 호를 타기로 했다. 이 배를 타고서 리우데자네이루로 항해할 예정이었다.

그는 홀로 르 아브르 항구로 떠났다. 어느 날 저녁, 약간의 망설임도 있었지만, 어쨌든 그는 이 범선의 배다리를 타고 넘었다. 대단한 부르주아 출신의 파리 소년이 짊어지기에는 무겁기 짝이 없는 보따리 두 짐을 내려놓자마자 그는 또 다른 '파리 출신'으로서 자기보다 나이가 많은 퐁티용이라는 친구를 만났다. 퐁티용은 오랫동안 속을 터놓고 지내는 동무가 되었다. 〔퐁티용은 훗날 마네의 제수, 베르트 모리조의 언니와 결혼하여, 두 친구는 사돈 간이 된다.〕

이 첫날 밤, 해먹에 누워서 에두아르 마네는 잠들지 못한 채 뜬눈으로 꿈을 꾸었다. 그는 자신이 떠나온 것을 되짚어봤다. 무서운 남편 앞에서 늘 수심에 가득 차 있던 그토록 온화한 어머니와, 어린 두 동생과 푸르니에 외삼촌과 친구 앙토냉을 떠올렸다. 또, 한 처녀도 이상하게 그의 생각에 끼어들었다. 그 감정의 본질이 무엇인지 정확히 헤아리긴 어려웠다. 그는 자신과 두 동생에게 피아노 교습을 해주던 홀란드 처녀 쉬잔

렌호프 양의 신선한 몸매를 다시 그려보았다. 어째서 이렇게 부드러우면서도 짜릿한 느낌으로 그녀를 꿈꾸었을까?

배는 항구에서 출항하기에 알맞은 바람을 기다리면서 며칠간 머물렀다. 하루는 에두아르 마네와 동료가 외출을 했는데 그때 르 아브르의 부두와 거리에서 이상한 소요를 목격했다. 때는 1848년 12월 초였다. 며칠 뒤면 대통령 선거가 있을 터였다. 그런데 루이 나폴레옹 보나파르트를 지지하는 이상한 운동이 펼쳐지고 있었다. 화월花月(공화력 4월 20일부터 5월 19일)의 혁명 열기도, 라마르틴●이 붉은 깃발 위에서 연설한 6월의 피비린내 나던 날들도 이미 지나지 않았던가. 마네는 몽상과 호기심 그리고 풋내기 항해사의 조급증으로도 이 모든 것을 물리칠 수 없었다. 노르망디의 작은 '선술집' 탁자에 앉아 그는 어머니에게 이렇게 썼다.

"사랑하는 엄마,
이렇게 힘든 이별에 겁을 내다보니 엄마가 르 아브르까지 배웅해주지 않았다고 아쉬워할 틈도 없었어. 이별은 늘 힘들잖아. 엄마가 와서 멋진 범선을 봤다면 더 좋았을 텐데. 여기에는 생필품도 있고 아이들의 마음을 돌려 데려가려고 온 가엾은 어머니들을 위로하고 안심시키는 편의 시설과 온갖 사치품이 다 있어.
…내일은 떠나지 않을까? 아직 알 순 없지만. 4시에는 승선이야. 그러고 나서 좋은 바람이 불 때까지 기다리겠지. 오늘 아침 선원들에게

● 낭만주의 시인으로 바로 이해의 민중혁명의 정권을 주도했다.

필요한 서류를 작성했고, 어떤 일을 맡을지도 적었어. 갑판에 스물여섯 명이 있고, 조리사와 흑인 호텔 집사도 있어. 선미 쪽에는 예쁜 살롱과 피아노도 있고. 사랑하는 엄마, 잘 있어. 헤어져 슬프지만 그래도 나는 떠나는 데 만족해. 엄마가 맹드라빌 아주머니한테 할 말을 생각하면서 마음을 가라앉혔으면 해. 내가 편안한 시설에 놀라더라고. …동생들과 에두아르, 우리 모두의 친구에게도 내 소식 전해줘. 또 할머니한테도 내 사랑 전하는 것 잊지 말고.

…안녕, 엄마. 따뜻하게 안아줄게. 당신의 아들, 에두아르 M." ▪

신참 선원으로서 마네가 쓴 이 편지는 활기차고 흥미롭고 정에 넘치며, 바다의 노련한 선원들이 쓰는 은어에서 빌려온 그림 같은 말로 감칠맛을 더한다. 이렇게 그는 포르투갈 해안의 언덕에서 본 작은 돛배에 대해 묘사하고 또 그것이 쏜살같이 '돛으로 만든 횃불'처럼, 즉 전속력으로 멀어진다고 이야기한다.

이 첫 번째와 그 뒤에 이어지는 편지에서, 삶의 모든 어려움에 웃으며 맞서는 씩씩한 파리 소년의 단호한 정신과 다정한 성품을 보게 된다. 이 리우데자네이루 여행에서 쓴 편지는 내가 어느 날 베네치아 섬에서 겪은 이상한 만남을 상기시킨다. 나는 수도원을 보러 갔는데, 티에폴로〔16세기 베네치아 화파의 거장〕가 장식화를 그린 그곳 도서관에 아르메니아 문학의 보물이 가득했다. 내가 방문을 하고 나서 선량한 신부님과

▪ 에두아르 마네, 소년기 편지(1848~1840), 루이 루아르 일가, 파리.
 해변과 부두를 그린 스케치 도판 수록.

함께 작은 증기선 갑판에 다시 오르려던 참에 열네댓 살쯤 돼 보이는 헬쑥한 소년이 우리에게 다가왔다. 그런데 이 소년은 순수한 파리 변두리 동네 메닐몽탕 사람 억양으로 우리에게 아르메니아 신부들의 수도원이 좋더냐고 물었다. 그런 식으로 우리에게 하소연하던 당찬 모습의 작은 소년은 선원이었다. 그는 우리가 훌륭하다고 칭찬한 그 신부들에게 도움을 청하려 했다. 그는 어떻게 그곳까지 왔을까? 수수께끼일 뿐이다…. 사실 이런 질문은 공허할 따름이다.

그의 범선 학교가 출항했을 때 에두아르 마네는 열여섯 살이었다. 앙토냉 프루스트는 이렇게 썼다.

"그는 까다로운 아이였다. 호리호리하고 깔끔하며 온화한 인상에, 투박한 작업복 차림이었지만 절대 품위를 잃지 않았다. 연필을 놓은 적도 거의 없고, 사람 얼굴을 스케치하고, 거기에 덧칠하거나 길을 가다가도 멈춰 서서 지나치는 인상을 포착하며 그림 같은 구석을 그리길 좋아했다. 그는 이 시절에 대단히 유머러스한 남미南美의 모습들을 남겼다. 그림을 그린다는 것은 그에게 단순히 기분풀이 같은 것으로서 아직 큰 걱정 거리는 아니었다. 어쨌든 무엇을 걱정했을는지 알 수는 없다. 그는 여러 차례 자기 이야기를 했다. 처음에 어떻게 붓을 잡게 되었는지…."

"어느 날 해안에 접근하고서 우리는 배에 실은 홀란드 치즈가 물에 젖어 상해버렸음을 알게 됐다. 내가 이 재앙을 수습해보려고 나섰다. 조심스럽게 오리털 붓으로 '썩은 부분'을 털어내자 다시 근사한 연보라

빛을 띠게 되었다. 내 첫 번째 회화작품이었다!"

사실, 벳송 선장은 마네에게 이렇게 말했다.
"이봐, 그림에 취미가 있으니 그 붓으로 홀란드 치즈처럼 멋진 초상 좀 그려줘."
마네는 친구 앙토냉 프루스트에게, 이런 사건을 치르고 나서 치즈덩어리가 토마토만큼 부풀었다고 전했다. 항구에서 흑인들이 몰려들어 그것을 사가면서 물건이 많지 않다고 끌탕을 했다면서….
어쨌든 배가 출항하기 전에 무서운 오귀스트 마네 씨는 아들에게 이별을 고했다. 그가 원한을 품었을까? 아니면 갑자기 법률 공부에 저항하는, 예민하고 늠름한 이 소년에게서 대단한 성격을 발견했을까?
출항 이틀 전에 에두아르 마네는 어머니에게 이렇게 썼다.

"해먹생활을 시작했어. 그저께는 못 잤지만 어젯밤엔 잘 잤어, 엄마. 지금도 바다 위의 다른 배들 때문에 배가 흔들리고 있어. 우리가 항만 제일 끄트머리에 있거든. 좋은 바람이 오길 기다리고 있는데 모두 지루해하는 모양이야. 우린 돛대에 올라가는 놀이로 밤을 지새. 나도 아주 민첩해졌어.
…이제 완전히 선원 복장을 갖췄어. 밀랍 입힌 모자랑 부드러운 플란넬 셔츠, 작업복에 면바지, 다 괜찮아. 부두에서 구경꾼들이 항상 우리를 보고 있어."

르 아브르에서 부친 마지막 편지는 다음과 같다.

"아빠가 내일 갑판에 작별하러 오겠지. 출발할 때 볼 수 있어서 정말 다행이야. 아빠는 나한테 항상 잘해줬잖아.

…이제 날씨도 정말 좋아졌고, 바다도 아주 아름다울 것 같아. 우린 출항가를 불렀어. 모든 면에서 잘하지는 못해도, 가엾은 소년 선원 넷에 신참 둘이 우리를 도와주는데, 애들이 발길로 엉덩이를 걷어차이고 주먹으로 얻어맞곤 하니까 영악할 만큼 말을 잘 듣거든. 호텔 매니저는 흑인인데 애들 교육 담당이고 잘못하면 마구 두들겨 패니까. 우리는 애들한테 아직 권한을 휘두르지는 않아. 더 큰 일이 있을 때를 대비하는 거야."

12월 8일, 선창에 운집한 수많은 르 아브르 시민의 환송을 받으며 두 발의 축포를 터트리면서 '아브르 에 과들루프' 호는 닻을 올렸다. 날씨는 쾌청했다. 그런데 출발할 때부터 신참들은 멀미에 시달렸다. 청년 마네는 멀미하지 않는 것을 대단히 자랑스러워했다. 하지만 날이 갈수록 날씨는 더욱 고약해졌고, 다른 사람과 마찬가지로 그도 해신海神에게 공물을 바쳐야 했다. 물론 넬슨 제독도 트라팔가 해전에서 줄곧 편치 않았다며 스스로를 위로한 적이 있다.

선장의 인내심은 대단했지만, 12월 16일 아침 일곱 시에 마침내 날이 개자 그는 기상 종을 울리게 했고, 모든 견습생은 빨랫감과 이불과 배를 대청소하라는 명령을 받았다. 그러고는 모두 밧줄이 있는 곳에 집합했다. 마네는 앞 돛대 '장루檣樓'를 맡았다. 12월 19일, 위도상 에스파냐 해안에 있었다. 칠팔일 뒤면 마데이라(북대서양에 위치한 포르투갈 령의 섬)에 도착할 것으로 기대했다. 하지만 선원 모두가 그 섬에 오를 수

는 없었다. 이 때문에 큰 보트로 우편물을 보낼 수밖에 없었다. 마네는 프랑스 공화국의 새 대통령이 누가 됐는지 알고 싶어 안달이 났다. 그는 엄마한테 보내는 편지에 이렇게 썼다.

"요즘 파리에서 엄마, 아빠 다 아주 긴장했겠네. 내전은 없어야 할 텐데, 얼마나 끔찍하겠어!"

같은 편지에서 그는 꽤 서정적인 어투로 항해사로서의 첫 경험을 털어놓는다.

"바다는 상상조차 할 수 없어. 이렇게 요동치는 바다를 본 적은 없어. 우리를 둘러싼 거대한, 산맥을 형성하는 물은 상상할 수도 없을 정도야. 갑자기 배를 통째로 삼킬 듯이 덮쳐오고, 바람이 밧줄을 하도 심하게 당겨서 모든 돛을 단단히 비끄러매야 했어. 그럴 때마다 나는, 정말이지 포근한 집이 너무 그리워."

그는 '지겨운 생활'의 단조로움을 불평하면서도 밤낮으로 일하는 젊은 동료 선원들에 감탄했다.

시간표는 세심하게 짜였고, 갑판 훈련과 신체 단련 외에도 수학, 문학, 영어 수업이 있었다. 크리스마스이브와 송년회 날 그리고 동박박사의 날•에 적도를 지나면서 선장은 너그럽게 재미를 볼 기회를 허용했다. 마네는 이런 일을 자세하게 어머니한테 털어놓는다. 1848년 12월 30일, 그는 항해하다가 근해에 정박하던 중 작은 포르투산투 섬도 스케치해서

보냈다. 이 한가한 시간에, 선원들 사이에서 대성공을 거둔 풍자적 초상을 그리면서 그는 쉬지 않았다. 선장은 그 초상에 감탄한 나머지 자신도 '스케치' 해달라고 부탁하기도 했다. 게다가 반갑게도 선장이 선상에서 데생 자유 강의를 시간표에 넣고 이 강의를 마네에게 맡겼다. 나중에 막강한 토마 쿠튀르의 제자가 될 마네는 열여섯의 나이에 이 행운의 동반자들에게 회화 기초를 가르친 것이다.

마데이라 근처에서 그는 이렇게 썼다.

"오늘 밤 바다는 보통 때보다 더 야광색이야. 금속의 물살을 가르며 나아가는 것 같아. 너무 멋있어."

하지만 역풍이 불었고 아브르 에 과들루프 호는 마데이라에도, 또 마네가 멀리서 스케치했던 포르투산투에도 상륙하지 못했다.

12월 30일 새벽 네 시에 그는 우송할 수 있길 바라면서 마지막 편지에 추신을 붙였다.

"아빠가 내가 (해양대학 시험에) 통과할 수 있도록 파리에서 등록을 해주면 좋을 텐데."

그리고 그는 한 달 뒤인 1849년 1월 30일자 편지에서 다시 한 번 졸랐다. 이런 일은 어른들에게야 그렇게 '골치 아픈' 일은 아니지만, 진지하

● '갈레트'라는 케이크 먹는 날 1월 6일(주현절主顯節 · 공현절公現節이라고 하는 대축일은 예수의 출현을 축하하는 교회력 절기이다. 성공회에서는 공현절, 개신교에서는 주현절, 천주교에서는 주님 공현 대축일이라고 부른다).

고 침착하게 열심히 일하는 용감한 소년에게는 어땠을까…. 그는 법을 모를 뿐. '그가 가족의 명예를 훼손하고 있구먼!' 이라고 할 수는 없을 것이다.

고래, 수면으로 날아오르는 물고기들의 묘사, 풍샬[마데이라 제도에 속한 섬]까지만 접근할 수 있었던 곳에서 황급히 그린 산타 크뤼즈 드 테네리프의 스케치….

한편, 만나지 못할까 안달이던 마네에게 마침내 항해 중에 프랑스 통신선이 파리 소식을 전해주었다. 그는 이렇게 말한다.

"우리는 편지에서 선거 결과 누가 대통령이 되었을까 궁금해서 정신이 없었지."

이 어린 파리 소년이 정치 문제에 관심을 두고 중시한다는 점은 상당히 놀랍고 또 기분 좋은 일이다. 브라질에서 부친 1849년 3월 22일자, 즉 마지막 편지에서 그는 이렇게 털어놓고 있다.

"파리의 감동이 아직 식지 않았겠네. 우리가 돌아가면 좋은 공화국을 지킬 수 있도록 열심히 해주세요. 루이 나폴레옹이 공화주의자가 아니면 어떻게 하나 걱정이 태산이에요!"

이 편지를 쓰기 전 2월 4일에 리우데자네이루에 도착했다. 두 달간의 힘든 여정 끝에 마네는 놀란 눈으로 자기 앞에서 리우 만灣이 펼쳐지는 모습을 보았다. 세상에서 가장 아름다운 풍경이었다. 지금은 코르코바

도(브라질 동남부, 리우데자네이루 남쪽의 산으로 정상에 그리스도의 상像이 있다. 높이 705미터) 산의 등산용 리프트가 주렁주렁 붙은, '설탕 빵'이라는 희한한 이름의 바위산 멀리 떨어져 정박한 범선을 상상해본다(당시에도 이미 이런 리프트가 있었을까?). 오른쪽으로 도시를 마주 보면서, 마네는 페트로폴리스와 테레조폴리스의 절벽과 '오르가노스'〔풍금의 관이라는 뜻〕 산맥과 그 뾰족하게 솟은 '하느님의 손가락'이라고 부르는 봉우리를 보았다. 마치 루브르에서 봤던 다 빈치의 그림 속에 등장하는 멀고 먼 파란 산 같아 보였다. 티주카 고원 자락에 자리잡은 이 도시는 청순한 숲으로 덮여 당시에도 여전히 코파카바나 해안을 두르고 있던 식민지 모습이었을 것이다. 오늘날 히우브랑쿠 해안 도로와 미국식 마천루들이 이 도시를 삼켰다. 마네가 그 이국적 성격에 사로잡혀 편지에서 열렬하게 이야기하듯이, 이곳은 르 코르뷔지에〔프랑스 건축가〕가 도시 계획을 꿈꾸었던 곳이다. 일요일 아침 배에서 내리기 전에 그는 이렇게 소리친다.

"드디어 미사를 끝내고 우리는 시원한 물을 마시고, 절인 음식 대신 다른 것을 먹었지."

그는 쥘 라카리에르라는 동년배 친구와 상륙했다. 쥘의 어머니는 우비도르 가街에서 의상실을 경영하며 리우 교외의 작은 집에 살았다. 모든 것이 매혹적이었다. 그는 '아브르 에 과들루프'의 어린 선원의 복장을 호평한 브라질 신문기사를 동생에게 자랑스럽게 전했다. 그는 이미 예리한 예술가의 눈으로 나라와 도시를 보고 있었다. 장식이 지나치고 그림이 졸렬한 성당들에서 보이는 취미의 경박함을 주목하기도 했다. 그러나 이국적 특색은 대단했다. 인력거나 노새가 끄는 차를 타고 다니

는 브라질 여자들에 대해선 칭찬을 아끼지 않았다. 그는 사촌 쥘 드주이에게 이렇게 썼다.

"아주 미인들이야. 검은 눈하고 머리는 놀랍도록 짙어. 얼굴을 다 드러내고서 중국 여자처럼 머리를 땋았어. 흑인 하녀나 자기 아이들을 데리고 다니지. 이 나라에서는 열네 살이 되거나 아니면 그보다 더 빨리 결혼하기도 한대!"

그는 노예시장을 보았다(그 얼마 뒤 돔 페드로 황제는 이 제도를 폐지한다). 그는 그 광경을 다른 것과 마찬가지로 색채와 그림 같은 세부에 대한 감각으로 정말이지 훌륭하게 묘사했다. 화가가 쓴 편지답게….
마네는 리우를 둘러보고서 어머니께 편지를 쓴다.

"도시는 큰데 길들은 좁아. 예술가 기질이 좀 있는 유럽 사람이라면 아주 특이한 인상을 받게 될 거야. 거리에서는 흑인 남녀만 마주칠 뿐이고. 브라질 사람들은 거의 외출을 하지 않는데, 여자들은 더 안 돌아다녀. 여자들은 미사 때나 저녁 식사 후에 보일 뿐이야. 창가에 모습을 드러내니까. 그렇게 마음껏 볼 수 있지만 낮에는, 여자들이 창가에 있다가 우리가 쳐다보는 줄 알고 금세 몸을 돌려버리거든. 이 나라에서 흑인들은 죄다 노예야. 이 가엾은 사람들은 모두 얼빠진 모습을 하고 있어. 백인이 행사하는 권력은 엄청나지. 노예시장을 봤는데 차마 눈 뜨고 볼 수 없었어. 흑인은 바지에 면 작업복을 입기도 하지만, 신발은 신지 못하게 하나봐. 흑인 여자는 허리까지 알몸이고, 가슴을

덮는 목도리만 두르고 있기도 해. 대부분 못생겼는데 개중 상당히 예쁜 사람도 있어. 구하는 사람이 많은가봐. 머릿수건을 두르기도 하고, 예술적으로 곱슬머리를 묶기도 해. 또 하나같이 괴물이 날뛰는 장식이 새겨진 짧은 치마들을 걸쳤어."

마네는 리우 부근을 여러 차례 돌아다녔다. 사흘간 리우 만 깊숙한 섬에서 야영도 했다. 나는 바로 이 파크타 섬에서 이 세상의 맨 처음 아침에 대한 기억인 에덴 정원의 모습을 보았다고 생각한다. 그는 친구들과 원시림도 탐사한다. 물론 이 도시 초입에 있는 티주카에서 본 것일 터이다. 기이하고 거대한 나무 등걸 위로 야생 그대로 싹을 틔운 양란洋蘭과, 꽃잎처럼 펄럭이며 날아오르는 새와 곤충이 무성한 곳이다. 이 탐사를 하면서 그는 파충류〔도마뱀 같은 것〕에게 발을 물렸다. 발이 부어올라 2주일 동안 마네는 배에 틀어박혀 치료를 받아야만 했다. 뱀 종류에 물렸을 때 쓰는 해독제는 당시 개발되지 않았다. 파스퇴르가 아직 대단한 발견을 하지 못했던 때였다. 아무튼 브라질은 사웅파울로 뱀연구소를 창설하고 지금은 전 세계의 감탄을 자아내는 이 열대의학연구소에서 경이로운 성과를 내놓고 있었다. 마네는 이로부터 서른네 해 뒤에 물린 다리를 절단한 끝에 사망했다.

여기서 리우 사육제를 그려보고 싶다. 향기로운 밀랍덩어리인 "리몬스"를 터트려대고, 엄청난 관중을 끌어들이는 종교축제 말이다. 브라질 체류가 끝나고 귀항에 나서게 될 무렵에는 문자 그대로, 마네는 아버지께 약속한 대로 다시금 해양대학에 지원할 생각으로 완전히 독이 올라 있었다. 1849년 3월 11일 그는 동생에게 이렇게 썼다.

"올해 합격할 거라고 기대하지는 않아. 땅보다 바다 갑판에 붙어 있
으니…."

4월 10일이 출발일이다. 6월 13일에 여섯 달 동안 떠나 있던 배는 르
아브르로 귀항한다. 친구 퐁티용은 마네가 시험 걱정은 않고 여행 내내
그림을 그렸고 파리에서 치른 시험에서 백지를 제출했다고 이야기했다.
 그래서 뭐 어떻다는 건가? 우리의 관심사야 마네가 화가로서 성장하
는 데 '아브르 에 과들루프' 항해에서 어떤 영향을 받았을까 하는 것 아
니던가? 그 영향은 의심의 여지가 없다. 그 여행은 그때까지 어머니의
애지중지하는 사랑을 받고 또 타협을 모르던 아버지 때문에 기가 꺾인
파리 소년을 사내로 만드는 데 이바지했다. 힘겨운 반년간의 실존적 체
험이 그의 성격에 깊이 새겨졌고, 화가로서의 경력에 불가분한 인내력
과 강인함을 심어주었다. 훗날 그는 비평과 관중의 망언과 모함의 물벼
락을 뒤집어쓰게 된다. 범선의 난간에서 싸우던 물벼락처럼.
 열대지방 여행은 그의 기억에 확고하게 간직되었다. 마치 눈에는 보
이지 않지만, 항상 그의 존재를 풍요롭게 했던 이미지와 시각에서, 샤를
보들레르라는 친구이자 옹호자의 기억이 영원했듯이….

"자유인이라면, 항상, 바다를 소중히 간직하리라."

마네는 그 어느 화가보다 더욱 파리 사람의 기질을 지녔다. 나는 파리
사람이라는 말을 상당히 겉멋 든 경우를 가리키는 뜻으로 이해하지 않
는다. 단지 이 화가가 자기 고향인 그 도시의 분위기와 토르토니*와, 소

극장들과 신식 카바레와 큰 백화점과, 세련된 신사들과 멋쟁이 아가씨들이 누리는 사치스런 분위기를 찬미했다고 말하고 싶다. 인상주의 화가들은 주로 촌에 살았지만(모네는 베퇴유나 지베르니, 피사로는 퐁투아즈, 시슬레는 모레, 기요맹은 크뢰즈), 마네는 파리의 아스팔트와 카페의 톱밥 난로와 염소치즈의 삭은 퀴퀴한 냄새와 대로의 가스등에 익숙했다. 그가 때로 아르장퇴유 강가와 라튈 영감네 식당에서 길을 잃곤 했던 것도 당연한 일이다. 평론가 블랑슈는 이렇게 썼다.▪

"과들루프의 두 차례 항해에 대한 기억에서 그의 걸작이 나오지 않았을까? 지금은 필라델피아 미술관에 있는 「앨라배마 호와 커시지 호의 전투」〔미국 독립전쟁 당시 유명했던 전투〕(1872년 살롱에 출품)와 「셰르부르 난바다의 앨라배마 호」(허버마이어 소장품, 뉴욕). 여러 상륙정이 바다를 가른다. 앨라배마 호는 구름이 낀 흐리고 미묘한 빛깔의 하늘 아래서 그 선구나 선미와 마찬가지로 우뚝 솟은 깃발들을 펼쳐 보인다. 전경에 팽팽히 부푼 은빛 돛들에 활기를 불어넣는 고깃배의, 청회색과 불투명하고 파르스름한 갈색의 조화를 보자. 이는 바다를 아는 사람의 그림으로, 문진으로 쓰는 조약돌 위에 그리던 전문가〔범선 장식화를 기념용으로 그리던 장인〕만큼 정확하다. 그런데 그 체계적인 단순성은 카미유 코로가 인물을 옮기는 수법을 연상시킨다."

● 데 지탈리앙 대로에 있는 19세기 파리 엘리트들이 즐겨 찾던 카페.
▪ 자크 에밀 블랑슈, 『마네』, 리데르 출판사, 파리.

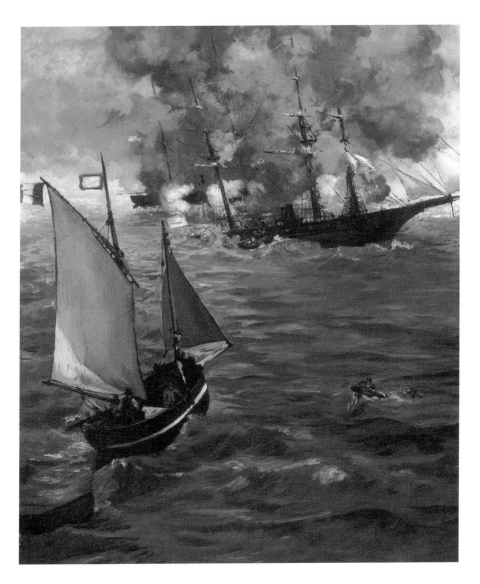

「앨라배마 호와 커시지 호의 전투」

그러나 독립전쟁 일화에 고쳐되어 화실에서 그린 이런 그림들 이상으로「어부」(1873, 본 멘델존 소장품, 베를린) 같은 작품이 벨기에 화가 오귀스트 올레프의 걸작과 같은 구성을 정확히 재현한다는 점이 흥미롭다. 즉 폭우 속에서 같은 시대에 특히 감탄할 만한 보르도 항구를 배경으로 출항하는 불로뉴 호를 그린 바다 그림이다(도쿄, 마수카타 소장품이다).

토마 쿠튀르 화실

세잔이나 코로처럼 에두아르 마네는
붓과 연필과 화폭을 자유롭게 다루게 되면서,
그의 손은 살롱에 출품하는 족족 '상을 따내는 기계'였던
쿠튀르가 곁눈질해 보았을 이런 거장들(세잔과 코로)을 환기시키면서,
고상한 형식을 익혀나갔다.

Manet

「앙토넹 프루스트의 초상」

마네는 열여덟 살이 되었다. 그는 바다에 대한 강한 야심을 결국 포기했다. 아버지의 성화도 많이 가라앉은 듯했지만 아무튼, 아들의 장래를 놓고 새로운 갈등을 겪게 된다. 청년은 단호한 어조로 화가가 되겠다는 의지를 보였다. 실망한 오귀스트 마네 씨는 아들에게 이렇게 말한다.

"그래, 좋다. 알았구나. 네 일을 찾아 가거라."

그러나 여기에는 단서가 붙었다. 그는 아들이 저명한 화가에게 교습을 받아야 한다고 했다. 서로 동의한 끝에 그는 토마 쿠튀르를 선택했다. 1815년 12월 21일에 태어난 이 사람은 1826년에 파리 시내 레알 구역으로 이사해온 상리스의 초라한 제화공製靴工집 아들이었다. 외아들이던 그는 구두 만드는 일을 물려받을 뻔했는데 얼마나 팔자가 달라졌는지! 토마 쿠튀르는 어려서도 줄곧 그림을 그렸다. 어느 날 아버지는 아들을 루브르 박물관에 데려갔다. 이 견학은 「퇴폐기의 로마인」〔쿠튀르의 대표작으로 현재 오르세 미술관 소장〕의 작가가 쓴 자서전을 믿어

본다면, 그의 인생의 결정적 사건이 되었다. 파올로 베로네세[베네치아 화파의 거장]의 「가나의 피로연」 앞에서 그 또한 "좋아, 나도 화가가 될 거야"라고 외쳤을 듯하다. 꼭 이런 말을 하지 않았더라도 그 비슷한 말을 했을 법하다. 그는 그로 남작[나폴레옹 제정기에 역사화를 그린 거장]의 화실로 들어갔다. 쿠튀르는 「에일로의 전투」를 그린 스승이 어느 날 자기한테 이렇게 말했다고 자랑을 늘어놓았다.

"이런 식으로 그린다면 자네는 프랑스의 티치아노가 되겠어."(염치도 없이!)

1835년 그로 남작은 신경쇠약에 걸려 자살했고, 제자 쿠튀르는 폴 들라로슈의 화실을 자주 드나들게 되었다. 그는 이내 엄청난 성공을 거두었다. 특히 오귀스트 오네의 초상을 그렸고 「로마의 향연」과 1847년 살롱에 전시하고 나서 곧바로 미술관으로 들어간다[당시에는 루브르 박물관]. 그는 엄청난 '물건'인 「퇴폐기의 로마인」을 3년이란 시간에 걸쳐 그리면서 가장 잘나가는 화가가 되었다[역사가 쥘 미슐레의 초상도 그렸다]. 역사적 주제를 그리는 화가 토마 쿠튀르는 고상한 주제를 맹신했다. 결국 이런 미신적 태도 때문에 그와 제자 마네는 충돌을 피할 수 없었다. 어쨌든 당시 그가 그림을 제일 잘 그리는 일류 화가였던 것은 사실이다. 최상의 수법을 보기 좋아하는 사람에게 마네는 우리가 생각하는 것보다 훨씬 더 많은 빚을 졌다. 두 사람 사이에 감정의 골이 깊어져 결국 결별하고 말았지만….

그 거창한 역사화歷史畵에서 따분한 권태를 끌어낸 쿠튀르는 물론 그

매력을 부인하기 어려운 여인들의 초상 소품과 나체화 등 빼어난 작품을 남겼다. 나는 그가 벨기에 낭만주의 화가 비르츠와 견줄 만하다고 생각한다. 비록 이 벨기에 화가에게 문학과 불순한 철학이 최악의 영향을 끼치긴 했지만, 그래도 능숙하게 그린 스케치와 유화 몇 점은 뤼벤스의 위대한 계승자라 할 만큼 놀라운 재능을 발휘했던 화가이니까(더구나 그는 디낭 출신의 발롱〔벨기에 동남부 불어권 지역〕 화가였다).

토마 쿠튀르는 '뤼 드 라 투르 데 담' 거리에 화실을 열었다. 그 뒤 '뤼 라발'이라고 부르던 거리로 지금의 '뤼 빅토르 마세'가 된 곳에 또 다른 화실을 차렸다. 이곳에서 스물다섯에서 서른 명가량의 여러 국적의 학생들이 공부했다. 학생들은 남녀 가리지 않고 월사금을 내는 대신 모델로 일할 수 있었다. 또 주당 한두 차례 그들의 그림을 고쳐주러 들르는 거장의 가르침을 받는 혜택을 누렸다. 외국인 학생 가운데 안셀름 포이어바흐와 헌트도 있었는데, 이들은 19세기 독일과 영국에서 가장 따분한 화가들이지만 이런 점은 거의 언급되지 않는다. 포이어바흐는 파리의 스승을 열렬하게 칭송했다.

마네는 "착실하게 성장한 청년"이었다. 처음에는 영원성을 꿈꾸는 로마인을 그린 이 스승에게 깊은 존경을 보였다. 그러나 차츰 이런 존경은 감출 수 없는 이죽거림으로 변해갔다. "반항아"나 반역에 동참할 후보들은 재능과 귀족적 태도를 갖춘, 알 만한 사람이라면 이구동성으로 매력 넘친다고 말하는 마네 곁으로 모여들었다. 그는 변덕이 심한 듯했지만 화실에서 그럭저럭 잘 지냈다. 프루스트의 기억도 들어보겠지만, 전기 작가 타바랑이 주장하는 바로는 그렇다.

마네가 쿠튀르 화실을 다닌 기간은 모두 합쳐 6년이었다─중간에 건

너뛰기도 하고 오랫동안 결석도 했지만. 이 시절에 사제지간의 갈등은 계속되었다. 마네는 화실에 들어온 지 불과 몇 주일도 안 되었을 때부터 이미 상당히 못된 말투로 스승의 그림을 멋대로 비평했다. 걸핏하면 성을 내곤 했던 쿠튀르는 마네에게 다른 선생을 찾아보는 편이 낫지 않겠느냐고 말하곤 했다.

오귀스트 마네 씨는 이런 신랄한 대화를 소문으로 전해 듣고는 아들을 혹독하게 질책했다. 몇 주간 결석한 끝에 마네는 다시 화실에 나가 후회의 심정을 토로했고 이후 또다시 갈등이 터질 때까지 붓을 잡았다. 그는 앙토냉 프루스트에게 이렇게 말했다.

"거기서 어떻게 해야 하지? 다 우스워 보이니 말이야. 빛도 그림자도 모두 엉터리야. 화실에 들어가면 무덤으로 들어간 기분이지. 길거리에 누드모델을 세워둘 순 없는 것 아냐? 물론 산촌이라면 그럴 수 있겠지. 적어도 여름에는 야외에서 누드를 그릴 수 있으니까."

바로 이런 말이 몇 해 뒤에 조르조네의 걸작 「전원 음악회」•의 놀라운 현대판인 「풀밭의 점심」을 그리게 될 이 청년 미술가의 비상한 성찰이었다. 월요일에 모델들은 한 주 동안 계속될 똑같은 포즈를 취했고, 마네는 매번 그들과 티격태격했다. 그는 모델에게 이렇게 말했다.

• 현재 루브르 박물관에 높이 걸려 있다. 아직도 베네치아 화파의 이 요절한 천재 조르조네의 것이 아니라 티치아노의 것이라는 주장이 여전하다.

"자연스런 포즈 좀 취할 수 없어요?

채소가게에서 무 한 다발 사는 중이라고 생각해보세요."

그러던 어느 날, 뒤보스라는 모델이 이렇게 대꾸했다.

"마네 씨, 폴 들라로슈 선생님〔관제화파의 거장〕은 나에 대해 칭찬만 했습니다. 당신 같은 청년을 그 양반이 모를 수밖에 없겠습니다."

마네는 웃으면서 이렇게 말했다.

"들라로슈의 의견대로 해달라고 부탁하지 않았습니다. 내 부탁을 한 거지요."

뒤보스는 분에 차 떨리는 목소리로 이렇게 되받았다.

"마네 씨, 나한테 로마로 가야 한다고 말했던 화가들이 한두 분이 아니에요!"

마네도 즉시 받아쳤다.

"아, 그러셨군요⋯. 나는 로마에 갈 생각이 없거든요. 여기는 로마가 아니잖습니까? 파리라고요. 내 말이 맞거든 여기 눌러앉아 있읍시다."

어느 날 그는 길에서 마음에 드는 모델을 만났다. 마네는 그를 화실로 데려왔다. 도나토라는 훗날 유명한 최면술사가 되는 인물이다. 처음에 도나토는 아주 자연스럽게 포즈를 취했다. 그러나 분위기 탓에 그 역시 차츰 다른 모델들을 흉내 내게 되었다. 몸통을 비틀고, 근육에 힘을 주고, 영웅적인 자세를 취하는 등⋯.

그러던 어느 날 마네의 부탁으로 그는 반라로 포즈를 취하고 있었는데, 마침 나폴레옹 서사시를 판화로 찍었던 라페와 쿠튀르가 들어왔다.

쿠튀르는 그 장면을 보고서 사납게 화를 냈다.

"누가 이런 멍청한 자세를 취하라 했소?"
마네는 차분히 "접니다"라고 답했다. 그러자 쿠튀르는 이렇게 말하며 비꼬았다.
"딱한 친구 같으니라고. 자네가 이 시대의 도미에[풍자화의 거장]라도 될 줄 아는가 보지!"

마네는 이 사건을 '뤼 노트르담 로레트'의 카페에서 만나곤 했던 보들레르와 바르베 도레비이 등 문인들에게 전했다. 친구들은 쿠튀르가 자신도 모르는 사이에 마네를 칭찬한 셈이라고 주장했다. 쿠튀르는 어느 날 자신이 특별히 자랑하는 초상화를 마네에게 보여주었다. 오페라 여가수의 초상이었는데, 그러면서 마네에게 점잖게 의견을 청했다. 마네도 정중하지만 늘 하던 대로 솔직하게, 초상은 훌륭하지만, 중간계조의 색이 너무 많아 칙칙하다고 했다. 그러자 쿠튀르는 이렇게 반박했다.

"자네가 그렇게 볼 줄 알았네. 그림자에서 빛으로 이어지는 계조를 보려고 애쓰는구면."

얼마나 역겹고 썰렁한 말인가! 학교와 전통의 교과라는 것은 모두 이런 식 아니었던가? 마네는 이미 그림자에 여러 색이 뒤섞여 있다는 것을 알고 있었다.
쿠튀르와 이 제자의 갈등에 충격을 받고 놀라야 할까? 이는 우선 세

대 간의 갈등이다. 즉 경직된 전통과 혁신적 정신의 갈등이다. 비록 이런 혁신성이 우리를 과거의 위대한 거장들의 관념으로 되돌아가게 만들기는 하더라도…. 마네는 토마 쿠튀르와 당연히 충돌할 수밖에 없었다. 나중에 안트베르펜 미술학교장 베를라, 파리의 코르몽과 부딪치게 되는 빈센트 반 고흐에게도 이런 사정은 똑같았다.

어쨌든 마네는 쿠튀르에게 많은 것을 배웠다. 이 사부는 자기 직업을 천사 같은 것으로 알았고, 『화실의 대담』과 과거 제자들에게 보낸 편지에서, 자연과 삶에 대한 헌신뿐 아니라 작품의 개념 및 기법에 대해 예리하고 정확한 말을 하고 있다. 그는 이렇게 썼다.

"생각하는 그림을 그리자면 깊이 느끼고 쉽게 그려야 하네. 첫 번째 붓놀림이야말로 가장 소중하지. 두 번째 붓질도 그다음으로 중요하네. 하지만 세 번째 붓질은 보물을 흙덩어리로 변하게 할 수도 있어."

쿠튀르는 "고상한" 주제를 독점한 가장 큰 희생자였다. 마네는 로마인들을 믿지 않았다. 그는 현대 생활을 그리는 화가가 되고 싶었고, 그렇게 되고야 만다. 결국 두 사람의 오해와 결렬로 끝나게 되는 대립의 비밀은 이런 것이었다. 그렇지만 마네는 우리가 생각하는 것보다 스승에게 훨씬 더 큰 빚을 졌다. 자크 에밀 블랑슈의 말을 들어보자.

「퇴폐기의 로마인」을 그린 쿠튀르는 '역사화가'로서 제자들에게 아카데미 화풍을 주문하고 권했을 것이다. 또 철부지 학생들은 그것을 과제로 여기고 그렇게 그렸을 것이다. 마네는 상상력이 부족했다. 그

의 스케치는 1860년 이전까지, 로마 상을 위한 공모전에 대비한 것이었을 뿐이다. 그러나 쿠튀르가 마네의 '터치'에 둔감했을 리 없다. 마네가 붓을 놀리는 솜씨는 다채롭지 못했다. 쿠튀르의 뚜렷한 영향으로 달라졌다고 해야 한다. 「퇴폐기의 로마인」에서 흰옷을 입은 여인의 창백한 육체와, 쿠튀르의 수많은 초상화(카르나벨레 박물관• 소장, 오귀스트 오네의 아름다운 초상을 상상해보자), 온화하고 세련된 채색, 조심스레 분포되고 '수놓인 듯하며', 투명한 검은색을……. 마네가 모두 착실히 따르던 기법이다. 하지만 세잔이나 코로처럼 마네는 붓과 연필과 화폭을 자유롭게 다루게 되면서, 그의 손은 살롱에 출품하는 족족 '상을 따내는 기계'였던 쿠튀르가 곁눈질해 보았을 이런 거장들(세잔과 코로)을 환기시키면서, 고상한 형식을 익혀나갔다."

쿠튀르 화실에서의 작업만으로 부족하다고 생각한 마네는 오후에는 종종 '케 데조르페브르' 거리에 있는 아카데미 스위스〔미술학원〕로 가서 그림을 그렸다. 또 매주 루브르에 가서도 그림을 그렸다. 그는 티치아노의 「흰 토끼와 함께 있는 동정녀」, 필리피노 리피〔피렌체 화가, 1457~1504〕의 청년 두상, 틴토레토의 자화상(그가 이 화가를 특별히 좋아했음이 틀림없다. 틴토레토는 흑백이 이 세상에서 가장 아름다운 색이라고 했기 때문이다), 그리고 벨라스케스의 작품으로 간주되는 「작

• 현재 파리 시내 마레 구역에 있는 시립 시사市史박물관으로, 특히 프랑스 대혁명 자료와 기록사진 콜렉션이 풍부하다.

은 병사들」을 모사했다. 마네는 들라크루아의 「지옥에 빠진 단테와 베르길리우스」를 두 번 모사했다. 들라크루아 자신도 모사화를 그렸고 반 고흐도 그러기는 마찬가지였다. 여기서 모사화가의 개성과 수법 그리고 기질을 느낄 수 있다. 들라크루아가 모사한 뤼벤스의 베네딕투스 수도회 창시자 「성 브누아의 기적」은 정말 들라크루아가 그린 것처럼 보일 지경이다. 뤼벤스는 구실일 뿐이며, 또 브람스가 헨델을 동기로 곡을 지었을 때처럼 변주에 불과하다. 반 고흐 역시 렘브란트의 「라자로」나 미예의 「씨 뿌리는 사람」을 모사할 때, 그의 삶에서나 그림에서나 전심전력으로 그렸다.

쿠튀르의 조언에 따라—유념했을 만큼 올바른 조언이다—마네는 덴하그, 암스테르담, 카셀, 드레스덴, 뮌헨, 프라하, 빈, 피렌체, 로마, 베네치아 등지를 여행했다. 그 화가들의 혼이나 수법과 아주 밀접했던 에스파냐는 이보다 훨씬 뒤인 1865년에나 찾게 된다. 어느 날 쿠튀르와 화실 학생 모두 노르망디로 수학여행을 떠났다. 마네는 이 여행에서 동료에게 깊은 인상을 심어주었던 듯하다. 귀가한 지 이틀 만에 동료가 그에게 특별한 존중심을 표했기 때문이다. 마네는 '빨강 머리 마리'라는 모델을 그토록 두드러지고 힘찬 습작으로 그렸다. 화실 한복판의 이 그림을 올려놓은 이젤에 동료들은 화환을 걸어주었다. 화실에 들어온 쿠튀르는 이 습작을 한번 들여다보고는, 다른 그림들을 고쳐주고 나서 마네의 화폭 앞에 서서 냉랭하게 비판을 가했다. 동료들의 평가에 용기를 얻은 제자는 "저는 봤던 그대로 그렸지, 다른 사람들이 보고 싶어하는 식으로 그리지 않았습니다"라고 했다. 그러자 성 잘 내는 쿠튀르는 이렇게 발끈했다.

"좋아. 자네가 새로운 화파의 두목이 될 수 있다고 생각한다면, 가능한 한 빨리 어디 가서든 세워보지 그래."

마네는 그로부터 한 달 동안 화실에 나타나지 않았다. 그가 다시 돌아왔을 때는 동료 모두가 피갈 식당에서 펀치 한잔을 샀다.

1856년 그는 마침내 쿠튀르 화실을 떠나 '뤼 라부아지에'에 자기 화실을 차렸다. 어쨌든 사제는 한 번 더 만나게 된다. 마네가 「압생트 술꾼」을 끝낸 뒤의 일이다. 이 그림은 그가 처음으로 그린 대작으로, 이미 거장답게 물감을 섞은 솜씨가 두드러지고, 벨라스케스가 그린 철학자들을 연상시키지만(프라도 미술관에 있는 「메니포스」와 「아이소포스」), 마네의 넘치는 개성 또한 보여준다. 마네는 쿠튀르를 초대해 그의 의견을 들으려 했다. 쿠튀르는 와서 보고는 이렇게 일갈했다(큰 소리로 꾸짖었다).

"압생트 마시는 사람뿐이군. 이 술꾼이 괴상망측한 것을 구상한 화가인가봐."

못된 놈의 말투였다. 이 만남 이후로 두 사람은 다시는 마주치지 않았다. 앙토냉 프루스트는 친구에게 "왜 그렇게 쿠튀르의 환심을 사려고 하는지 모르겠어. 항상 서로 비난하면서"라고 말했다.

그런데 어쩌랴, 「압생트 술꾼」은 1860년 살롱에서 낙선하고 말았다. 첫 출품에서의 낙선이었다. 또 오랫동안 마네를 쓰라리게 만들 일련의 낙선의 시작일 뿐이었다. 마네는 심사위원에 자신을 지지할 거의 유일한 인물인 들라크루아가 포함돼 있다는 소식에 환호했었다. 물론 이 낭

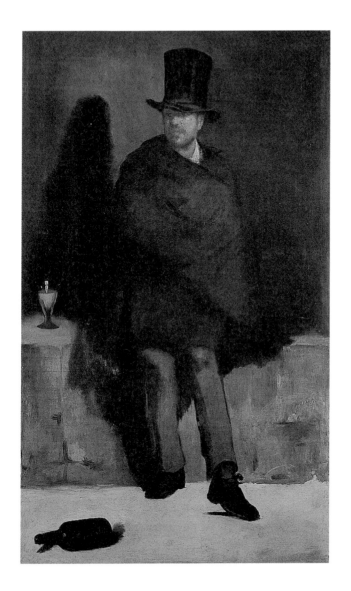

「압생트 술꾼」

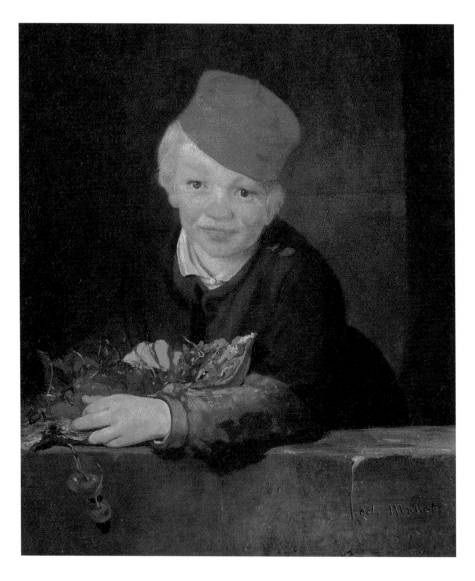

「어린이와 버찌」

만주의의 늙은 거장, 「알제의 여인들」의 예언자처럼 마력적인 사람은 그때까지 이 청년 화가에게 수수께끼요, 그를 들뜨게 하던 인물이었다. 역사와 우화를 여전히 "기계처럼" 상투적으로 찍어내듯 그려내는 화가였다. 그는 대작에서 거장 같은 기적적 솜씨와, 미묘하고 황홀한 기법과, 동화 같은 색채에만 취해 있었다. 프루스트의 기억을 따르면, 마네는 스물다섯 살 때 루브르에서 모사화를 그리던 이 거장을 처음 만났다. 물론 파리 좌안左岸 한복판에 고목들 곁에 자리 잡은 작은 퓌르스텐베르 광장의 놀라운 저택에서였다.● 그 집 앞에서 우리는 갑자기 평화로운 시골의 매력과 마주치게 된다. 들라크루아는 "뤼벤스를 공부하시게"라며 청년 마네에게 일렀다. 그러나 우아하고 순수한 파리(토종) 사람으로서 절제가 몸에 밴 이 청년은 진정 회화의 신에 가까운 뤼벤스의 미친 듯한 관능과 웅변적 수법을 이해하기 어려웠을 것이다.

어쨌든 팡탱 라투르는 '들라크루아께 바치는' 그림 속에 마네를 그려 넣었다.

쿠튀르 문제를 마무리 지어보자. 입문기의 마네에게 영향을 주었음은 부정할 수 없는 사실이다. 1855년에 그린 「앙토냉 프루스트의 초상」이 그 점을 입증한다. 그러나 마네는 금세 자신의 날개로 날게 되었다. 「어린이와 버찌」(1858), 「압생트 술꾼」(1860), 「어린이와 애견」(1861)에서 뮈리요, 벨라스케스 등 에스파냐의 옛 거장들과, 프란스 할스 같은 네덜란드 거장에 대한 기억을 엿보게 되자 쿠튀르는 매우 당황했다. 왜

● 국립미술학교 등과 화랑들이 밀집한 골목 한구석에 있는, 광장이라기보다 작은 마당을 낀 이 저택은 현재 그의 기념관이다.

냐하면 이런 에스파냐와 홀란드 화가들은 그들이 살아 있을 때, 미국인 반데빌트가 자신의 「사실주의자」라는 그림에 지불했던 것처럼 10만 프랑 가까이 받는 고객을 갖고 있지 않았던가? 쿠튀르는 유능하며 로마의 관능적 축제를 훌륭하게 그렸지만, 치사할 정도는 아니어도 어지간히 속이 좁은 사람이었다.

풀밭의 점심

군중은 이 그림에서 떡을 감고 나서 풀밭에 앉아
점심을 먹는 사람들만 보았고,
또 화가가 이 그림의 주제를 설정하면서
음탕하고 외설적인 의도만을 담았다고 생각했다.
화가는 그저 강렬한 대비와 신선한 양감을 추구했을 뿐이다.
화가들에게 주제란 그림을 그리기 위한 구실일 뿐이다.
그러나 군중에게는 오직 주제뿐이다.

Manet

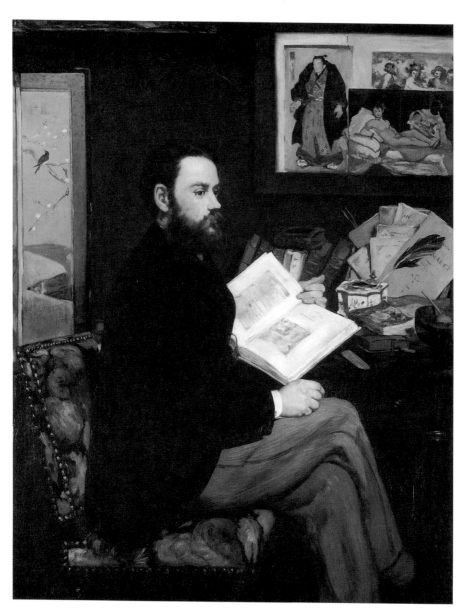

「에밀 졸라」

「압생트 술꾼」처럼 마네의 「부모의 초상」(에르네스트 루아르 소장)과 모델의 가족이 거절한 「브뤼네 양의 초상」은 모두 1860년 작이다. 「부모의 초상」은 정말이지 대단한 작품이다. 스물여섯 살의 청년이 얼마나 능숙한 솜씨를 구사하는지를 역력히 드러낸다. 이 그림에서는 조형성뿐 아니라 마네가 내놓은 비슷한 수준의 작품에서 찾아보기 어려운 인간성과 감수성이 뛰어나게 드러난다. 이 "애지중지 사랑을 받던 아들"은 부모님께 자기의 능력을 보여주려 했다. 이것이 두 분을 기쁘게 해드리려 했음은 물론이다. 게다가 이 그림에 일급의 심리학적 기록성도 있다. 바로 제2제정기[1852~1980]의 파리 부르주아 부부 상이자 그 사고와 심리를 쉽게 알아볼 수 있다. 앙토넹 프루스트는 말했다.

"너, 본 대로, 있는 그대로 부모님을 그렸구나."

아버지는 레지옹 도뇌르 훈장이 달린 띠로 장식한 짙은 빛깔의 외투를 입고, 검은 실내모를 쓴 채 안락의자에 앉아 있다. 그는 왼손을 외투

단추 밑으로 찔러 넣었다. 오른손은 쥐고 있지만, 엄지손가락은 편 채로 의자 팔걸이에 올려놓았다. 커다란 검정 넥타이 위로는 잘 자르고 다듬어 거의 네모꼴로 보이는 흰 수염이 있다. 표정은 심각하고 엄격하면서 어딘지 모르게 우울해 보인다. 바로 우리가 이미 아는, 꺾을 수 없는 '가장'으로서의 대법관 모습이다. 그 뒤에 서 있는 어머니는 초조하고 세심하면서 수줍은 모습이다. 검은 비단 드레스를 입고, 흰 토시를 두르고, 빳빳하게 풀 먹인 옷깃에 그 둘레에는 커다란 금 브로치를 달았다. 검은 머리에 파란 띠를 두른 희고 둥근 모자를 쓴 채, 왼손은 화려한 색깔의 털실이 담긴 바구니 속에 넣고 있다. 세공한 바구니와 알록달록한 털실, 비늘 모양의 상자와 탁자를 덮은 양탄자 위의 실 뭉치는 한 점의 정물화라고 할 만하다. 이 정물은 예를 들자면, 그르노블 미술관에 소장된 「목동의 경배」라는 수르바란[에스파냐 수도사 화가, 1598~1664] 그림 같다는 감탄을 자아낸다. 어머니의 얼굴은 슬픔을 억누르고 있는 듯하다. 바로 제들리카[독일 미술사가로 마네의 전기를 저술했다]가 썼던 대로, 프랑스 부르주아의 합리적 결혼의 본질을 보는 셈이다. 바로 의무감과 사회적 관례에 따른 결혼이다.

우리가 느끼듯이 이 작품은 아주 인상적일 만큼 진실하다. 그런데 1861년 7월 3일 『모니퇴르 위니베르셀』지에서 레옹 라그랑주라는 사람은 이렇게 썼다.

"마네 부부께서는 마음에도 없는 이 초상화가 붓을 들던 날 여러 번 저주를 퍼부었으리라."

이런 비평이(비평이기는 할까마는) 청년 화가의 진실을 탐구하려는 노력에 대한 감상이었다. 물론 이런 라그랑주는 우리의 기억에서 완전히 잊혔다. 반면 이 가족 초상화는 같은 무렵에 드가가 그렸던 것과 똑같이 지금까지도 가장 아름다운 19세기 초상화로 여겨진다.

그런데 이 작품이나 그 이전 작품들, 또 1862년에 그린 빅토린 뫼랑〔마네가 가장 즐겨 그린 직업 모델이다〕의 건강한 초상 역시 대중의 관심을 끌지 못했다. 그의 명성은 극소수의 문인 예술가 주변을 넘지 못했다. 그를 혜성으로서 믿고 있었던 사람들 말이다. 어쨌든 '불르바르〔문화 예술인들이 즐겨 찾는 거리. 원래는 넓은 신작로를 뜻한다〕'의 비싼 거장들과 엄격하신 비평가들은 일찍부터 그에게 어리석은 욕설을 해대기 시작했다. 엄청난 추문이요 폭탄이자 갑작스럽게 주목을 받게 된 작품, 이것이 화가가 서른한 살에 그린 「풀밭의 점심」이었다. 그때까지 그는 이렇게 큰 대작을 그린 적이 없었다. 그것은 우리가 보다시피 분명히 종합적으로 구성한 작품이다. 그는 이 그림을 그릴 때 천천히 작업했다. 여러 차례 밑그림을 그리면서, 특히 중요한 부분을 화폭에 옮겨 그린 아주 흥미로운 수채화도 발견되었다. 이 유화는 1863년 살롱에 출품되었다. 마네의 패거리는 상당했다. 휘슬러, 팡탱 라투르, 용킨트, 브라크몽, 칼스, 생트뢰유, 아르피니(이 사람까지 끼다니!), J. P. 로랑스, 알퐁스 르그로, 볼롱, 피사로도 그와 다름없이 모두 심사위원의 은총을 받지 못했다.

낙선자들은 항의했다. 그중 가깝게 지내던 몇 사람이 나폴레옹 3세에게 항의 서한을 전달하는 데 성공했다. 나폴레옹 3세는 사태를 파악하고서 낙방한 사람과 심사위원이 합의하기를 원했다. 심사위원단은 미

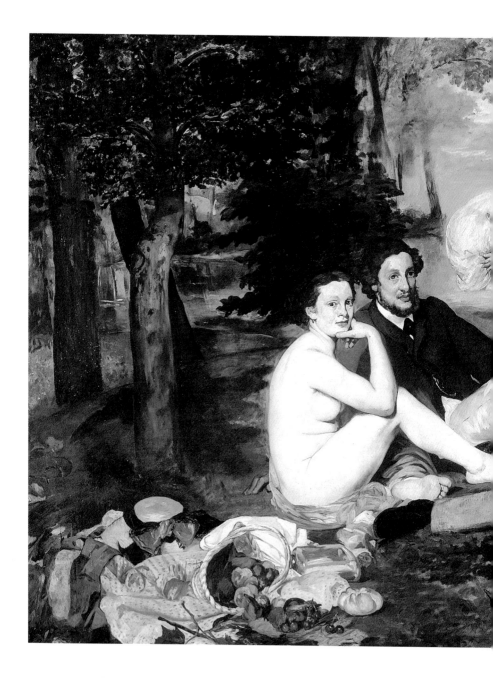

「풀밭의 점심」

술장관 지휘 하에 있었다. 게다가 황제께서는(그토록 훌륭하게 미술에 심취하시던 분 아니던가?) 칙령을 내려, 1863년 살롱의 모든 낙선 작가들에게 공식적인 관전이 열리던 바로 옆의 산업관 한 부분을 내주어 그들의 작품을 전시하도록 허가했다. 어떤 계기로 황제께서 이런 분부를 내리셨을까? 학예원의 거물들에 맞서 대중 여론에 호소하려 했을까? 그렇게 해서 여론과 타협하려 했을까? 만약 그런 의도였다면 어쩌나, 계산착오였으니! 라그랑주가 깊은 유감을 표하면서 그 악취미에 영합하던 완전한 몰이해를 보여주었기 때문이다.

어쨌든 후손이 보기에 황실에서 이 기회에 '말을 제대로 몰았다'고 [일을 잘 처리했다고] 할 수 있다. 바로 그날 저녁, 오페라에서 회원들이 황금으로 장식한 짐승의 모습을 하고서 '탄호이저'를 불러 추문으로 넘치지 않았던가.

그런데 여느 때와 다름없이 여기서도 늘 여론의 반응을 살피는 대단히 줏대 없음을 스스로 드러내왔던 나폴레옹 3세는 자신의 조치를 끝까지 지키지 못했다. 황제는 황후의 시종장으로서 쿠튀르의 화실에서 마네를 알았던 르제 마르네시아의 귀띔으로 낙선전시회장으로 친히 납시었다. 그곳에서 군중은 '멱 감기'라고 부르던 「풀밭의 점심」 앞에 몰려들어 박장대소하고 있었다. 그림 앞에 한참을 서 있던 황제는 소란스런 군중이 옆방으로 건너가자 갑자기 걱정스러운 표정을 짓고, 동의할 수 없다는 듯한 거동을 하면서 아무런 말 없이 행차를 이어나갔다. 이때부터 궁중에서 이미 유명해진 이 그림에 대해 극히 점잖지 못한 것이라는 소문이 나돌면서 군중의 반감은 더욱 심해졌다. 아, 가엾은 마네여! 이런 못된 평판은 그가 꿈꾸었던 것과는 정반대가 아니던가! 그는 이제

파리에서 가장 자주 거명되는 화가였다. 드가는 "가리발디보다 유명하군!"이라고 했다. 이죽댄 것이지만 사실 약간의 시샘도 섞여 있었다. 테오도르 뒤레〔인상주의 화가의 역사를 처음으로 쓴 미술평론가로 마네와 절친했다〕는 이렇게 썼다.

"마네는 이 그림으로 유명해진 셈이었다. 하지만 그에게 닥친 유명세라는 것이 그를 탄식하게 만들었다. 반항아로서, 엉뚱한 친구로서 유명인이 된 것이다. 그는 세상에서 버림받은 꼴이었다. 그와 대중 사이에, 결국 그가 일생 끝없이 싸우게 될 전장戰場으로서 깊은 심연이 가로놓이게 되었다."

당시 신문들이 「풀밭의 점심」에 했던 공격을 되풀이하려면 책 한 권을 다 채워야 한다. 1866년 살롱에서 토마 쿠튀르는 「사실주의 회화」라는 제목의 그림을 걸었다. 이 그림에 고대 흉상을 깔고 앉은 채 돼지머리를 그리는 화가가 등장한다. 이런 암시가 무엇을 뜻하는지는 빤하다. 이 성마른 선생께서 잘못 돌아서버린 제자에게 복수하는 것이다.

그런데 이렇게 화를 내게 한 그토록 이상한 마네의 그림은 도대체 어떤 것이었을까? 오랫동안 묵히면서 그리고 또 그린 한 폭의 장면이다 (매우 까다로운 이 화가는 몇몇 사람들에게 쉰 번 이상 포즈를 취하게 했다).

숲의 한 가장자리에서, 큰 나무 그늘에—참나무 잎으로 보인다—세 사람이 앉아 있다. 검정 벨벳 저고리에 밝은 색 바지를 입은 두 남자는 수염이 얼굴을 덮은 장발로서 당시의 '예술가' 타입이고, 벌거벗은 여

인은 오른 팔꿈치를 무릎에 괴고서 손으로 턱을 받쳤으며, 왼쪽 다리는 활처럼 구부린 다른 다리 밑에 접어넣고 있다. 발바닥만 보이는 왼쪽 다리는 에르미타주 미술관에 소장된, 렘브란트의 「돌아온 탕아」의 발바닥처럼 멋지게 묘사되었다. 뒷배경에 보이는 다른 여인은 수줍은 몸짓을 하며 무릎 위로 치마를 걷어붙이고 냇물에 "잠깐 몸을 적시는" 중이다. 화면의 전경 왼쪽 구석에는 감탄할 만한 정물이 놓여 있다. 파르스름한 보자기에 '브리오슈'(빵과자)와 버찌 그리고 뒤집힌 바구니에서 다른 과일들이 쏟아져 나온다. 나체 여인의 묘사는 감탄할 만하다. 여러 색으로 뒤섞인 빛과 음영, 꽉 찬 것과 텅 빈 것, 직선과 곡선, 이 모든 것이 나무랄 데 없는 균형으로 배분된다. 라파엘로 전문가인 미술사가 폴 만츠는 이런 '색의 짜임새'를 두고 "색에 대한 풍자!"라고 평했다.

이 그림은 전혀 모호하지 않다. 완전한 간결함을 보여준다. 국왕과 대공들의 화단 앞에서, 예절을 무시한 추잡한 오페레타가 승승장구하던 바로 그런 마당에, 이 그림을 핑계 삼아 터져나온 위선을 용서할 여지는 없다.

「풀밭의 점심」의 전체적 배치는 조르조네의 저 유명한 「전원 음악회」를 연상시킨다고 앞서 말했다. 독일 평론가 구스타브 파울리는 이와 다른 매우 흥미로운 발견을 했다. 그는 화면의 중심부를 차지하는 전경의 세 인물 군상의 자세가 라파엘로의 「파리스의 심판」에 나오는 세 해신海神과 정확하게 대칭된다고 보았다. 라파엘로의 이 작품은 마르크 안톤의 판화로만 전한다. 라파엘로는 그 세 신상을 고대 석관에서 본떴을지 모른다고! 파울리는 이렇게 썼다.

"마네는 저고리와 바지와 시곗줄로 해신 둘을 삼았고, 또 그중 하나에 단장을 쥔 모습으로 삼지창을 대신했다. 여자의 경우 옷을 벗겨놓은 까닭은 재미있었기 때문이다. 요컨대 파리 사람 셋으로 라파엘로가 그린 해신들의 자세를 정확하게 취하도록 했다."

만약 이 이야기를 마네를 험담하던 자들이 들었더라면 표절이라고 외치지 않았을까? 어쨌든 그들이 그렇게 말했더라도 과연 이 청년 화가가 위험한 혁명가라는 점을 부인할 수 있었을까?

물론 미술사는 이런 자취로 가득하다. 파울리는 어느 누구도 르네상스 건축가들이 고대에 심취했다고 해서 표절이라며 비난할 수 없고, 셰익스피어가 이탈리아 이야기꾼들에게서 자기 극본의 주제를 취했다고 해서 그런 식으로 비난할 수 없기는 마찬가지라고 지적했다(홀린쉬드의 『연대기』•도 여기 덧붙일 수 있겠다. 셰익스피어를 두고 "고대의 사상가들을 따라 새로운 시가를 지읍시다!"라고 풍자할 수도 있겠다.

「풀밭의 점심」의 세 주인공은 라파엘로가 그린 신들의 자세를 취한다. 그렇지만 그들의 얼굴과 이상한 옷차림은 순수하게 조형적인 요소 이상으로, 이 그림의 원칙적 매력을 이루는 파리 사람의 현대적 취향에서 나온다. 즉 이행기의 작품이다.

인물들은 화실의 조명 아래서 그려졌다. 풍경은 이미 인상주의를 예고하는 분위기가 물씬하다. 그런데 그림은 그토록 짜임새 있는 구성과

• 라파엘 홀린쉬드는 1580년경 사망한 영국의 연대기 작가. 셰익스피어가 그의 글을 대폭 이용했다.

53

훌륭한 균형으로, 이런 장치와 치장이 전혀 우리 눈을 거스르지 않는다.

「풀밭의 점심」을 「센 강변 아가씨들」〔쿠르베 작품〕과 비슷하게 본 제들리카에게 감사해야 한다. 이렇게 쿠르베와 마네를 나란히 비교한 것은 마네의 이 걸작에 가장 밀착한 대목이라고 할 수 있다. 마네는 신출내기 때 쿠르베의 그림에 감탄했었고, 또 두고두고 그를 칭송했다. 자크 에밀 블랑슈는 '뤼 드 생 페테르스부르'의 화실로 화가를 따라갔을 때, 응접실에 그림이 단 한 점만 걸려 있었다고 전한다. 바로 쿠르베의 화폭이다. 마네는 어느 날 프루스트에게 쿠르베의 걸작 「오르낭의 매장」에 대해 언급하기도 했다. 그는 이 그림이 훌륭하지만 "너무 어둡다"고 보았다. 또 한번은 이 절친한 친구에게 자신에게 쿠르베가 고전이었다고 털어놓기도 했다. 사실 두 화가는 차이가 있지만, 그것은 세대 차, 특히 기질의 차이였다. 타고난 힘이 있었던 한 사람은 정력에 넘치는 투박하고 쾌활한 농촌 토박이었고, 또 한 사람은 귀족이자 세련된 파리 사람으로서 감각보다는 지성과 까다로운 취미로 이야기하는 사람이었다 (그는 어느 날 이런 간결한 정의를 내놓기도 했다. "화가는 눈이고 손이다.").

스물두 살에 마네는 몽테뉴 대로의 막사를 찾아간 적이 있다. 만국박람회 전시회(엑스포 뒤 상트네르, 1855)에서 철회한 쿠르베의 그림 40점을 보러 간 길이었다. 화가 자신이 1프랑짜리 입장권을 받으며 카운터를 지키고 있었다! 청년 마네가 이 늙은 거장에게 입장권을 샀다고 생각해 보자. 전시회에 내건 간판은 '사실주의'. 도록의 서문도 쿠르베 자신이 썼다. 나중에 이 사실주의자라는 꼬리표를 마네에게도 붙여주게 되지 않던가. 아주 경멸적인 의미로, 인상주의자에게 붙여주었던 것과 똑같이.

제2제정의 풍자화에 쿠르베와 마네의 이름과 실루엣 초상•이 자주 덧붙여지곤 했다. 1865년의 풍자 신문에 다음과 같은 제하의 글과 그림이 실렸다. "내년을 위한 마네의 그림(미래의 회화)", 즉 앗시리아 턱수염을 기른 쿠르베가 하수도 입구에 버티고 서서 마네를 끌어들이려는 몸짓을 하고 있다. 마네는 손에 모자를 들고서 「올랭피아」에 등장하는 검은 고양이를 데리고 빌붙어볼까 하며 고개를 숙이는 모습이다. 그림에 붙은 설명은 이렇다.

　"쿠르베는 사실주의의 거리 샹젤리제에 마네를 초대한다. 두 사람은 함께 현대적 진실의 마지막 비상구 그르넬 하수구 속을 둘러본다."

　같은 해의 또 다른 풍자화는 전시회장 입구에서 거창한 모자를 쓰고서 있는 두 화가를 보여준다. 그들은 진심으로 손을 맞잡고 흔들고 있다. 사진 설명을 보자.

－쿠르베 선생님!
－마네 군!
－이제 전시회가 끝났습니다. 우리가 저 바보 같은 대중을 참 잘 놀려지 않았습니까?
－아이고, 이 딱한 친구야, 그들이 우리를 받아쳤잖나!

• 사진이 등장하기 전에 검은 판지에 가위로 오려 인물의 측면 상을 표현하던 초상 기법으로 당시 널리 유행했다.

당시 파리 사람의 가장 미묘하고 재치 있는 표현이었다. 쿠르베가 이 어린 동료를 어떻게 받아들이고 있었는지 알 수는 없다. 하지만 너무 세련된 나머지 자연에서 너무 멀어졌다고 생각했음은 분명하다. 그는 어느 날 「올랭피아」를 늘 하던 식으로 거칠게 평했다고 한다.

"카드놀이구먼, 스페이드 패(운명의 여인)라니까!"

또 1867년 퐁 드 랄마(알마 대교 옆의 전시장)에서 마네의 전시회를 보고 나서, "에스파냐 사람들뿐이군!"이라고 말했다. 석공들과 튼튼한 암송아지처럼 뺨이 통통한 목욕하는 여인들을 감탄할 만하게 그린 사람이니까….

19세기 미술의 양극을 대변하는 이렇게 영 딴판인 두 화가는 단순한 관계를 넘어 순수한 열의로써, 보들레르와 졸라 같은 신랄한 비평가들이 당대의 몰이해에 맞서 그들을 옹호해준 덕에 뭉치기 시작했다.

「센 강변의 아가씨들」과 「풀밭의 점심」의 비교는 그 두 수법과, 기질과 예술관의 차이를 증명한다. 쿠르베의 작품은 우리의 어머니인 생산적인 대지를 딛고 서 있다. 또 마네의 작품은 세련된 감수성 못지않게 지적인 산물이다. 제들리카는 한 사람은 근육으로, 또 한 사람은 신경으로 그린다고 했다. 미장이의 흙손을 쓰는 사람이 있고 최고급 붓을 휘두르는 사람이 있다. 마네의 검은색은 밝고 시원한 데 반해 노대가의 검정색은 단순히 어둡기만 하다. 제들리카는 이렇게 말한다.

"마네의 색은 물질에 대한 정신의 승리였다."

기개 있는 사람이던 마네는 파리 코뮌이 끝나고서, 쿠르베가 국방부 앞에서 너무 쉽게 "기가 죽었다"고 생각했다.

「풀밭의 점심」, 그 관전官展에서의 낙선과 낙선전시회 출품과, 이 작품이 불러일으킨 추문이나 언론에서 그 작가가 맛본 모욕과, 또 학사원의 "어이없는 기득권자들" 사이에서 용감하게 들고 일어나 그것을 옹호한 문인들…. 이것이 미술의 역사에서 한 위대한 연대를 수놓았다. 마치 「엘 시드」나 「에르나니」의 서막이나 희가극에서 「펠레아스와 멜리장드」의 창조 같은 사건이다. 영웅적 국면의 전환이다. 시와 상상의 문학이 거기에 고취된다. 흥미롭기 짝이 없고 착잡한 소설『걸작』으로 자연주의의 순항을 이끌고, 바그너의 등장과 1870년을 전후해서 야외에서 그리는 그림의 출현이 도발한 열기가 부글거리는 가운데 에밀 졸라는 이 일화를 널리 알린다. 즉 청년 화파의 작품 「풀밭의 점심」이 살롱에 출품되었다는 사실을 말다. 이 점을 의심하지는 말자. 이 거물 소설가는 소년기의 친구 세잔의 이력에서 영감을 취했고, 이 일화를 쓰다가 마네의 이 유명한 그림으로 촉발된 전투를 기억해냈다.

나중에 알게 되겠지만, 우리의 화가는 신인 시절부터 졸라라는 훌륭한 옹호자를 만났다. 하지만 더 기다릴 것도 없이, 이 대단히 정직한 사람은 「풀밭의 점심」을 『나의 혐오』라는 책 뒷부분에 재수록하게 되는 전기적·비평적 연구에서 이렇게 이야기하고 있다.

"에두아르 마네의 유화 대작 「풀밭의 점심」은 모든 화가가 꿈꾸던 것을 실현했다. 즉 풍경 속에 실물 크기대로 인물을 재현한다는 바람이다. 우리는 그가 이 난관을 얼마나 유능하게 극복했는지 알고 있다.

나뭇잎과 줄기들이 있고, 배경에는 속옷 차림의 여자가 멱을 감는 개울이 흐른다. 전경의 두 청년은 두 번째 여인 맞은편에 앉아 있다. 그녀는 방금 물에서 나온 모습으로 야외에서 몸을 말리는 중이다. 이 벌거벗은 여인을 화폭 속에서 보았던 관중은 외설스런 추문이라고 했다. 하느님 맙소사! 외설은 무슨 외설! 옷을 입은 두 사내 사이에 실오라기 하나 걸치지 않았으니 그렇다고! 이런 모습을 결코 본 적은 없었다고! 하지만 이런 생각은 천박한 오류일 뿐이다. 루브르 박물관에는 50점도 넘는 그림에, 옷을 입은 인물과 벗은 인물들이 뒤섞여 있다. ·

그렇다고 누구도 루브르에서 추문을 찾으려 하지 않는다. 아무튼 군중은 「풀밭의 점심」이 진정한 예술작품인지 아닌지에 대한 판단을 유보하기는 했다. 군중은 이 그림에서 멱을 감고 나서 풀밭에 앉아 점심을 먹는 사람들만 보았고, 또 화가가 이 그림의 주제를 설정하면서 음탕하고 외설적인 의도만을 담았다고 생각했다. 화가는 그저 강렬한 대비와 신선한 양감을 추구했을 뿐이다. 화가들, 특히 분석적 화가인 에두아르 마네는 무엇보다 군중을 당황하게 하는 주제를 염두에 두지 않았다. 화가들에게 주제란 그림을 그리기 위한 구실일 뿐이다. 그러나 군중에게는 오직 주제뿐이다. 이렇게 「풀밭의 점심」에서 나체의 여인은 조금 더 밝게 그리려는 기회가 되었을 뿐이다. 이 그림에서 풀밭의 점심이 아니라 풍경 전체를, 그 생기와 세련, 그토록 시원하게 트였으면서도 확고한 전경과 또 그토록 미묘하고 경쾌하게 그린 배경과 어우러진 그 전체를 보아야 한다. 바로 넓고 밝은 면으로 그려진 이 여체와, 부드러우면서도 강렬한 그 옷감과, 특히 배경에 초록 잎사

귀 사이로 감탄을 자아내는 흰 자취를 빚어내는 속옷 차림의 여인의 감미로운 실루엣이다. 탁 트인 야외와 그토록 적절하고 단순하게 표현된 자연의 한구석, 바로 놀라운 이 한 대목, 바로 그 속에서 화가는 자신에게만 고유한, 특별하며 희귀한 요소들을 불어넣었다."

공개되자마자 대중적 혐오와 추문을 불러일으켰다고 부정적 평판을 받은「풀밭의 점심」은 오늘날 루브르 박물관, 모로 넬라통 소장품의 진주가 되었고, 또 국영방송에서는 80년이 지난 뒤인 1943년에 티노 로시〔대중가수〕의 노래로 마무리 지은 엿새에 걸친 특집방송을 그에게 바쳤다…. 세상이란 이렇게 돌아간다.〔「풀밭의 점심」은 현재 오르세 미술관에 전시되어 있다.〕

IV

올랭피아, 모욕

마네의 작품에는 예술은 탐닉과 더불어서만
생명을 지닌다는 편향도 없지 않다. 그리고 이런 편향이야말로
바로 내가 지적했던 우아한 담백함이요, 격렬한 중간과정이다.
이는 개성적 억양이자 이 작품의 특별한 맛이다.
올랭피아가 누워 있는 흰 홑청의 다채로운 계조보다
더 그윽하게 무르익고 세련될 수는 없다.
이런 백색의 병치는 엄청난 난점을 극복한 데서 나온다.

_ 에밀 졸라

Manet

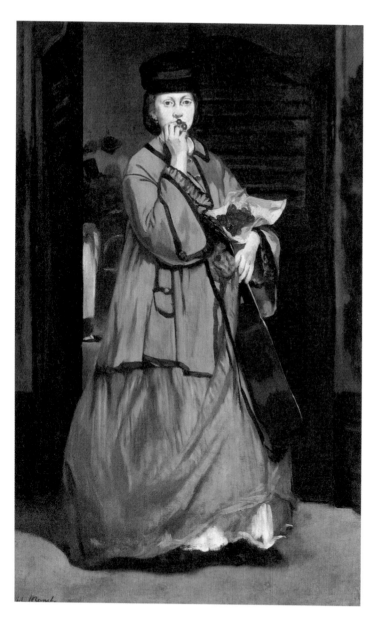

「거리의 여가수」

「압생트 술꾼」, 「부모의 초상」, 「풀밭의 점심」으로 점잖은 마네가 받았던 기세등등한 공격도 1865년의 관전에서 처음 공개된 「올랭피아」에 비하면 아무것도 아니었다. 심사위원은 이번에도 이 작품을 배제했다가 혹시 궁정에서 개입하지 않을까 하는 염려에 태도를 바꿔 다시 입선시켰지만, 작품을 찢어버리겠다고 위협하는 관객의 항의를 받아야만 했다. 전시장을 찾았던 군중에 대해 어느 날 마네는 이렇게 말했다.

"이런 사람들이란 그저 줏대 없는 법이지. 이런 부류는 상관하지 않겠어. 전문가들이 있으니까."

훗날 루브르에서 한자리를 차지하게 되는 「올랭피아」는 사실상 모든 신문이 근거를 대며 분노의 물결을 불러일으켰다. 이 그림은 파리의 우화였다. 이른바 "이상주의자"였던 "위대한 예술"의 사제들은 문자 그대로 '꼭지가 돌았다.' 『인간과 신神』의 작가 폴 드 생 빅토르는 마네가 불쌍한 사람이었을 뿐이라며 이렇게 썼다.

"마네가 그린 올랭피아의 일그러진 모습에 역겨워하는 군중은 그를

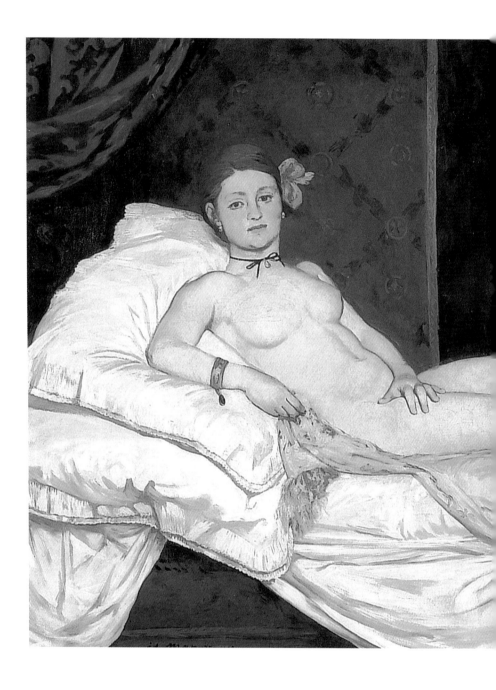

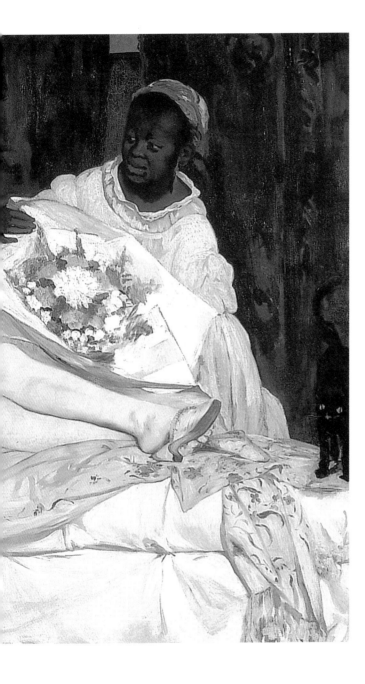

「올랭피아」

멸시하듯 압박한다. 이렇게 밑바닥까지 내려간 예술이라면 비난할 가치조차 없다. (…) 베르길리우스와 단테는 지옥 밑바닥에서 '그들을 〔영벌받은 자들〕 말하지 맙시다. 더 멀리 보고 멀리 갑시다!' 라고 하지 않았던가."

보들레르가 자신의 스승이라고 받들었고 또 조형감각도 있었던 문인 테오필 고티에는 이런 말을 했다.

"마네에게 무시할 수 없을 정도로 일파를 이룬 찬미자들이 있다. 그의 영향은 우리가 생각하는 것보다 더 크다. 마네는 위험하다는 명예를 얻었다. 하지만 위험에서 이미 벗어났을지 모른다. 올랭피아는 현실 속에서 벌어진 것으로 간주하더라도 설명하기 어렵다. 즉 벌거벗은 모델이 침대 위에 누워 있다. 피부는 더럽고, 묘사는 완전히 형편없다."(이 마지막 반박은 그다지 놀랍지 않다.)

별 볼일 없는 베르테라는 인물은 '탱타마르'●에서 "마네는 자신의 그림 앞에서 미치광이처럼 웃은 우리를 용서할 것이다"라고 했다.
에르네스트 셰스노는 소묘가 빈약하며 같은 화가가 봐주기도 어려울 만큼 천박함으로 기울었다고 했다. '그랑 주르날' 지에서 아메데 캉틀루브는 이런 태도를 보였다.

● '소란' 이라는 이름의 풍자 신문.

"우리 눈으로 이렇게 냉소적인 것을 본 적은 결코 없었다. 침대 위에 널브러진 '올랭피아'는 검게 주름이 잡히고 벌레처럼 껍질을 벗은, 고무로 빚은 암고릴라 같다!"

나는 이 구절을 제들리카의 책에서 찾아 번역해서 재인용했다. 이는 황소 앞에서 멍텅구리가 잠시 승리했다고 착각한 모습이다.

조롱거리로 시달리고, 노랫감이 되고, 모욕을 받았다(J. E. 블랑슈의 말을 들어보자면 길을 가던 행인이 잘 차려입고 단정한 이 멋진 사람을 비웃으려고 발길을 돌리기도 했다. 쓰레기를 그린 자라면서). 가엾은 마네는 예외 없는 악평에 깊이 낙심했다. 바로 그의 아버지도 "정직한 사람들" 중에서도 가장 무서운 부류인 파리의 대단한 부르주아로서 크게 분개했다.

이 불행의 절정에 이르러 집안의 작은 사건이 큰 싸움으로 번졌다. 부드러우며 절제 있고 다른 사람을 돋보이게 하는 겸손한 사람 마네는, 파리의 현실이 빚어낸 일종의 불가피한 선택으로 쉬잔 렌호프의 연인이 되었다. 마네의 피아노 가정교사였고 또 그가 '아브르 에 과들루프' 호의 해먹 속에서 막연하게 그리워했던 홀란드 여자였다. 게다가 그들은 함께 살면서 아들을 낳게 되었는데, 마네는 무서운 아버지를 생각해서 아버지의 사후에야 아들을 인정했다. 이 아이는 「화실의 점심」이라는 그림에 모델을 섰고(1868년), 쉬잔의 어린 사촌으로 통했다. 두 사람은 차분한 소시민적 생활을 해나갔다. 이런 동거생활은 나중에 정상화된다. 훌륭한 화폭 속에서 그의 남편이 그려 넣은 마네 부인은 항상 (화가의 어머니처럼) 지적이며, 아름답고 이해심이 많으며, 그 파리의 작은

「화실의 점심」

목신牧神이던 남편의 머릿속에 딴 꿍꿍이가 있어도 눈을 감아줄 줄 아는 완벽한 내조자였다. 그런데 나중에 보겠지만, 그녀는 "부당한 과부" 대접이나 받게 된다〔그의 작품을 제대로 간수하지 못해서〕.

「올랭피아」 때문에 표적이 된 마네가 받은 공격을 오늘날 이 작품에 쏟아지는 찬사와 비교해보자. 이 작품이 프랑스 회화의 역사에서 가장 위대한 시대를 기록했다면서 자크 에밀 블랑슈는 이렇게 썼다.

"루브르의 국가관에서 올랭피아를 멀찌감치 바라다보면, 현대 회화에 공헌한 다른 작품들 사이에서 이 화폭은 뚝 떨어져 보인다. 마네의 천재적 성실성과 사실주의는 들라크루아의 화폭들보다 더욱 장식적이다. 이 광적인 낭만성에 젖은 고전적 화폭은 대부분의 현대적 탐구를 일찌감치 함축하지 않던가? 이 작가는 자신이 했던 것을 모르고서 그것을 해냈다. 어쩌면 그렇게 하려고 하지 않았을지도 모른다. 즉 지극히 보기 드문 정신 상태인데, 이것이 진정한 천재의 심리 아닐까? 오늘날 루브르의 보물 가운데 그 생생한 현실감에서, 앵그르의 「욕녀」나 「오달리스크」보다 더욱 맑고 가장 절대적인 작품이다."

이제 마네의 훌륭한 전기에서 폴 콜랭은 "그는 당대의 가장 개성적이며, 가장 깊은 맛이 나며, 비현실적인 작품을 그려냈다"라고 썼다.

루브르 회화 관장인 폴 자모는 백주년 기념전 도록 서문에서 이 작품을 비롯한 마네의 "근본적 고전성"을 이야기한다.

대체 어찌된 일일까? 취미가 진화하기라도 한 걸까? 우리의 감수성이 더욱 예민해졌을까? 아니면 그저 모든 위대한 창조자가 그 초창기에

당대의 군중에게 했던 성경 말씀이라도 적용해야 할까? "그들은 눈이 있어도 보지 못하느니라." 하느님 감사합니다! 당신은 항상 인간 정신의 명예를 위해 통찰하고 계시군요!

언론과 고위 인사들과 양떼 같은 군중이 묘사한 「올랭피아」에는 드가처럼 열렬하게 찬사를 보낸 재야 화가들이 있었다. 드가는 어쨌든 머지 않아 인상주의라는 대혁명을 일으키고자 열심히 탐구하던 청년 화가 중에서 가장 입이 험했다. 예외적인 시인과 소설가 몇 명도 감탄했다. 샹플뢰리, 뒤랑티, 보들레르, 그리고 이런 혼전 속으로 뛰어들어 평생을 대의에 바쳤던, 뜨거운 용기로 마네를 위해 싸웠던 에밀 졸라가 있었다.

졸라가 마네 평전에서 「올랭피아」를 다룬 부분을 인용해보자(길지만 아낌없는 찬사와 저 유명한 그림을 매우 정확히 묘사하고 있다).

"1866년 에두아르 마네는 관전에 입선했다. 그는 「병사들에게 욕보는 예수」와 걸작 「올랭피아」를 전시했다. 나는 걸작이라고 한 말을 거두지 않겠다. 나는 이 화폭이 화가의 진정한 피와 살이라고 주장하겠다. 화폭에는 그가 완전히 담겨 있고 또 오직 그만이 담겨 있다. 이 화폭은 그 특유의 재능이 발휘된 작품으로서 그 능력의 가장 고상한 자취로서 남을 것이다. 나는 이 화폭에서 에두아르 마네의 개성을 보았고, 이 화가의 기질을 분석했을 때 내 눈앞에 다른 모든 것을 제치고 이 화폭만이 떠올랐다. 익살스런 대중이 말하듯이, 우리는 에피날 민중판화• 앞에 서 있는 것이다. 하얀 홑청 위에 누운 올랭피아는 검은 바탕 위에서 커다란 흰 채색면을 이룬다. 그 검은 바탕에서 꽃다발을 든

흑인 여자의 얼굴과 그토록 관중을 즐겁게 한 검은 고양이가 나타난다. 이렇게 그림을 볼 때 우선 서로 다투는 두 색조가 두드러진다. 반면에 세부는 사라진다. 아가씨의 얼굴을 들여다보자. 입술은 얇은 두 줄기 장밋빛 선이고, 눈은 검은 얼굴에 불과하다. 제발 한번쯤 꽃다발을 가까이 들여다보자. 장밋빛과 파랗고 푸른 반점들일 뿐이다. 모든 것이 단순화되었고, 사실성을 복원해보자면 몇 발자국 뒤로 물러서야 한다. 그러면 이상한 일이 벌어진다. 각 대상은 마치 초점이 맞듯이 제자리에 걸맞은 단면에 놓이게 되고, 올랭피아의 머리는 놀라운 부감으로 배경에서 떨어져 나와 두드러지며, 꽃다발은 경이로운 광채와 신선함을 띤다. 정확한 눈과 단순한 손이 이런 기적을 빚어낸다. 마치 자연이 스스로 행하듯이 화가는 밝은 덩어리와 넓은 광채를 띤 면으로 그렸는데, 그의 작품은 자연의 약간 거칠고도 엄격한 면을 고루 지닌다. 그런데 예술은 탐닉과 더불어서만 생명을 지닌다는 편향도 없지 않다. 그리고 이런 편향이야말로 바로 내가 지적했던 우아한 담백함이요, 격렬한 중간과정이다. 이는 개성적 억양이자 이 작품의 특별한 맛이다. 올랭피아가 누워 있는 흰 홑청의 다채로운 계조보다 더 그윽하게 무르익고 세련될 수는 없다. 이런 백색의 병치는 엄청난 난점을 극복한 데서 나온다. 어린아이의 살결이라야만 이렇게 매혹적으로 반투명하기 마련이다. 그림 속에서 아가씨는 열여섯의 소녀로, 에두아르 마네가 있는 그대로 묘사했던 모델이다. 모든 사람이 그 나체는

● 프랑스 북동부 시골 에피날에서 시작된 목판으로 투박하게 민중생활을 묘사했다. 이후 '에피날'이란 상투적이거나 전형적인 이미지를 가리키는 일반명사가 되었다.

외설적이라고 외친다. 화가가 화폭 위에 던진 젊은 처녀는 이미 퇴색한 몸이기 때문에 그럴 수밖에 없다. 화가들은 베누스를 보여줄 때에 자연을 교정하고 거짓말을 한다. 에두아르 마네는 왜 거짓말을 하며 진실을 말하지 않느냐고 자문했다. 그는 우리 시대의 처녀 올랭피아를 알게 해주었다. 거리에서 마주치는, 빛바랜 얇은 모직 목도리를 비쩍 마른 어깨에 두른 그녀…. 대중은 항상 그렇듯이 화가가 원했던 것을 이해하려 하지 않는다. 그림에서 철학적 의미를 찾는 사람들은 늘 있었다. 또 더 상스러운 사람들은 거기서 음탕한 저의를 찾아내고서 화를 내지 않았을까. 이런! 그러니 그토록 고상한 거장이시여, 당신은 그들이 생각하는 그런 사람이 절대 아니고 그림이란 당신에게 그저 분석하려는 핑계일 뿐이라고 저분들에게 말해주시구려. 나체의 여인이 필요했고, 그래서 올랭피아를 골랐으며, 우선 그녀를 밝고 빛나는 색면으로 배치해야 했고, 꽃다발을 그려 넣었다고. 그런데 검은 색면도 있어야 했기에 구석에 흑인 여자와 고양이를 배치했다고. 이 모든 것이 웬 말이냐고요? 당신이든 나든 모르겠지요. 하지만 나는 당신이 위대한 회화의 걸작을 감탄할 만하게 그려냈다는 것을 알고 있습니다. 말하자면 정력적으로 특별한 언어로써 빛과 그림자의 진실을, 대상과 피조물의 사실성을 훌륭하게 옮겼다는 것을."

이 그림은 기적적인 화면구성에, 한 편의 소나타같이 색조의 균형은 완벽하다. 가르마를 반듯하게 양쪽으로 타고서, 왼쪽은 커다란 장미 매듭으로 치장한 밤색 머리와 적갈색 벽과 어둔 양탄자이며, 그 위에 실루엣이 어른거리고, 하얀 계조로 펼쳐지는 침대 위에 누운 몸이 있다. 바

로 여기에 그 비상한 솜씨가 있고, 작은 장미꽃과 제비꽃으로 수놓인 고급 숄과 금빛 팔찌, 등을 커다랗게 내보이는 꼬리를 치켜든 고양이와 흑인 여자의 검은 낯빛, 또 이 여자가 심란한 표정의 여주인에게 전하는 유치하고도 매력적인 알록달록한 꽃다발, 이 모든 것이 어떤 화가와도 견줄 수 없을 만큼 감미로운 색채로 표현된다.

이는 의심할 나위 없이 상큼한 과일 맛을 내는 이 어린 창녀의 이미지를 둘러싼 힘찬 윤곽선 이상으로 미래의 인상주의 화가들을 매혹시켰다 (왜냐하면 인상주의가 승리하는 본질은 빛의 다발로써 떨리는 선을 그린 것이기 때문이다). 인상주의 화가들은 훗날 올랭피아가 자신들의 눈을 뜨게 해주었다고 말한다. 거기서 현대 회화의 시작을 볼 수 있다. 표정에 머물러보자. 폴 발레리▪가 보기에 보들레르의 유명한 시구나 마찬가지였다.

"검은 장밋빛 보석의 뜻밖의 매력"

이런 매력은 모든 피억압자, 병자, 성적 장애인, 동정 신부가 어떤 추잡한 이유에서인지 알 수 없지만 어쨌든 찾던 바로 그것인데, 즉 「롤라 드 발랑스」처럼 건장한 에스파냐 무용수보다 훨씬 더 "차가운 올랭피아의 나체"와 어울린다. 즉, 그는 이렇게 썼다.

"올랭피아는 충격적이고 신성한 두려움을 발산하며, 자신을 인정하

▪ 백주년 기념 도록 서문.

73

「롤라 드 발랑스」

낯은 대중적인 모습이자 권력이다. 그 머리는 텅 비었다. 검정 비로드 줄[목에 두른 목걸이]이 그 존재의 본질을 두드러지게 한다. 완벽하게 순수한 용모에 탁월한 부정不淨이 깃들어 있는데, 완전히 천진난만하게 태평하며, 무지를 드러내야 하는 역할에서 비롯되는 순수성이다. 알몸 둥이일 수밖에 없는 짐승처럼 순진한 처녀로서 그녀는 대도시 사창가의 일과 관습 속에서, 의례적인 동물성과 원초적 야만성을 감추고 보존한다."

　이처럼 성애性愛의 이미지다. 그렇다면 이런 것을 화폭 위에 대담하게 보여준 것이 이번이 처음이라고 해야 한단 말인가? 1865년에 이런 반박을 시도했던 멋쟁이 도덕군자들은 베네치아 아카데미에 있는 카르파초[베네치아 화파의 거장]의 창녀들을 모르고 있었던 듯하다.

　신문에서 풍자화로 그 커다란 등에 모욕이 쏟아졌던 검은 고양이까지, 아닌 게 아니라 조롱과 박장대소와 험한 농담의 핑계가 되지 않았던가. 친구 보들레르와 마찬가지로 마네 또한 "열렬한 사랑과 엄격한 학자"의 동반자로서 고양이를 아주 좋아했다. 그는 고양이를 여러 그림 속에 그려 넣었다. 샹플뢰리[사실주의 문학을 주도한 문인]가 고양이에 대해 쓴 책에도 매력적인 석판화를 제작해 싣게 했다. 올랭피아의 침상에 등장한 고양이만큼 더 자연스러운 것이 무엇일까? 무엇보다 우선 색채의 상호관계를 중시하는 화가로서 그는 화면을 지배하는 밝은 색조와 대조되도록 강하게 돋보이는 검은 색면이 절실했다. 선입관을 품은 관중은 이 고양이를 끔찍하고, 뭐라고 할 수도 없는 추문으로 보았다…. 이것을 뒤늦게 알아보고서 믿지 못했던 것이다.

마네에게, 주제는 어디서나 마찬가지로 부차적이다. 나체의 여인, 예민하고 차가운 파리 여인이 손에 꽃다발을 들고 옷을 입은 흑인 여자 앞에 누워 있다. 그 전체는 어두운 배경에서 두드러져 보인다. 바로 이것이 주제 아닌가. 화가를 매혹시킬 만큼 색조관계는 완벽하다. 그 나머지는 문학이요, 비평에서 길을 잃은 도덕군자의 수다거리일 뿐이다.

이제 빅토린 뫼랑이 1862년에 「풀밭의 점심」과 「올랭피아」를 위해 누드모델을 서주었다는 사실이 확인되었다. 그녀는 1862년부터 1874년까지 화가가 제일 좋아한 모델이었다. 그는 법원에 있는 군중 사이에서 그녀를 처음 보았다. 당시 그녀는 스무 살이었다. 그녀는 항상 시간 약속을 잘 지켰다. 또 자연스럽고 상냥하며, 모범적으로 순종하고 말이 없었으며, 모든 면에서 신중하게 포즈를 취했다. 마치 화가 자신이기라도 하듯이. 그녀는 「거리의 여가수」(1862), 「투우사 복장의 처녀」(1862), 또 당시 파리에서 큰 인기를 끌던 벨기에 화가 알프레드 스테벤스의 그림을 연상시키는 「앵무새와 여인」(1866), 「기타 치는 여인」, 「철도」(1873) 속의 처녀를 위해 포즈를 취했다. 그녀는 그림에 취미가 있어 직접 그림을 그리고 싶어했다. 그녀는 마네와 스테벤스에게 그림 공부를 하고 싶다고 애원했지만 허사였다. 그녀는 스테벤스를 위해서도 모델을 서주었다. 그러나 두 화가 모두 그녀에게 가르치는 것은 거절했다.

그녀는 결국 에티엔 르루아라는 무명 화가를 개인 교수로 삼았다. 그녀는 1876년에 관전에 자신이 그린 초상을 출품했다. 졸작이었지만 아무튼 입선은 했다. 그 뒤로 그녀는 풍속화에 매달렸다. 1885년 마네의 사후에 열린 관전에서 그녀는 「성지聖枝 주일」〔부활절 직전의 일요일〕이라는 유화를 출품했다. 이후 그녀는 알코올중독자가 되어 파리 변두

「앵무새와 여인」

「철도」

리 카페에서 기타를 연주하며 비참하게 살았다. 영국 소설가 조지 무어가 어느 날 그녀를 만났다. 그는 그녀를 '끈끈이'라는 예명을 쓰는 여인으로 알았다. 그러나 그녀가 바로 빅토린 뫼랑이었다. "황폐한 여인의 썰렁한 당당함"을 지닌 「올랭피아」의 아름다운 여인 말이다….

세 명의 심판과 미녀

졸라가 마네의 예술에서 보고 감탄한 것은 사물의 사실적 모습,
생생하게 힘차게 포착한 '진실'이지만, 말라르메는 거기서 반대로,
화폭으로 자리를 옮겨 녹아든 정신과 감각의 경이로운 이미지를 보았다.
그는 무엇보다 마네라는 사람 자체에 무한히 끌렸다.
_ 폴 발레리

Manet

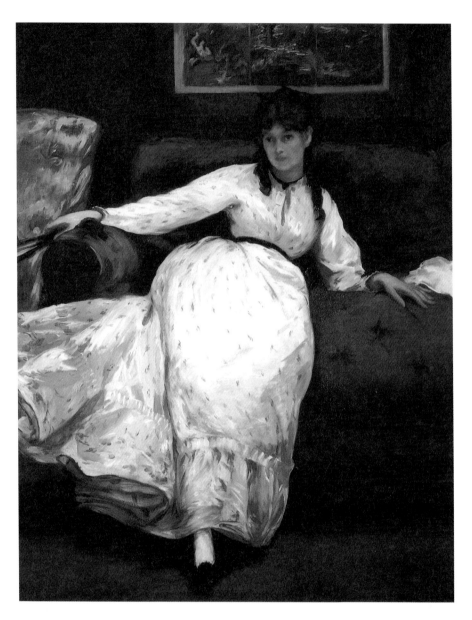

「휴식, 베르트 모리조」

1865년의 관전에서 마네는 올랭피아와 나란히 「천사들과 그리스도」를 전시했다. 대중의 위악성을 풀어줄 수도 있었을 작품이다. 이보다 더 고 전적일 수는 없는 구성이다. 물론 고전 전통에서도 르 쉬외르〔프랑스 종교화가〕나 벨라스케스 스타일의 한자리를 차지한다고 할 수 있겠다. 구세주의 드러낸 나신을 감싼 흰 성의聖衣, 천사들의 활짝 핀 날개, 그중 한 천사는 손으로 머리를 괸 채 슬픈 묵상에 잠겨 있다. 모든 것이 차분 하며 조화로운 아름다움과 작품에 집중된 감정이 한데 어울린다. 이 작 품이 화가가 그린 유일한 종교화는 아니다. 1856년에 화가는 그리스도 의 두상을 그렸고, 1865년에는 굉장한 에스파냐풍으로 「에케 호모」〔예 수의 초상을 이르는 말〕를, 또 같은 무렵에 수르바란 식으로 병사들로 부터 모욕당하는 그리스도와 기도하는 수도사를 그렸다.

그런데 대중과 평론의 신랄한 비판이 「올랭피아」에 쏟아지는 가운데, 마네는 자신의 「천사들과 그리스도」에 대해서도 쿠르베가 "결코 날개 달린 사람을 본 적이 없었다"라고 했다는 말을 들었다. 가시세계를 성 실하게 모사하는 데 몰두하던 거친 프랑슈 콩데•의 이 편협한 자연주의

자[쿠르베]도 이런 험담을 들었어야 했다. 파리 시내에 이 후배에 대한 그의 또 다른 말이 퍼져나갔다.

"이 젊은이는 우리더러 벨라스케스 식으로만 그리라는군!"

이런 발언은 여러 해 동안 마네가 보여준 에스파냐 취미를 암시하는 것이었고, 이에 대해서는 다음 장에서 보게 될 것이다. 하지만 다행스럽게도(!) 이런 적대적 분위기 속에서, 이 이해받지 못한 젊은 거장은 진실하고 헌신적인 우정과 또 데뷔할 때부터 혹평을 받았지만 오늘날에는 19세기 프랑스에서 가장 위대하다고 평가되는 문인 몇 사람의 찬사를 위안으로 삼았다. 누가 알까? 아마 이런 위안이 없었다면 그가 용기를 내지 못했을지도….

우리는 앞에서 마네와 앙토냉 프루스트의 학창 시절의 우정에 대해 이야기했었다. 그는 이렇게 씁쓸한 시절에 테오도르 뒤레를 알게 되었다. 뒤레는 졸라와 마찬가지로 마네의 전기 작가가 되는 주목할 만한 사람이다. 그는 포르투갈 출신으로 에스파냐를 여행하던 중에, 화가가 그곳에 잠시 체류할 때 만났다.

때는 1865년, 「올랭피아」의 전시가 몰고 온 소란이 일어난 직후였다. 마네는 머리를 식히려고 파리를 떠났던 듯하다. 마드리드의 호텔에서 배가 고팠던 뒤레는 점심 먹는 자리에서 그를 만나게 되었다. 식당에서,

● 프랑스 중동부 끝자락 알프스 인접한 쥐라 산맥 아래 지방. 브장송이 중심지로 쿠르베의 고향이다.

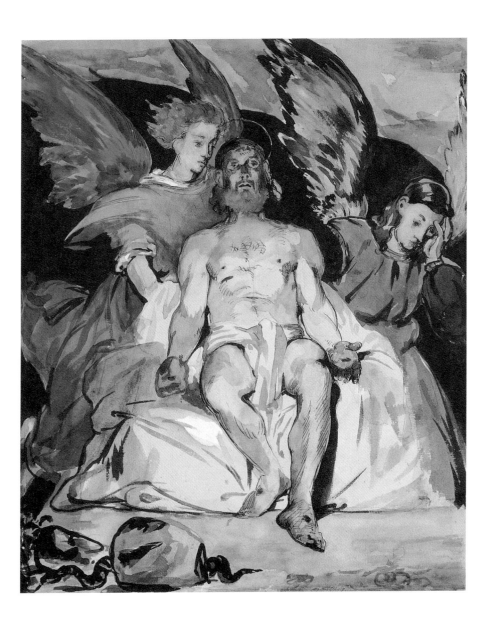

「천사들과 그리스도」

식탁에 오직 한 사람뿐이었다. 그는 짓궂어 보였다. 음식이 형편없다고 불평하며 거의 모든 요리를 거절하고 있었다. 반대로 뒤레는 다시 음식을 주문하곤 했다. 그런데 그가 또다시 거절했던 디저트를 뒤레가 다시 시키자 이상한 사건이 벌어졌다. 신사는 벌떡 일어나더니만 그를 불러 세웠다.

"당신 이렇게 형편없는 음식을 좋다면서 내가 퇴짜놓은 '보이'를 몇 번씩 부르다니, 나를 무시하려는 것 아니오?"

뒤레가 약간 당혹스러워하자, 이 까다로운 신사는 자신이 착각했음을 깨닫고서 화를 가라앉히며 이렇게 말했다.

"저를 알아보신 것 아닙니까? 내가 누군지 아십니까?"

뒤레는 점점 더 놀라 이렇게 답했다.

"아닙니다, 선생님. 누구신지 모르는데요. 저는 포르투갈에서 곧장 왔습니다. 배가 고파서 맛있게 먹었던 것이지요."

그러자 신사는 웃으면서 완전히 안도했다. 그가 사과하면서 둘은 곧 서로 친해졌다. 그 신사가 바로 마네였다! 그는 테오도르 뒤레가 자신을 알아보는 줄 알았다고 해명하면서 그의 식대를 지불했다. 그는 마드리드에서도, 파리에서 자신을 쫓던 험담이 다시 시작되는 줄로 생각하고 얼굴을 붉혔던 것이다. 이 일화는 의미심장하다. 우리는 마네의 성격이 드러내는 변화를 손끝으로 만질 수 있을 듯하다. 이미 몇 해 전부터 시작되었던, 자신을 희생으로 삼은 부당한 공격에 신경이 날카로워진 온순하고 정이 많은 사람이다. 이 무렵 그는 일종의 쫓긴다는 강박관념에 시달렸다. 그 뒤로 마네는 드가의 말에 자신도 쓴소리를 하게 되는 것을 본다. 그도 복수하곤 했던 것이다….

뒤레는 그와 함께 귀향하던 길에, 언데 역〔에스파냐와 프랑스의 대서양 끄트머리 쪽으로 붙은 국경 도시〕의 세관원이 마네를 보고 놀라서 주목했음을 뚜렷이 기억한다. 세관원은 심지어 아내와 아이들까지 오게 해서 이 희귀한 짐승을 보도록 했다는 것이다. 다른 여행자들도 그가 누구인지 알아보고서 얼굴을 돌리기 시작했다. 어떻게 「올랭피아」를 그린 괴물이자, 또 그 이름이 신문을 도배하다시피 했던 괴물이 점잖고 품위 있는 청년일 수 있을까? 결코 그렇게는 생각하고 싶지 않았던 것이다….

이제 우리는 그들 또한 어리석은 대중의 희생자로서 마네를 용감하게 옹호했지만, 오랫동안 오해받았던 세 사람을 만나보자. 그 첫 번째 인물은 샤를 보들레르였다. 이 사람은 『악의 꽃』을 쓴 대시인이었을 뿐만 아니라 프랑스에 에드가 포를 번역해서 소개했으며, 19세기의 가장 뛰어난 예술평론가였을 것이다. 이 위대한 '발견자'의 어떤 판단도 재고되지 않았다. 외젠 들라크루아, 콩스탕탱 기, 바그너, 포, 마네의 작품— 또 심지어 감히 덧붙이자면 평범한 대중가요 작사가 피에르 뒤퐁도—은 애당초 대중 취미에 격렬하게 상충했지만 후대에 얼마나 인정했던가. 보들레르의 이름이 마네의 이름과 결부될 때에는, 특히 화가가 롤라 드 발랑스라는 에스파냐 무용수를 모델로 그린 그림(1862년)에서 영감을 얻은 『악의 꽃』의 4행시 한 편이 생각난다.

곳곳에 보이는 그토록 많은 미인 사이에서
친구여, 욕망을 저울질한다는 것을 나도 잘 아네.
그러나 롤라 드 발랑스에게서

흑장밋빛 보석 같은 뜻밖의 매력이
반짝임을 보네!

보들레르는 마네가 아직 무명이던 때부터 자주 만나고 격려한 첫 번째 인물이다. 붓으로 그를 방어했을 뿐 아니라(비롯『낭만주의 미술』에서 들라크루아나 쿠르베의 작품보다 마네의 작품은 비중이 훨씬 적었어도), 그와 그토록 소중한 아들을 둘러싼 추문을 걱정하는 그의 어머니에게 직접 편지를 썼다. 고상하고 감동적인 편지였다. 이 청년 화가가 집요한 공격을 받아 정신이 없었다는 것을 알고서, 이 대시인은 자기 친구에게도 이런 사실을 알리면서 가서 그를 만나 위로해주라고도 부탁했다. 그는 마네를 칭찬하고 나서 이렇게 썼다.

"그런데 그 친구는 성격이 나약해. 내가 보기에 충격을 받아 당황하는 듯하네."

그는 1863년 3월 28일 마네의 어머니에게 이렇게 썼다.

"제 생각으로는 그의 재능 못지않게 그의 성격을 사랑하지 않을 수 없을 듯합니다."

이를 두고 나중에 마네는 말라르메에게 "무섭고 훌륭한 편지"라고 했다. 『악의 꽃』의 시인이 어느 날 낙심한 화가에게 쓴 편지를 보자.

"자네에게 한마디 해야겠네. 자네의 가치를 자네에게 입증해주어야 겠다고. 자네의 요구는 정말 어리석네.

사람들이 자네를 조롱하고, 농담이 자네를 괴롭히고, 자네를 제대로 볼 줄 모른다는 둥….

이런 일이 오직 자네만 처음 겪는 줄 아는가? 자네가 샤토브리앙〔낭만주의 문인〕이나 바그너보다 천재인가? 두 사람도 아주 넌더리나게 놀림을 당했네! 그렇다고 거기에 죽지 않았어. 지나치게 자부심에 빠지지 않으려면 이 양반들을 모범으로 삼아야 할 것일세. 그 분야에서 나 그 세계에서 둘 다 매우 대단하고, 또 자네는 '너무 빨리 달려나간 자네 예술에서 제일 앞서 있을 뿐' 일세. 자네가, 내가 자네에게 그랬 듯이 허물없이 나를 대했으면 싶네. 자네는 자네에 대한 내 우정을 알지 않는가."

이 편지는 짜릿한 효과를 보였다. 보들레르와 마네는 서로를 이해하게 되었다. 정신적으로 형제라 할 만큼 두 사람은 바짝 가까워졌다. 두 사람은 현대적 파리와 "파리 시민의 꿈"에서 당혹스럽고 수수께끼 같은 아름다움을 찾아내고 표현했다. 폴 발레리는 「마네의 승리」▪라는 글에서 이런 애정을 아주 멋지게 설명했다.

"식전기도」, 「파리 사람의 그림」, 「보석」, 「작은 장 속의 포도주」를 쓴 사람과 또 「천사들과 그리스도」, 「올랭피아」, 「롤라 드 발랑스」,

▪『예술에 관한 단장』에 실려 있다.

「압생트 술꾼」을 그린 사람은 깊이 통하지 않을 수 없다. 이런 관계를 더 두텁게 하는 몇 가지 두드러지는 점이 있다. 파리 토박이로서 두 사람 모두 우아하게 세련된 취미와 표현에서 활기차고 특이한 의욕이 아주 희귀하게 하나로 결합됨을 보여준다.

장점은 무엇일까? 그들은 표현 수단을 통달하고 명쾌하게 의식한 효과만 노린다. 시와 마찬가지로 회화에서도 바로 이런 점에 그 순수성이 있다. 그들은 '감각'을 교묘히 조직하지 않는 한 '감정'을 숙고하려 하거나 '관념'을 끌어들이려고도 하지 않는다. 요컨대 그들은 예술의 지고한 목적인 '매력'을, 그 완전히 충만한 의미로서 매력이라는 것을 쫓고 또 그것에 접근한다."

벨기에의 나뮈르, 생 루 성당에서 갑자기 중풍에 걸려 쓰러진 보들레르는 브뤼셀을 거쳐 파리로 옮겨졌다가 뇌이이 요양원으로 들어갔다. 그곳에서 그의 어머니와 아름다운 처녀 '원장' 사바티에 양은 간절하게 빛나는 눈만 겨우 살아나서 반짝이던 그의 쇠약한 육신을 바라보았다. 마네는 가장 소중한 지지자를 잃었다. 하지만 불행 중 다행으로, 고삐 풀린 비평과 군중 앞에서 그를 방어하는 보기 드문 용기를 지닌 사람이 때맞춰 나타났다. 이 사람이 바로 에밀 졸라였다.

어린 시절의 친구 세잔과 함께 엑상프로방스에서 파리로 올라온 졸라는 처음에는 어려움을 겪었다. 아쉐트 출판사 배달부에서 짐 꾸리는 일부터 시작했던 그는 그 뒤 문단에 입문했다. 이후 단편소설과 눈부신 연대기로 주목받았다. 그 역시 거칠게 공격받던 마네의 작품에 세잔과 마찬가지로 감동했다.

졸라는 냉소에 시달리던 이 청년 화가를 붓으로 옹호하려는 열망에 불탔다. 머지않아 『피가로』지를 창간하게 될 비유메상이 당시는 『레벤느망』의 편집인이었다. 이 사람은 문인들에게 완전한 자유를 보장하고 오직 재능만을 요구하면서 이미 이 신문의 문학적 특색을 두드러지게 했다. 그는 졸라에게 1866년의 관전에 대한 평을 맡겼다. 마네가 다시 한 번 낙선한 전시회였다. 5월 7일 졸라는 심사위원을 공격하고, 「올랭피아」의 작가에게 음유시인 같은 찬사를 보냈으며, 이 오해받고 비난받는 화가의 그림들이 어느 날엔가 루브르에 들어가게 될 것이라고 예고하는 열정적인 기사를 내보냈다. 이 기사는 폭탄 같은 효과를 보였다. 마치 훗날 『피가로』지 전면에 마테를링크〔노벨문학상을 수상한 벨기에 작가〕의 「말렌 공주」에 대한 미르보의 기사가 나갔을 때의 효과와 비슷했다. 분노는 컸다. 비유메상의 사무실에 구독을 취소하겠다는 위협이 빗발쳤다. 비유메상은 위험에서 벗어나고자 희생을 치르려 했다. 그는 졸라가 상처를 입힌 '공식' 화가들에 대해 칭송을 하도록 또 다른 필자를 내세웠다. 이것으로도 부족했다. 사람들은 졸라의 껍데기를 벗겨야 한다고 요구했다. 결국 졸라는 기고를 중단할 수밖에 없었다. 그러나 1867년 1월 졸라는 아르센 웃세가 펴내는 『19세기 리뷰』에서 다시 마네에 대한 장문의 글을 기고하면서 활동을 재개했다. 이 글은 나중에 소책자로 재발간되기도 했다. 이 예언적 글은 다른 비평문과 함께 「나의 혐오」(『문예 만필』)에 다시 수록되었다. 여기서 발췌문을 보면 졸라의 어조가 거칠고 독설에 가득 차 있음을 알 수 있다.

"그렇고말고. 나는 사실의 옹호자로 나서겠다. 나는 마네를 찬양할

것이라고 차분히 털어놓겠다. 또 카바넬의 쌀가루●를 찬미할 여지 같은 것은 없다는 사실도 밝혀둔다. 진짜 자연의 건강하고 시큼한 냄새를 좋아한다고."(1866년 4월 7일).

"나는 방금 관전의 문밖으로 쫓겨난 동료 중 한 사람의 화가에게 정답게 악수했다. 비록 내가 그의 재능이 불러일으킨 커다란 감동을 남김 없이 칭송하지 못하더라도, 나는 여전히 인기 없고 괴상한 화가 편에 내기를 걸겠다."

"마네에 대한 다수의 의견은 다음과 같다. 즉, 마네는 또래의 건달들과 피고 마시는 데 탐닉하는 젊은 환쟁이다. 그런데 몇 통의 맥주를 비우고서 이 환쟁이는 풍자화를 그려 전시함으로써 군중의 조롱을 끌어내 유명해지려고 결심했다."

"선량한 분들이시군요! 나는 군중의 감정을 훌륭하게 표현한 일화를 이 자리에서 소개하고 싶다. 어느 날 마네와 잘 알려진 문인이 대로의 카페에 앉아 있었다. 그때 다가온 기자에게 문인은 젊은 거장을 소개했다. '마네 씨요?' 기자는 발을 치켜올리고서 오른쪽 왼쪽으로 두리번거리더니, 자기 앞에 좁은 자리를 지키며 겸손하게 앉아 있는 화가를 알아보고서 이렇게 외쳤다. '아, 죄송합니다. 저는 당신이 거인에, 험악한 얼굴인 줄 알고 사방을 둘러보았습니다.' 대중이란 이런 것이다."

"…마네가 내일의 거장이 되리라 확신한다. 만약 내가 재산이 있어 당장 그의 모든 그림을 사들인다면 상당한 사업이 될 것으로 믿는다.

● 화장분. 카바넬이 분가루로 장식한 듯 뽀얀 여체를 즐겨 그린 화가이기 때문이다. 쌀가루는 화장분의 원료였다.

50년 안에 그것들은 열다섯 배 내지 스무 배나 비싸게 팔릴 텐데, 4만 프랑짜리 유화가 지금은 40프랑에도 미치지 못하고 있다."

"…마네의 자리는 루브르에 뚜렷이 보장되어 있다. 쿠르베의 자리처럼, 그리고 강한 독창적 기질의 모든 예술가의 자리처럼."

"…나는 마네에게 걸맞은 제일급의 자리를 찾아주려고 표시해두었다. 사람들은 화가를 비웃었듯이 이런 칭송을 비웃을지도 모른다. 하지만 언젠가, 우리는 곱절로 보복을 받게 될 것이다. 평론가로서 나를 버티게 해준 영원한 진실이 있다. 오직 기질만이 살아남고 또 시대를 이긴다고. 마네가 승리하는 날을 맞지 못하거나 그를 둘러싼 비겁한 범부凡夫들을 납작하게 만들 날이 오지 않을 수 없다─불가능하다는 사실을 여러분은 아셔야 한다."(5월 7일)

나머지도 이런 식이다. 더는 인용할 필요도 없이. 그런데 이것은 또 무엇일까! 1866년 5월에 나온 기사, '미술평론가를 하직하며'에서 졸라는 『레벤느망』의 독자에게 작별을 고했다. 그 어조는 훌륭했다. 솔직한 한 인간의 말투였다.

"마네에 대한 나의 예찬은 아주 망쳐버렸다. 사람들은 나를 새로운 종교의 사제라도 된다는 듯이 보고 있다. 무슨 종교인지 좀 가르쳐주실 수 있는지? 독립적이고 개성적인 재능을 지닌 모든 사람이 섬기는 종교인가? 그렇다. 나는 인간의 자유로운 표현이라는 종교의 신도다. 그렇다. 나는 수천 가지 비평의 저지에 당황하지 않고 삶과 진실을 향해 곧게 나아갈 것이다. 그렇다. 나는 비록 나쁜 작품일지라도 새롭고

힘찬 개성을 알아볼 수 있는 것이라면 그것을 위해 기교에 넘치는 평범한 수천 점의 작품과 바꿀 것이다.

나는 내 목숨을 지키듯 공격받을 솔직한 성격의 마네를 지킬 것이고, 나는 항상 승자가 될 것이다."

이 자연주의의 기수는 세잔 못지않게 마네에 대해, 의심의 여지없이만, 부정확하게 인용되곤 하는 다음의 유명해진 정의로 평가하곤 했다.

"작품이란 기질을 통해서 본 창작과정의 일면이다."

이 말이 『레벤느망』 기사의 마지막 구절이었다.

졸라가 약삭빠른 계산에 따라 자기 자연주의파에 이 청년 화가를 억지로 충원하려고 했을까? 말도 안 된다! 당시 『루공 마카르』 연작을 쓰던 이 소설가는 자신의 방대한 계획을 구상도 하지 못한 상태였고, 자연주의의 선두 주자도 아니었으며, '실험소설' 이론을 정의하지도 않았다.

그 신문에 발표한 기사는, 당대인의 증오에 찬 어리석음에 맞서는 정의감과 더불어 색과 아름다운 그림에 대한 사랑의 분출일 뿐이다. 그의 이런 작업에는 산문의 거장과 시인의 입장이 있을 뿐이다(쥘 르메트르는 졸라의 소설 『제르미날』에서 호메로스의 서사시적 기운을 느낀다고 했다).

바로 이런 점에서 그는 마네를 칭송한 또 다른 문인과도 만난다. 현대사회에서, 감탄할 만큼 대담한 수법으로 모든 사실주의와 정반대편인

순수시의 화신인 스테판 말라르메 말이다. 폴 발레리는 이렇게 썼다.

"졸라가 마네의 예술에서 보고 감탄한 것은 사물의 사실적 모습, 생생하게 힘차게 포착한 '진실'이지만, 말라르메는 거기서 반대로, 화폭으로 자리를 옮겨 녹아든 정신과 감각의 경이로운 이미지를 보았다. 그는 무엇보다 마네라는 사람 자체에 무한히 끌렸다."

두 사람은 매우 가까웠다. 성격에서나 가문에서나. 이 파리의 지적이고 우아한 멋쟁이들은 은밀한 사치와 고상한 취미와 세련미를 좋아했고, 또 너무 까다롭지 않으면서도 추문을 혐오하는 미모의 여인들을 좋아했다. 몽도르는 말라르메에 대한 꼼꼼한 전기를 쓰면서 그의 삶을 남김없이 들춰냈음에도, 이 시인과 화가의 우정이 언제부터 시작되었는지에 대해선 정확히 밝혀내지 못했다.

1871년 아비뇽에서 파리로 돌아온 말라르메는 아슬리노의 작은 책자에 삽화로 들어간 보들레르의 매력적인 초상을 그린 사람에 완전히 반해 만나고 싶어했을 것이다.

"10년 동안 지속될 우정과 대화를 시인과 화가 어느 쪽에서 먼저 시작했을까? 사람 좋고 비위 좋은 필리프 뷔르티가 1873년 4월 23일 자기 친구 스테판 말라르메에게 매력적인 화가 콩스탕탱 기를 소개했을 것이다. 마네는 그해 살롱에 「휴식」과 「맥주 한 잔」을 전시했다. 「맥주 한 잔」은 대성공이었고, 스테벤스의 중개로 화상인 뒤랑 뤼엘이 마네의 이전 작품들까지 상당수 사들였다. 그러나 화실에는 여전히 말

라르메가 주시할 만한 작품들이 꽤 있었다. 모욕받고 무시받아 유명해지게 된 걸작들이…".■

두 사람 모두 이해받지 못하던, 정신적인 형제 같던 화가와 시인은 곧 거의 매일 만나다시피 하게 된다. 그들은 서로를 절실히 원했을지 모른다. 각자 상대방에게서 바로 자신의 이미지를 보게 되었기 때문이다. 이런 정신적인 교류를 누가 더 누렸을지는 알 수 없다. 몽도르는 이렇게 말한다.

"둘 다 '오랜 파리 집안 출신'으로서 화통했다. 화가는 꽤 예리했지만, 그는 예상할 수 없는 생각과 사물과 사람을 보는 독창적 시각, 그리고 독창적인 시와 은유로써 시인이 자신을 놀라게 하고 풍부하게 해주는 것을 좋아했다. 서로 깊고 날카로우며 새로운 창작을 내놓는다고 느꼈고, 또 사기꾼과 기회주의자들이 호평을 받는다는 쓰라린 기분을 문장이나 웃음에서 찾곤 했다."

베르트 모리조가 친언니 퐁티용 부인에게 부친 가슴 아픈 편지는 사실이었고, 말라르메는 당당하고 짓궂은 새 친구의 이면에서 불안의 그림자를 보고 있었다. 베르트 모리조의 편지는 다음과 같다.

■ 몽도르, 『말라르메의 삶』 제2권. 프랑스 소설가. 1834~1892. 진보 성향의 자연주의 문인으로 매우 주목할 만하며, 민중생활을 묘사한 여러 소설을 남겼다. 자녀들도 뛰어난 문인과 예술가로서 활약했다.

"마네는 아무렇지 않게 웃곤 해. 그래야 기분이 풀리겠지. 가엾은 사람이 실패하고 있어 슬퍼하니까. 당연히 이렇게 말하는 거야, 글쎄. '자기 그림 이야기를 하지 않으려고 자기를 피하는 사람이나 마주치고, 그런 것을 보면서 포즈를 서달라고 부탁할 엄두가 나지 않는다' 는 거야."

말라르메도 친구와 마찬가지로 불르바르의 잡지들에 실린 위악스런 비판과 대중의 엉뚱한 맛을 봐야 했고, 매일 마네와 만나 자신의 빼어난 대화와 기발하고 심오한 사고를 전하는 것으로 만족할 순 없었다. 졸라처럼 그도 논쟁에 뛰어들어 살롱 심사위원단에게 용감하게 덤벼들었다. 1874년 4월 12일 그는 『르네상스』 지에 기사를 보내 마네의 수법이 지니는 특징에 대해 설명하고 나서 공식 화가들과의 갈등을 상기하면서 이렇게 마무리 지었다.

"심사위원단의 할 말은 이것뿐이다. '이것이 그림이다' 라든가 아니면 '이것은 그림이 아니다.' 여기에는 감추고 있는 것이 있다. 어떤 화가가 그때까지 대중에게 잠재해 있던 성향에서 그 예술적 표현이나 아름다움을 찾아낸다면, 대중은 이 화가를 알게 될 것이고 급기야 서로 가까워질 것이므로, 심사위원단은 이런 것을 막으려고 졸렬함을 보이고 거짓말과 부당한 짓을 한다는 사실이다.
…아무것도 거리낄 게 없는 군중은 모든 것이 거기서 나오는 것을 보고서, 나중에는 거듭 살아남은 작품 속에 있는 자신을 알게 되고, 또 이번에는 아예 과거의 것을 멀리해야겠다고 생각하게 된다. 마네 씨

를 몇 년만 두고 보자, 서글픈 정치여!"

마네는 이런 쪽지로 친구에게 고마움을 전했다.

"당신 같은 옹호자들이 몇 사람만 있다면 나는 심사위원 따위는 아예 상관하지도 않을 텐데…."

뛰어난 두 사람의 이런 연대는 상호 이해를 위해서도 매우 잘된 일로서, 시인이 다시 쾌활하게 평정을 찾을 수 있는 요인이 되었다. 마네 또한 이미 보았다시피 모든 모욕을 겪고 나서 약간 신랄해졌다. 그가 분개하고 낙담하던 위기 상황이 있었다. 그때마다 그는 "그래, 좋은 사람만 있는 것은 아니야!"라며 판화가 비오의 말을 되뇌곤 했다. 반면 말라르메는 악의 없는 바보에게는 관대해지게 하려고 애썼다. 많은 점에서 비슷했던 마네와 말라르메는 에드가 포의 『까마귀』를 멋지게 편집하는 데 협력했고, 『목신의 오후』(말라르메의 시집) 또한 말할 것도 없었다. 마네가 동판화로 삽화를 맡은 이 시집을 두고 소프 남작이라는 사람은 『나쇼날』지에 이렇게 썼다.

"공범이로세. 동판화와 힘을 합친●."

● eau-forte et colle-forte라고 동판화라는 뜻의 오포르트를 '힘을 합쳤다'라는 뜻으로 콜포르트라고 말장난을 한 것이다.

이렇듯 항상 파리 사람다운 재치의 세련된 극치를 보여줬다. 1876년 마네는 자기 화실에서「올랭피아」,「발코니」,「풀밭의 점심」등 여러 작품과 나란히 공개하지 않았던「빨랫감」을 전시했다. 살롱에서 낙선했던 작품이다.

마네가 준비한 방명록에 관객들은 이 개인전에 대해 다음과 같은 글을 남겼다.

"희극배우!(웃기는 친구)", "뇌종양!", "너무 진지해서 우습고, 너무 바라는 것이 많아 역겹고!"

반면에 레옹 클라델은 이렇게 썼다.

"10년 전에는 보들레르가 옳았는데 이제는 당신이 옳군요."

어느 날 이 전시회에 화사한 목덜미에 금발의, 대단한 미모를 한 우아한 처녀가 찾아왔다.「빨랫감」앞에서 이 미지의 미녀는 이렇게 외쳤다.

"아니, 이거 정말 딱이잖아!"

옆방에 있다가 이 소리를 들은 마네는 박해받는 작품에 감탄할 줄 아는 이 특이한 아가씨를 보고 싶어했다. 몽도르 박사는 이렇게 썼다.

"장밋빛 차茶나 찔레꽃처럼 신선하고, 사파이어처럼 파란 눈에 눈부

신 옷을 걸친 이 입이 딱 벌어지는 여성은, 흘러넘치는 매력과 항상 미소 짓고 놀라면서 화가가 꿈꿀 정도로 세련된 화장까지 하고 있었다. 메리 로랑은 로렌 출신으로, 어느 날 저녁 그녀가 영원한 별이었던 샤틀레의 대관식에서 패물도 전혀 하지 않고서 은종유석으로 꾸민 조가비 하나만 달고 불쑥 나타나, 대단히 유명해졌다."

메리가 외제니 황후의 치과의사였던 미국의 부자 에반스 박사의 보호를 받기 전에는 캉로베르 원수의 친구였다고도 한다. 그녀는 어쨌든 1882년 마네의 감미로운 파스텔화와 유화 「가을」을 위해 포즈를 취했다. 그녀가 바로 밤색 모자를 쓴 여인이자 「모피 깃을 두른 짧은 외투의 숙녀」, 「토가를 두른 숙녀」, 「면사포를 쓴 숙녀」 등의 모델이다. 마네는 그녀에게 빠르고 재미있게 그린 삽화를 곁들인 편지를 여러 통 보냈다. 그녀는 말라르메와 마찬가지로 마네가 좋아했던 은밀하고 호사스런 분위기를 화가 주변에 퍼트렸다. 그녀는 마네를 자기가 드나드는 의상실에도 몇 차례 데려갔다고 한다. 갑자기 화가의 이름이 들렸을 때 패션모델과 직공들의 동요만큼이나 재미있던 것도 없었다. 화가는 어느 날 친구에게 메리 이야기를 하면서 이런 편지를 썼다.

"그녀가 안에 털을 댄 외투를 맞췄는데 어떤 외투인지 알겠나, 이 친구야! 사슴털 같은 담황색인데 안감은 오래된 금실로 짠 천이었어. 넋을 잃겠더라고. 메리 로랑을 두고 나오면서 이렇게 말했지. '이 외투가 떨어지면 나한테 주는 거야.' 약속을 받았어. 내가 꿈꾸는 것을 위한 굉장한 재산이 될 거야."

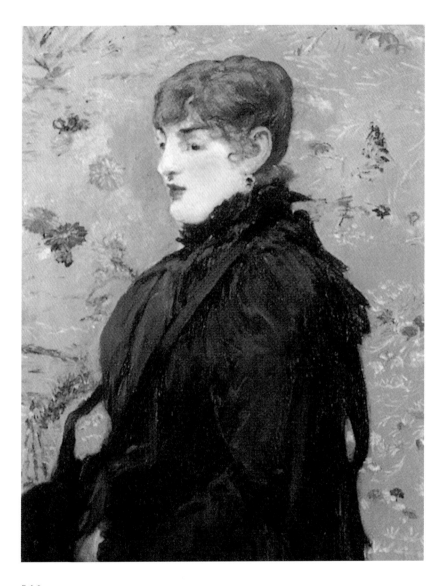

「가을」

메리는 여러 해 동안 마네의 무덤에 꽃을 바치러 다니게 될 마네의 훌륭한 모델만이 아니었다. 그녀는 말라르메에게 했듯이 또 다른 일도 했다. 때로 그의 부유한 미국 보호자의 집 계단에서 "담황색 외투를 입고 염소처럼 걷는" 마네는 그 미국인과 마주치곤 했다. 그 보호자는 항상 만족하지는 않았다. 하지만 그 불만이나 염려는 오래가지 않았다. 왜냐하면 메리는 대담하게도 숲과 해변의 저녁 식사에 치과의사, 화가, 시인 세 사람 모두를 초대하곤 했기 때문이다. 물론 화가와 시인은 당황해서 웃지도 못하고 서로 바라봐야 했을 뿐이다. 매력에 넘치는 대단한 여자의 후의를 누린 두 사람에게 이는 차츰 감각의 축제였을 뿐이고, 그들 사이에서 갈등의 씨앗이 될 수 없었다. 이 네 사람의 사중주가 어떻게 되었을까? 메리가 주관하고 말이 없는 미국인 앞에서, 그래도 약간은 어색한 축제 말이다. 어느 날 저녁 에반스 박사는 뤼 드 라 퐁프에 있는 집을 개축하려는 계획을 알렸다.

"한 층을 없애려 합니다."
"어느 층이요?"

말라르메의 짤막한 질문이었다.

마네는 말라르메의 감탄할 만한 초상화(1876년)를 남겼다. 지금은 루브르에 있다[오르세로 이전]. 졸라의 초상도 남겼다(1868년). 그윽한 색채로 넘치는 실내를 배경으로, 모델은 자기 확신에 찬 차분하고 듬직한 모습으로 심리적 기록으로 남겨졌다.

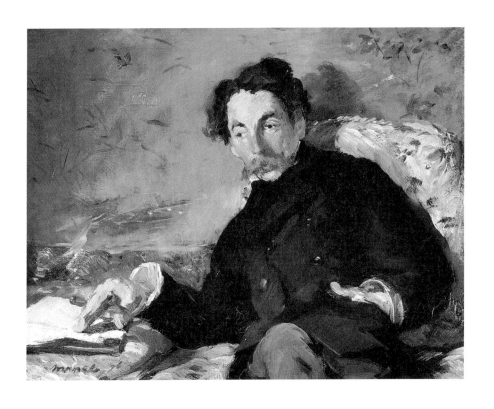

「스테판 말라르메」

반대로 말라르메는 꿈과 불안으로 흔들리는 모습이다. 몽도르 박사는 이렇게 썼다.

"말라르메는 특별히 예민한 모습이다. 눈꺼풀은 나른하고 먼 곳을 바라보는 매력적인 모습이다. 담배를 피우던 입은 은유와 멋이 실려 가벼이 몇 마디를 하려고 말을 부드럽게 내밀었다. 꽤 수북하게 기른 콧수염은 조금 아래로 처지고 머리털보다 더 금발인데, 양쪽에서 거의 턱을 감쌌다. 멋지게 헝클어진 머리는 부스스하고, 단단한 광대뼈와 움푹한 뺨과 생각에 젖은 높은 이마의 얼굴은 더욱 말라 보이며, 가는 목은 열의와 고뇌와 과로를 드러낸다."

에두아르 마네가 그린 초상에서 스테판 말라르메는 이런 모습이었다. 졸라만큼 대중적인 영예를 누리지 못했지만, 이 시인은 이해받지 못한 위대한 화가의 삶에서 중요한 몫을 했고, 화가가 당대인의 맹목적인 어리석음에 치여 상심에 젖어 있을 때, 미래에 바르게 평가받을 것이라고 안심시켰다. 이 시인은 이번에도 예언자였던 것이다.

VI

벨라스케스에서 마네로

나는 마네에게 걸맞은 제일급의 자리를 찾아주려고 표시해두었다.
사람들은 화가를 비웃었듯이 이런 칭송을 비웃을지도 모른다.
하지만 언젠가, 우리는 곱절로 보복을 받게 될 것이다.
평론가로서 나를 버티게 해준
영원한 진실이 있다. 오직 기질만이 살아남고 또 시대를 이긴다고.
마네가 승리하는 날을 맞지 못하거나
그를 둘러싼 비겁한 범부들을 납작하게 만들 날이
오지 않을 수 없다―불가능하다는 사실을 여러분은 아셔야 한다.
_ 에밀 졸라

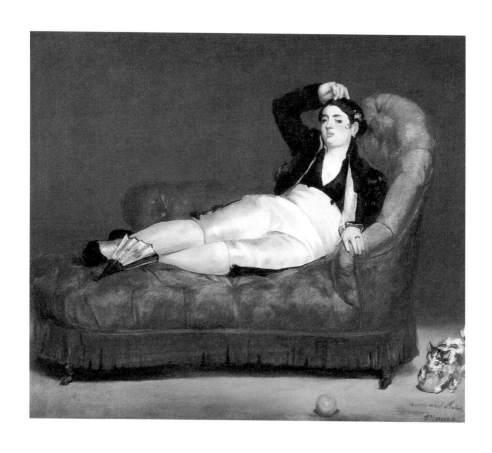

「에스파냐 복장으로 길게 누운 처녀」

아직 연구되지 않았다면, 프랑스 문학과 예술에서 에스파냐 취미는 상당히 흥미로운 연구거리가 되겠다. 코르네유에서 보마르쉐, 위고, 테오필 고티에, 비제, 샤브리에, 라파라를 거쳐 모리스 라벨에 이르기까지 수많은 시인과 화가 그리고 음악가들이 이웃 나라 에스파냐에서, 그림 같은 풍경과 모든 유럽 나라 가운데 가장 개성이 두드러지는 이 나라의 모습, 또 그 혼에 취해 동기와 주제를 찾아왔다.

초기부터 마네는 그 "산을 넘어"● 서기도 전에 이미 '에스파냐' 연작을 그렸다. 1860년에 파리에서 선풍을 일으킨, 열에 맞추거나 앉거나 서서 추는 '에스파냐 발레단' 무용수들 가운데, 1862년 소파에 앉은 모습으로 그려진 「에스파냐 복장으로 길게 누운 처녀」는 마드리드 프라도 미술관에 있는 고야의 걸작 「옷 입은 마하」를 연상시킨다. 또 「기타 치는 소년」, 「무거운 검을 든 아이」, 「죽은 투우사」(1864), 「투우사 복장의 빅토린 뫼랑」, 「마호 복장의 청년」, 「안젤리나」, 1864년과 1865년의 「철학자」들….

● 1843년 테오필 고티에가 발표한 에스파냐 여행기의 제목 *Voyage en Espagne*(1843)를 딴 표현이다.

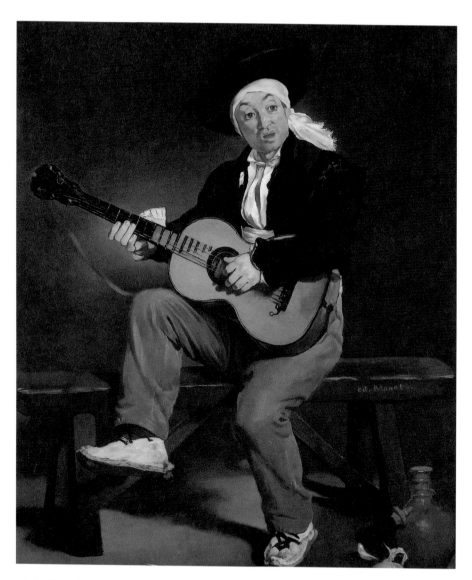

「기타 치는 소년」

이 청년 화가는 화실에서 이 에스파냐 의상을 통해 일화에 대한 취미가 아니라 생생한 대조로 구성된 색채관계를 찾는다. 약간 익숙한 이런 이국취미는 마네의 작품을 사로잡았다. 우리는 앞서 쿠르베가 얼마나 거칠게 이런 면을 조롱했는지 보았다. 토레 뷔르거•는 마네가 그레코와 고야를 표절했다고 비난했다. 그러나 화가는 그런 옛날 화가들을 거의 모르고 있었다. 그는 푸르탈레스 갤러리[명문 수집가의 콜렉션으로 루브르에 기증]를 보지 못했다. 그는 당시 마드리드나 톨레도조차 여행하지 못한 때였다.

우선 주제 문제는 차치하고라도 사실은 이렇다. 즉 마네는 데뷔 시절부터 벨라스케스의 영향을 크게 받았다. 프란스 할스의 영향도 적지 않았다. 누구나 얼마만큼은 누군가의 후손이기 마련이다. 우리는 「압생트 술꾼」을 프라도 미술관의 철학자들 모습과 비슷하다고 했었다. 색채에 대해서 자크 에밀 블랑슈는 마네가 팔레트에서 몇 종류의 물감만을 상당히 단순한 계조로 흑백에 혼합하면서 「라스 메니나스(시녀들)」를 그린 벨라스케스처럼 "은빛 물감덩어리" 같은 미묘한 발색 효과를 내는 회색을 찾아내려고 애썼다고 했다. 마네의 '에스파냐 취미'는 1870년 이전이면 끝이 나고, 에스파냐 여행을 다녀오고 나서는 더는 남지 않는다. 독일 미술사가 마이어 그레페가 보기에 이는 들라크루아의 오리엔트 취미와 비슷하다. 이는 그가 화실에서 자신이 좋아하는 색채와 주로 프랑스 모델을 보고 꿈꾸면서 헌 옷가지를 이용해 짜낸 에스파냐였다.

• 1807~1869. 테오필 토레가 본명으로 프랑스 미술평론가. 진보적 정치활동으로 망명 생활 중에 네덜란드 미술에 열광하게 되어 전 유럽을 뒤지며 베르메르의 정체를 밝혀내고 그를 되살려낸 장본인이다.

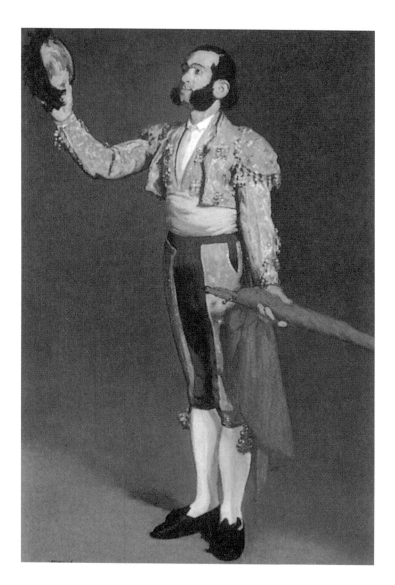

「인사하는 투우사」

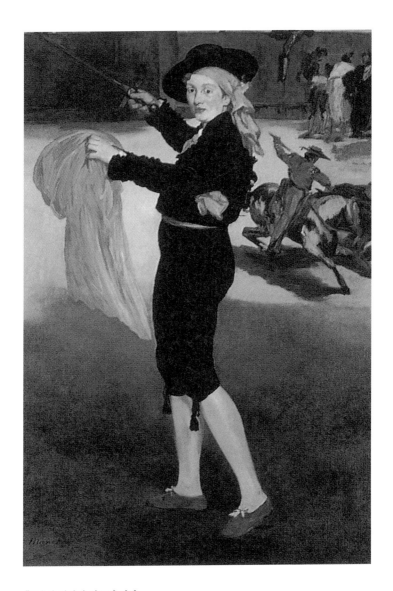

「투우사 복장의 빅토린 뫼랑」

앞서 말했다시피, 올랭피아를 둘러싼 싸움을 하고 나서 1865년에 에스파냐를 여행하면서 마네는 마드리드, 톨레도, 부르고스, 바야돌리드를 둘러보았다. 그가 프라도 미술관을 여러 차례 찾지는 않았던 듯하며, 에스파냐 거물들의 개인 소장품도 거의 보지 못했던 듯하다. 게다가 그는 에스쿠리알 궁[에스파냐 황금기를 함축하는 최대의 궁이자 가톨릭 성소]도 "빠트렸다." 사실 그는 대부분의 시간을 그림 같은 투우계의 사람들과 카페를 드나드는 데 썼다. 그는 투우를 몇 차례 보았고 힘찬 스케치도 그렸다. 사실 우리가 느끼기에, 마네는 숭배하던 거장들보다 일상생활에 점점 더 마음을 사로잡힌 듯하다. 이는 그보다 몇 해 뒤에 콘스탕탱 뫼니에의 경우와 비슷하다. 뫼니에는 플랑드르 회화를 모사해오라는 정부의 임무를 띠고서 세비야를 찾았지만, 그의 관심은 시가 피우는 사람들, 무용수, 행렬과 투우 등이었다.

파리로 돌아온 마네는 더는 '에스파냐' 취미에 따른 그림을 그리지 않았다. 기껏해야 「인사하는 투우사」(1866)와 「투우」 정도를 그렸을 뿐이다. 이 투우 그림은 인상주의라는 말이 등장하기 이전의 그 같은 화풍으로 그린 것으로서 고야를 강하게 연상시킨다(예컨대 빈터투르의 라인하르트 소장품 같은).

1866년 관전에서 「피리 부는 소년」과 「비극배우」가 낙선했다. 지금은 루브르에 있는[오르세로 옮겼다] 앞의 작품은 재미있는 얼룩무늬 속에서, 여전히 에스파냐를 연상시키는 힘찬 필치로 그렸다. 그러나 주제는 완전히 낯설다. 끝으로 「비눗방울」(1867)는 초기의 「아이와 개」처럼 뮈리오의 '거지 소년'을 생각나게 한다.

거대한 싸움터

에두아르 마네에게…
어리석은 자들이 우리의 손을 맞잡게 했으니,
우리의 손을 영원히 놓지 않으리!
_ 에밀 졸라가 마네에게 『마들렌 페라』를 헌정하는 글에서

Manet

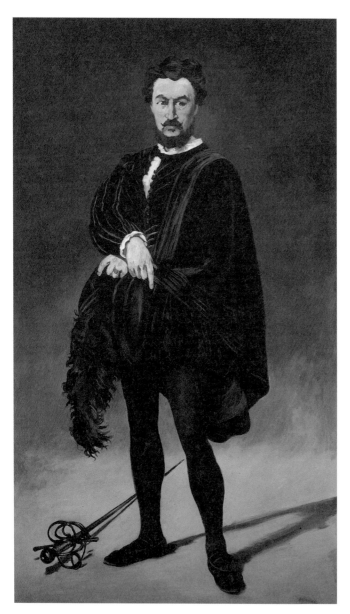

「비극배우」

1866년 관전에서 심사위원은 「피리 부는 소년」과 「비극배우」(햄릿 역을 맡은 배우 루비에르)를 그 전년도의 「올랭피아」가 불러일으킨 엄청난 추문 때문에 모른 체해버렸다. 이 두 작품은 주제에서든 수법에서든 도발적인 면은 전혀 없었다. 화가는 1867년에도 똑같은 편견에 부딪혔다. 이해에 만국박람회가 열렸다. 이 기회에 주최 측에서 산업관 곁에 전 세계 예술가의 작품을 전시하려고 했다. 솔직히 놀라울 정도로 고집이 셌던 마네는 다시 한 번 관전에 출품했지만 또다시 낙선이었다. 심사위원은 위원장 루에 장관, 드 비다, 카바넬, 제롬, 프랑세, 프로망탱, 메소니에, 필스, 테오도르 루소, 또 국립미술관장 레제와 폴 드 생 빅토르였다. 평범한 화가였지만 훌륭한 문인이던 프로망탱이나 자유주의 화가 테오도르 루소의 기억으로는 최악의 위원단이었다. 어쨌든 그들은 전대미문의 위대한 화가를 희생시킨, 조직적으로 억압하고 싶어하는 영원한 유혹이라고 할 만한 무시하는 태도에 젖어 있었다.

외젠 프로망탱만은 이러한 모험을 살며시 피하지 않았다. 십 년 뒤에 마네를 거명하지는 않으면서도 그는 자신의 걸작인 『옛날의 거장』에서

제삼자를 향해서 완화된 상황을 변호한다. 홀란드 화파를 다룬 장에서 그는 노련한 화가로서 색채와 명함의 특징을 길게 이야기한다.

"모든 것의 색가色價에 대한 타고난 감정을 지닌, 본질적으로 단순화하는 사람으로서 누구보다 그것을 훌륭하게 탐구했고, 자신의 작품에서 그 규칙과 공식을 세웠으며, 날이 갈수록 가장 흐뭇한 예를 내놓았다"라며 코로를 예찬하고 나서, 그는 분명히 마네를 염두에 두고 다음과 같은 말을 이어나간다.

"그것을 조용히 추구하던 사람부터 이상한 이름으로 요란하게 추구하던 사람에 이르기까지 이제 모든 이들이 추구하는 원칙적인 근심거리가 있다. '사실주의' 이론은 채색 법칙을 건강하게 관찰하는 또 다른 기초일 뿐이다. 이런 목표에 좋은 점이 있으며, 만약 사실주의자들이 더욱 잘 알고 더욱 잘 그린다면, 그들 가운데 상당수가 매우 훌륭하게 그린다고 인정하고서 분명히 밝혀둘 필요가 있다. 일반적으로 그들의 눈은 매우 정확하고, 감각은 특히 섬세하다. 그런데 특이한 점은 그들이 다른 일에서는 전혀 그렇지 못하다는 사실이다. 그들은 보기 드문 능력을 지녔지만 가장 평범해야 할 면이 부족한 나머지, 결국 자질은 위대하지만 마땅히 받을 만한 대가를 못 받은 이들로서 혁명가의 모습이라고 해야 한다. 왜냐하면 그들은 불가피한 진실의 절반만을 인정하는 척하고 있고, 그런 만큼 그들은 엄격하게 옳으면서도 거의 그렇지 못한 것이 사실이기 때문이다."

프로망탱의 난처함을 느끼지만, 나는 나쁜 의도에서 그렇게 말했다고

하지 않겠다. 그는 마네와 프란스 할스의 밀접한 관계를 주목할 줄 알았다. 즉, 그는 「피리 부는 소년」의 작가처럼 하를렘의 거장〔할스〕이 지닌 특징인 솔직한 색조의 대립을 시사하고 있다. 그 설명은 이렇다.

"홀란드 사람들의 작품에서 발전했던 것이 우리에게서 한발 후퇴하고 있다."

궁색한 설명이다….

마네와 동시에 귀스타브 쿠르베도 이런 패거리 때문에 낙선했다. 이렇게 그들에게 영예를 안겨준 똑같은 담합의 희생자로서 한 배를 타게 된 두 거장을 보게 된다. 두 사람 모두 별도의 전시회를 열어 작품을 공개하기로 했다. 쿠르베는 알마 로터리에 막사를 세웠다. 마네는 센 강의 또 다른 강변인 알마 로路와 몽테뉴 로의 교차로에 임시 전시장을 짓도록 경시청으로부터 허가를 받았다. 힘겹게 청탁을 넣은 결과였다. 물론 적대적인 관청과 사업가들의 악의에 부딪혔다. 더구나 당시로서 상당한 비용을 지출해야만 했다. 마네는 어머니로부터 엄청난 거금이었던 1만9000프랑을 빌렸다. 전시회는 한 달을 더 지체한 끝에 5월 24일에야 개최되었다. 한자리에 모인 이 50점은 얼마나 대단한 작품들이던가! 십년에 걸친 악착같은 작업의 성과였다. 생각해보라. 부모의 초상과 압생트 술꾼과 풀밭의 점심, 올랭피아, 피리 부는 소년, 롤라 드 발랑스, 튈르리 공원 음악회, 불로뉴 숲의 경마, 마네 부인의 초상과 토끼를 비롯한 정물화가 다수 있었다. 다른 작품들 또한 지금은 가장 중요한 미술관과 개인소장품의 자랑거리 아니던가.

전시회 도록은 마네 자신이 쓴 듯한 서문으로 시작되었다(적어도 그의 말에서 영감을 받으셨거나). 그 성실함과 겸손으로 인해 감동을 주는 글이다. 제목은 '개인전의 동기'라고 붙였다. 그 전문을 인용하지 않을 수 없다.

"1861년 이후 마네는 전시하고 또 전시하려 했습니다. 올해 그는 자신의 전작全作을 대중에 직접 공개하기로 했습니다. 애당초 살롱에서 마네는 입선했었습니다. 그러나 그 뒤 그는 예술적 시도가 투쟁은 아닌지 생각하지 않을 수 없을 정도로 너무 자주 심사위원의 물리침을 받았습니다. 그래도 최소한 그가 그린 것을 보여주자면, 같은 무기로 싸워야 할 테지만…."

"…이 화가에게 기다리라는 충고가 있었습니다. 무엇을 기다리라는 말입니까? 더는 심사가 없을 때까지 기다리라는 뜻입니까? 그는 대중과 함께 이 문제를 분명히 밝히는 편이 좋을 듯합니다."

"화가는 오늘 아무 말도 하지 않으렵니다. 흠결 없는 작품을 와서 보십시오. 아무튼 진지한 작품을 보러 오십시오. 이 작품들은 너무나 진지한 나머지 마치 항의하는 듯합니다. 화가는 그 인상을 표현하려는 꿈을 꾸었을 뿐이지만."

"마네는 결코 항의하려 하지 않습니다. 반대로 항의했던 것은 항의를 기다리지 않았던 그 자신에 대한 것이었습니다. 왜냐하면 형태, 표현

수단, 회화적 면모의 전통적 가르침이 있으며, 또 이런 원칙에 따라서 성장했던 더 이상 다른 사람들을 인정하지 않기 때문입니다. 그들은 거기서 순진한 무자비함을 펴냅니다."

"보여준다는 것이 결정적 문제입니다. 화가에게는 이것이 절체절명의 일입니다. 왜냐하면 작품을 주시하다보면 놀라고 충격을 주었던 것에 익숙해지기 때문입니다. 차츰 그것을 이해하고 인정합니다."

"시간 자체도 둔한 연마기와 더불어 또 그 바탕에서 원초적 거칠음과 더불어 작품에 작용합니다."

"보여준다는 것은 친구를 찾아내고 투쟁을 위한 동료를 찾아내는 일입니다."

"마네는 항상 기존의 재능을 인정합니다. 또 과거의 회화를 뒤집어엎거나 새로운 것을 창조하려 하지 않습니다. 그는 단지 타인이 아니라 자기 자신이 되고 싶어했을 뿐입니다."

이보다 더 이성적이고 겸손한 말을 상상할 수 있을까? 당연하고도 남을 말이다. 마네는 결코 혁명가가 아니었다. 그는 진지했고 그것이 전부였다. 그는 결국 착각한 대중이 호감을 보여주기를 기다리며 절망하지도 않았다. 그렇다 해도 그는 환멸을 느낄 수밖에 없었다. 이번에도 편견은 다시 강한 모습을 드러냈다. 대중은 항상 걸작 앞에서 웃고 있었

다. 남편은 아내를, 어머니는 아이들을, 가족이 모두 함께 웃고 즐길 수 있도록 데려오고, 모두가 실컷 취했다. 자크 에밀 블랑슈는 이 개인전이 끝나고 10년 뒤에도, 자기 아버지 블랑슈 박사 집에서 여전히 중요 인사들이 이 사건에 관해 논쟁을 벌였다고 기억한다.

그러는 동안 진실이 밝혀지기 시작했다. 노력은 무익하지 않았다. 신문에서 만국박람회에 출품을 허용하는 '제국위원회'의 부당성을 고발했다. 그 위원들이 상을 독식했다고. 정말 멋들어진 자비심 아닌가…. 막심 뒤 캉●은 마네와 쿠르베를 예로 들면서 낙선 작가들을 찾아갔다. 그리고 이보다 더 중요한 일이 벌어졌다. 졸라 주위에 여전히 무명이던 화가들이 모여들어 무리를 이루기 시작했다. 세잔, 모네, 르누아르, 피사로, 바지유, 시슬리, 베르트 모리조, 이들 모두가 알마 대교의 마네 전시회를 보고 감동하여 마네를 찾아가—그가 원한다면—스승이자 선구자요, 우두머리로 모시겠노라고 했다.

공쿠르 형제는 1868년에 졸라를 알게 되었고, 자신들의 일기에 "그는 마네가 그려준 초상과 닮았다"라고 적었다. 이 작품에 대한 가장 아름다운 찬가는 졸라의 미망인이 루브르에 엄청난 액수를 사양하고서—당시로서는 엄청난—기증한 것이었음을 상상해보자. 졸라가 마네를 위한 투쟁에 헌신하고 있었을 때, 또 마네가 자신의 수호자인 이 거장의 초상을 그리고 있었을 때, 소설가는 경제적으로 극도로 곤란한 처지였다. 이미 두 사람 사이에는 우정이 있었기에 졸라는 1868년 4월 7일 마네에게

● 화가, 사진가로서 자연주의 문인들과 친밀했다. 특히 플로베르와 함께 국내외를 여행하고 촬영해서 남긴 기행문이 훌륭하다.

편지를 써서—친절과 에둘러 하는 표현으로 가득한—늦어도 6월까지 600프랑을 빌려줄 수 있는지 부탁했다. 마네는 이를 받아들였다. 사람들은 종종 마네의 주머니에 도움을 청하곤 했다. 미술계 사람들은 항상 그를 실제보다 훨씬 더 부자라고 생각했다. 졸라는 같은 해 9월 다음과 같은 말로 『마들렌 페라』의 초판을 그에게 헌정했다.

"에두아르 마네에게… 어리석은 자들이 우리의 손을 맞잡게 했으니, 그 손을 영원히 놓지 않으리!"

1870년의 전쟁

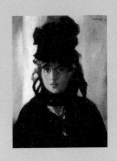

나는 1872년 작인 베르트 모리조의 초상보다 마네의 작품에서
그 위로 올릴 것이 없다.
이렇게 강렬한 광채를 발하는 검정색으로 칠해진 부분은
너무나도 큰 검은 눈이 붙은 얼굴에 망연자실한 표정을 띠게 한다.
여기서 회화는 유연하게 다가오며
또 부드러운 붓질을 순순히 따라온다.
얼굴의 그늘진 부분은 그토록 투명하며,
이 그림자와 그토록 미묘한 빛은
덴 하그 미술관에 있는 베르메르가 그린
처녀상의 온화하고 소중한 존재를 꿈꾸게 한다.

Manet

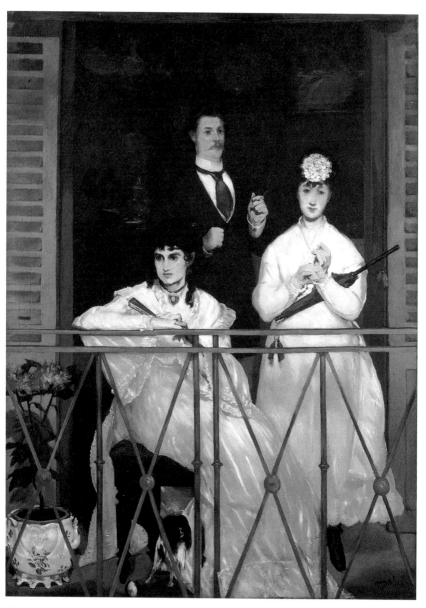

「발코니」

이렇게 1859년부터 1867년까지 마네는 관전에서 네 번의 낙선과 세 번의 입선을 기록했을 뿐이다. 1867년 개인전에 대한 반향은 대단해서 심사위원이라는 딱한 꼭두각시들은 그를 더 이상 배제하지도 못했다. 분명히 대중은 여전히 공격적이었고 조롱하는 것을 그치지 않았다.

그러나 청년 화가들과 자유로운 소집단 문인의 열정이 학사원의 거물들과 대로의 기고자들과 마네의 인내심에 흔들린 몇몇 아마추어들에게 통하기 시작했고, 또 크고 뚜렷한 목소리로 그에게도 다른 사람과 동등한 기회를 주어야 한다고 주장했다.

에밀 졸라의 초상화가 걸린 1868년의 살롱에서는 아무런 반발도 사지 않았으며 한 점의 처녀상도 걸렸다.

그러다가 1869년 살롱에서 「발코니」, 「풀밭의 점심」이 다시 싸움거리가 되었다. 이 첫째 그림은 건조해 보일 만큼 튼튼한 수법으로 그려졌다. 그것은 매우 간결한 고야의 몇몇 작품과 놀랍게도 비슷하다(예컨대 사라고사의 「법관 알카드의 초상」처럼). 이 작품은 세속적인 성공을 거두기 전에 훌륭함을 보여줬던 반 동건•과 마티스를 연상시킨다. 처녀가

나와 앉은 이 초록 발코니는(베르트 모리조가 모델이다), 그녀의 뒤로 또 한 처녀와 정장 차림의 약간 까다롭지 않을까 싶은 신사가 서 있고, 익살스런 일본 강아지도 올랭피아 못지않게 추문거리가 될 듯한데, 어쨌든 이 모든 것이 결코 설명하기 어려운 매력을 발하면서 그토록 요란하게 화젯거리가 된 이 그림 앞으로 항상 되돌아오곤 했던 대중의 조롱을 불러일으켰다. 특히 푸른색으로 채색한 발코니가 엄청난 부분이었던 듯하다. 이런 생각을 할 수 있을까? 이런 것을 본 적이 있었던가, 당신은? 발코니를 푸른색으로 칠한다? 뒤레는 이렇게 말했다.

"마네와 함께 관중은 그것을 높은 곳에서 내려다보았다. 관중은 그림 속의 작은 소년을 작가라고 생각했다.▪ 그들은 그것을 그의 잘못을 지적한다고 이해했고 그에게 그의 예술의 규범을 가르치고 있다고 이해했다. 물론 그는 모르고 있었다. 그렇게 생각하든 말든! 게다가 오직 진정한 예술로 간주하던 위대한 전통 미술을 무시했던 한 사내에게 시비하고 있었다고? 이것은 그가 열심히 그리려고 했던 일상의 장면이었을 뿐이다."

"그렇지요! 아무렴, 위대한 홀란드 화가나 에스파냐 화가들처럼, 샤르댕과 르 냉 형제●처럼, 마네 또한 잘 알다시피 신과 영웅만을 그림 속에서 인정하는 선량한 부르주아에게 그것을 이해시킬 수는 없었다."

● 벨기에 화가. 주로 표현주의적 수법의 인물화에 뛰어났다.
▪ 당시 마네는 쉰한 살이었다. 그런데도 파리 사교계에서는 여전히 '마네 아들'이라고 불렸다.

"이런! 위대한 예술의 걸작들 앞에서 부르주아는 달랐다. 거기에는 존경심이 압도했다. 사람들은 이상화했다고 하던 세계에 들어가 있었다."

부르주아는 역사화라든가 신화적 우화를 왈가왈부하면서 평가할 수 있다고 생각하지 않는다. 그들은 믿음으로써 감탄한다. 그들은 존경심에 넘친다. 그러나 세상 누구나와 마찬가지로 옷을 입은 인물들을 보게 되면, 이렇게 다시 이러쿵저러쿵하기 마련이다.

1870년 살롱에서 마네는 「음악 교습」을 전시했다. 이 작품은 졸라의 초상 못지않게 군중의 비웃음을 샀다. 또 에바 곤살레스의 초상은 추문이 되었는데 무슨 영문인지 기가 막힐 노릇이다. 대단한 미인 에바 곤살레스는 피부가 뽀얗고 이글이글 타오르는 눈빛을 지닌 처자로, 에스파냐 소설가와 발롱 여인 사이에 태어난 딸인데, 마네의 화실에서 전적으로 그림을 배운 유일한 제자였다〔함께 그림을 배우던 베르트 모리조와 경쟁심이 대단했다〕. 마네는 처녀를 파란 양탄자가 깔린 바닥과 밝은 회색 배경에 흰 드레스 차림으로 재현했다. 그녀는 그림을 그리고 있는 모습이다. 「발코니」와 마찬가지로 색조는 전체적으로 밝고, 원색들이 서로 뒤섞이지 않고 신선하게 병치되었다. 그러나 전체적으로 서로 충돌하는 부분은 없다. 그런데도 당시에는 이 그림을 거칠고 요란하다고

• 17세기 프랑스에서 가장 혁신적이며 뛰어난 인물화가 삼형제. 앙투안, 루이, 마티외. 주로 파리에서 활동했으나 고향 농촌생활을 그린 것들이 걸작으로, 19세기에 이들을 발굴한 샹플뢰리 등 사실주의 문인들의 격찬을 받았다. 오늘날 이들에 대한 평가는 더욱 높아지고 있다.

「에바 곤살레스」

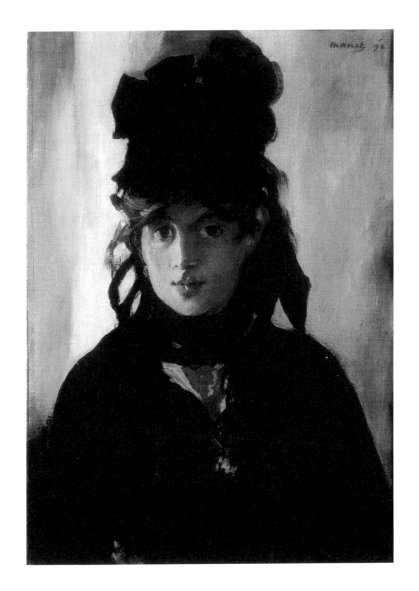

「제비 꽃다발을 든 베르트 모리조」

보았다. 일반 신문이나 풍자 신문 그리고 수다쟁이들은 습관대로 맹렬하게 마네를 반대하고 나섰다.

같은 해 1870년 살롱에 오늘날 유명해진 팡탱 라투르의 작품이 걸렸다. 즉 「바티뇰 거리의 화실」(시카고 미술 학교 소장)이다. 그의 다른 작품 「들라크루아에 경의를 표함」에서 이 그르노블 출신의 거장은 화제가 된 화가 주변에 그처럼 미학적 이상으로 묶인 문인과 화가들을 둘러세워놓았다. 이젤 앞에 앉은 마네 주위에 졸라, 클로드 모네, 르누아르, 바지유를 볼 수 있다. 대중은 이렇게 마네 같은 아나키스트를 찬미할 줄 아는 이 독창적이며 "야수 같은" 인물들의 면면을 볼 수 있었다. 이제부터 더는 그들을 무시하지 못할 것이다. 즉 이 바티뇰 화파는 분명히 평판이 나쁜 장소였고, 사려 깊은 세계의 중심으로서 자질 있는 사람들이 드나들던 대로에서 멀리 떨어진 곳이었다. 마네가 이 화파의 우두머리는 아니었다. 그는 밝고 신선한 색조를 즐기면서 진지하게 그렸고, 그를 둘러싼 청년들은 마네의 독립심과 용기와 강직함에 감탄했지만 그의 제자나 후계자는 아닌 그저 찬미자들이었을 뿐이다.

그림 속에서 팡탱 라투르 자신과 테오도르 뒤레가 보이지 않아 유감이다. 마네가 어렵던 시절에 가장 가깝게 지냈던 친구들이기 때문이다. 그들이 만났던 사연은 앞서 말했듯이 우연히 에스파냐에서 벌어진 일이었다. 마네는 1868년에 이 문인의 흥미로운 초상을 그렸다. 뒤레는 전문적인 평론가라기보다는 아마추어였다. 마네와 휘슬러와 인상주의자들의 전기를 쓴 이 대여행가는 샤랑트의 주류 판매업자였다. 하지만 그는 새로운 회화에 열광했고, 자기가 접촉해왔던 공화파 신문에서 기회만 있으면 그것을 적극 옹호했다. 그의 저술들은 깊이가 떨어지고 약간

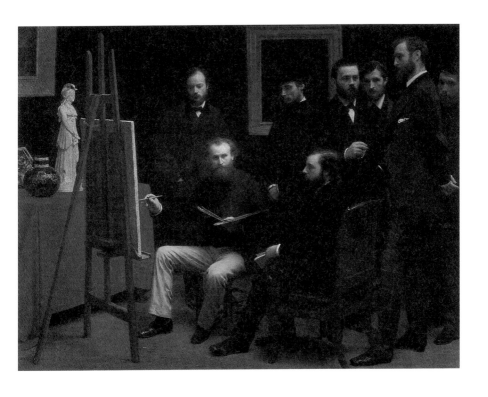

「바티뇰 거리의 화실」이라고 하는 이 작품은 마네와 절친했던 앙리 팡탱 라투르가
1870년에 그린 유화로 현재 오르세 미술관에 있다. 왼쪽부터 팔레트를 들고 앉은 사람이
마네, 액자 속으로 얼굴이 들어가 보이는 인물이 르누아르, 그 옆에 에밀 졸라,
에드몽 메트르, 바지유가 서 있고, 맨 끝에 실루엣처럼 모네가 보인다. 마네 앞에
모델로 앉은 인물은 문인, 자샤리 아스트뤼크이다.

모호한 문체로 쓰여졌다. 그렇지만 이 사람은 새로운 미술에 무한히 다정하고 성실하게 이바지했다. 그가 대중 여론에 끼친 영향은 분명하다.

마네가 그린 그의 초상은 그 야무진 수법에서 휘슬러와 테르뷔르흐 〔17세기 초〕 같은 홀란드 거장을 연상시킨다. 회색 바탕 위로 납작한 중산모를 쓰고 검정 옷을 입었으며, 흰 셔츠의 넓은 옷깃에 작고 파란 넥타이를 맨 모습이다. 그는 갈색 지팡이를 짚고 있다. 왼손에 노란 장갑을 끼고 오른손에 장갑을 든 손으로 저고리를 젖힌 채 고상하게 굳은 표정이다. 손가락은 조끼 주머니에 꽂았다. 석류 빛 둥근 탁자는 모델 한쪽 옆에 놓았는데, 황색 테를 둘러 옻칠한 바탕 위에 시원한 물병과 칼, 숟갈, 레몬을 올린 유리잔이 놓였다. 탁자 아래 바닥에 책 한 권이 떨어져 있다.

뒤레 자신은 마네가 이 그림을 그리면서, 물건을 하나씩 덧붙여나가며 정물을 어떻게 구성했는지 들려주었다. 즉 그는 색채의 균형을 찾으려는 생각뿐이었고 파란 넥타이, 노란 장갑, 흰 셔츠의 보색을 찾으려고만 했다. 거의 단색조인 이 초상이 끝났을 때, 모델을 섰던 뒤레는 화가에게 이상한 질문을 던졌다. 왜 마네는 그림의 밝은 부분 대신 어두운 구석에 서명을 하지 않았을까? 뒤레는 이렇게 말했다.

"이런 식으로 나는 그것을 고야나 포르투니 아니면 레뇨의 그림으로 볼 수도 있었다. 그리고 사람들이 믿고 찬미하자면, 작가가 정말로 누군지 알려야 할 것 아닌가. 모든 것이 훌륭했다. 부르주아를 사로잡을 만큼."

가엾은 마네! 뒤레처럼 진실하게 믿던 친구들조차 그에게 쓴맛을 보게 했으니….

보불전쟁이 터졌을 때 화가는 아내와 어머니, 그리고 그의 친아들이지만 매제 행세를 하던 레옹 코엘라 렌호프를 바스 피레네 지방의 올로롱 생트 마리의 친구 집으로 피신시켰다. 우리는 아내와 에바 곤살레스에게 부친 편지로 미루어 파리가 독일로부터 공략당했을 당시 마네가 어떻게 지냈는지 알 수 있다. 9월 10일 그는 제자 곤살레스에게 이렇게 썼다.

"요즘 차량을 타고 온 무리가 프랑스 전역에서 도착하고 있어. 그들은 개인 주택에 살거나 광장이나 대로에 천막을 치고 있지. 파리의 모습에 가슴이 찢어지는구먼. 많은 사람이 이미 떠났고, 또 출정 열차에 오르고 있지."

이런! 파리는 불과 25년 간격으로 두 차례나 이런 꼴을 보여야 했다.

이 비극적인 몇 달 동안 마네는 종종 드가와 만났다. 게르부아 카페에서 정기적으로 작은 모임을 이루며 만나던 다른 화가들 대부분은 수도를 빠져나갔다. 9월 14일, 마네는 드가와 함께 폴리 베르제르 술집에서 공화파 모임에 참석했다. 그 이튿날 아침 마네는 (동생) 귀스타브와 함께 약간의 재산이 있던 잔빌리에로 갔다. 둘은 아스니에르를 통해 되돌아오는 길에 변두리가 한심한 모습이라는 것을 알게 되었다. 그들은 집에서 끌어낸 가구들이 벌판에서 불에 타는 것을 보았다. 약탈은 희희낙락하는 가운데 벌어졌다. 파리에서 사람들은 샤스포식 총과 리볼버 총

에 대한 이야기뿐이었다. 마네는 식구들에게 "우리가 힘껏 방어할 태세가 되었다고 생각해"라고 말했다.

무엇으로 막는다는 말입니까, 하느님! 동생 외젠을 데리고 그는 9월 15일, 또 다른 대중집회에 참석해서 파리를 떠난 피신자들과 겁쟁이들을 고발하는 연설을 들었다. 심지어 그들의 재산을 몰수하자는 주장도 나왔다. 역사는 끊임없이 다시 시작된다….

마네는 뤼 귀요에 있는 화실 문을 닫았다. 그곳의 중요한 작품들은 테오도르 뒤레에게 안전하게 맡아달라고 부탁했다. 작품들은 손수레에 실려 카퓌신 대로 지하 창고로 옮겨졌다. 「올랭피아」, 「풀밭의 점심」, 「롤라 드 발랑스」, 「발코니」 등이 모두 옮겨졌다. 걸작이 기증되는 역사에서 한 장을 차지하는 사건도 있었다. 뒤레에게 화가는 이렇게 썼다.

"만약 내게 변고가 생기면 「책 읽는 사람」, 「월광」, 「비눗방울」은 자네가 갖게. 선물이네."

9월 17일자로 아내에게 부친 편지에서 마네는 파리의 극도로 흥분된 상태를 설명한다. 우리가 알기로는 프러시아 선봉대가 코앞에 와 있었다. 사람들은 강박관념에 사로잡혀 있었다.

"지금 파리는 지겹소. 우리는 벌써 위험에 익숙해졌고, 정말이지 전쟁에 천재적인 이 천벌받을 프러시아인들이 우리를 포위해서 굶겨 죽이려 하오."

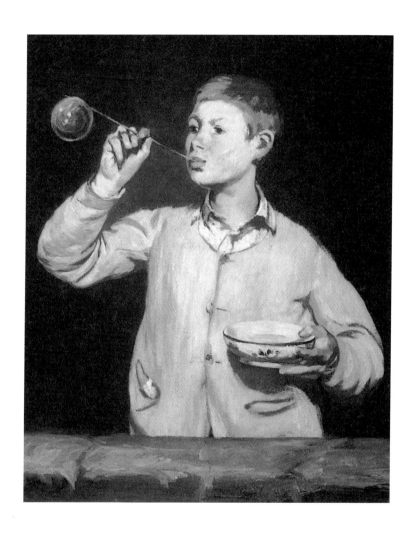

「비눗방울」

하지만 아주 최악은 아니었던 듯하다. 9월 19일 그는 에바 곤살레스에게 이렇게 썼다.

"드가와 나는 포병대에서 일하고 있네."

이어서 마네는 징집되거나 의용군으로 입대한 다른 예술가들 소식을 전한다. 「살로메」를 그린 레뇨는 샹피니 전투에서, 바지유는 본 라 롤랑드에서 총격을 받아 사망했다. 마네는 장교로서 국방군 사령부 직속이었다. 그는 아무런 군사 훈련도 받은 적이 없지만 온 힘을 다해 샹피니 전투가 벌어지는 동안 전령으로서 전선을 오갔다. 9월 30일 그는 이렇게 썼다.

"이런 상태가 오래가지 않고, 프랑스 다른 지역과 고립된 포위망을 곧 뚫게 되기를 바라고 있소. 이제 하루에 한 번 이상 고기를 먹는 일을 불가능하오. 새벽 다섯 시부터 저녁까지, 할 일이 없는 수송대와 수비대는 진짜 군인이 되려고 훈련을 받는다오."

국방군 사령부는 엘리제 궁에 진을 치고 있었다. 세칼디와 몬테귀가 차례로 지휘를 맡았다. 훗날 파리 코뮌 때 비극적 죽음을 맞게 되는 클레망 토마 장군이 여러 차례 그 자리를 맡았다. 테오도르 뒤레는 유익한 이야기를 들려준다. 여기서 마네는, 심지어 이 끔찍한 시절에도 조국의 불행과 잊힌 예술계의 작은 경쟁심으로 누구나 긴장해 있었고, 그 자신 배척받던 경력의 보유자라는 가혹한 현실을 상기해야 했다.

"사령부 장교가 된 그는 대령이던 메소니에[관제파의 거장]의 지휘를 받았다. 예술의 양극단에 있었던 두 사람은 과거에 아무런 인간적 관계가 없었다. 그러나 이렇게 군 복무 때문에 도전적인 청년 화가는 나이로나 신분으로나 훨씬 위였고 영광의 절정에 있던 사람의 명령을 받으면서 갑자기 근접하게 되었다. 뼛속 깊이 프랑스의 오랜 도시인 기질에 젖어 있고 예절을 극히 중시하는 마네는 메소니에가 자신을 다루는 방식에 소름끼쳐 했다. 그로서는 점잖은 형식을 갖추었다곤 하나… 동지애는 눈곱만큼도 없었다. 메소니에는 마네가 화가였다는 사실조차 몰랐던 듯했다."

앞서 말했듯이, 천성이 상냥하고 사람을 반기던 마네의 그러한 예절은 나중에 유명해진 신랄한 말을 뱉어내게 한 냉소가 되었다. 그중에는 드가에게 한 말도 있다("부자니까 사람들이 믿어준다"고). 전쟁이 끝나고 나서 몇 해 뒤에 메소니에는 조르주 프티 화랑에서 파리 시민들로부터 주목받은 「흉갑기병의 임무」를 전시했다. 마네는 이 그림을 보러 갔다. 사람들은 그의 의견을 궁금해하며 몰려들었다. 그는 이렇게 말했다.

"좋아요, 정말이지 아주 좋습니다. 모든 것이 철갑이군요. 철갑만 빼놓고서…."

그는 이렇게 보복했다. 마네는 말고기를 먹고, 개, 고양이, 쥐고기 앞에서 뒷걸음질을 치며 포위되었던 처절함을 겪었다. 하지만 그의 정신은 말짱했다. 그는 샹피니 전투에서 포탄이 쏟아지는 속에서도 냉정하

게 행동했다. 그는 조국의 불행에 고통을 겪는 프랑스 동포였지만 고약한 증오심에 이르지는 않았다. 그는 독일 포로들을 보고 이렇게 썼다.

"그들은 포로가 되었는데도 불행한 기색은 아니었지. 물론 그들로서는 전쟁이 끝났으니까. 우리는 언제 끝나려나?"

1871년 1월 30일, 수도 수복을 알리면서 그는 아내에게 이렇게 썼다.

"나는 성냥개비처럼 말랐다오. 요 며칠째 음식도 못 먹겠고 피곤해 죽을 지경이오. 그래도 마침내 우리가 곧 다시 보게 될 것이니 큰 기쁨이지."

1871년 2월 파리를 떠나 오롤롱으로 간 그는 식구들을 데리고 천천히 귀향하면서, 보르도, 아르카송, 로슈포르, 생 나제르에 들렀고, 또 풀리겐에서는 여러 달 동안 못 했던 그림을 다시 그리기도 했다. 보르도를 그린 그의 그림은 달빛 아래서 그린 불로뉴 해안과 마찬가지로, 카페 창가에서 그렸던 것 이후로 최상의 바다 그림이 되었다.

「막시밀리안의 처형」과 「맥주 한 잔」

화가는 극도로 단순화해서 그려나갔다.
그는 화실에서 그린 이 비극적인 장면에서
솔직한 색채의 놀라운 대립과
빛과 그림자의 효과를 위한 구실로 삼았다.
이 자유주의 제국을 경멸하는 파리 청년의 정치적 비분은
오직 조형미의 탐구로서만 녹아들어갔다.
더 이상 역사적 정확성은 문제되지 않는다.

Manet

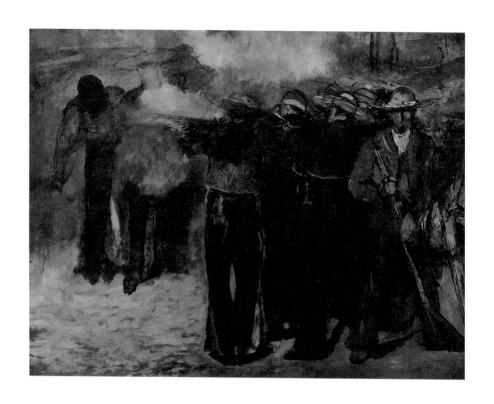

「막시밀리안의 처형」

「막시밀리안의 처형」은 「난파선 앨라배마」와 함께 쿠튀르 화실에서부터 혐오하던 장르인 역사화에 속하는 유일한 작품이다. 그는 복장과 소도구로 치장하고서 '정물' 을 그리는 사람들을 매우 경멸했다. 그렇다면 그가 왜 1867년부터 1868년에 걸쳐 네 번씩이나 이 주제를 다르게 그릴 만큼 중시하면서 그림을 구상했을까? 우리는 여기서 이 사람의 깊은 개성과, 최초의 감정이나 심지어 격렬한 감정으로부터 정념에서 벗어나 오직 조형이성造型理性으로서만 아름다운 그런 훌륭한 작품에 이르면서, 위대한 화가로 발전하는 예술 창작과정을 알게 된다.

마네는 항상 정치에 관심이 있었다. 그는 나폴레옹 3세에 단호히 반대했다. 그가 브라질을 여행을 했을 때부터 풍자신문 '징벌' 의 신랄한 해학을 탄압하게 될 자가 집권함으로써 공화주의적 자유가 억제될까봐 걱정했다. 그는 나폴레옹 3세가—오스트리아의 흉악한 반동적 절대왕정의 복원자 프란츠 요세프 황제와 마찬가지로—멕시코에서 한때 황제였던 가엾고 나약한 대공의 비극적 운명에 어떤 책임이 있는지 알고 있었다. 전 유럽이 치를 떨었던 사건인 1867년 6월 19일, 케레타로에서

막시밀리안 처형 소식이 들려왔다. 그의 휘하 장수였던 미라몬과 메히아와 함께. 슬픔에 가득한 에밀 올리비에가 그에게 바쳤던 온건한 책을 읽어보면 멕시코에서의 모험, 즉 군 작전의 전모를 알 수 있다.

　사람들은 멕시코 민중이 끔찍하게 혐오하던 정권을 다시 한 번 들여앉히려고 했다. 그 세기 초부터 민중은 대지주와 '크리올로스'〔원주민〕출신의 친식민 세력과 외국 자본주의 및 부패한 성직자에 맞서 독립 투쟁에 나서고 있었다. 오스트리아 황제 프란츠 요세프가 조정하는 이용당하고 순진한 이 창백한 대공 앞에, 또 그를 지원하러 온 바젠 원정대 앞에[■] 토착 원주민들이 서 있었다. 그들은 원주민의 위대한 인물이던 용감한 베니토 후아레스의 지휘를 받으며 최후를 맞았다. 원정대는 다시 배에 올랐고, 막시밀리안은 충신들에 둘러싸여 혼자가 되었다. 그는 투쟁을 계속했으나 미쳐버린 그의 아내, 즉 벨기에 공주였던 가엾은 황후는 바티칸에 지원해줄 것을 호소했다. 마네는 이 말썽 많은 드라마를 신문을 통해 주시하고 있었고 케레타로의 처형에 대해서도 자세히 알고 있었다. 그는 우선 밑그림을 그렸다. 사건의 장면을 재구성하려고…. 세심하고 일화적인 이 첫 번째 스케치는 유화로 그린 네 점의 이본 가운데 마지막 것과 비교해서 별다른 흥밋거리는 없다(만하임 미술관 소장품).

　화가는 극도로 단순화해서 그려나갔다. 그는 화실에서 그린 이 비극적인 장면을 솔직한 색채의 놀라운 대립 및 빛과 그림자의 효과를 위한

[■] 이 원정대에 훗날 프랑스 미술사에서 독특한 자리를 차지하게 될 화가 '세관원 루소' 가 참전했었다.

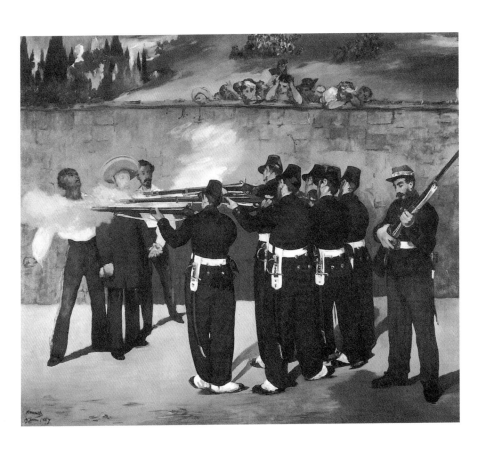

「막시밀리안의 처형」

구실로 삼았다. 이 자유주의 제국을 경멸하는 파리 청년의 정치적 비분은 오직 조형미의 탐구로서만 녹아들어갔다. 더 이상 역사적 정확성은 문제되지 않는다. 총질하는 병사들은 프랑스 병사들이다. 그들은 이웃 주둔지에서 뤼 기요 화실로 포즈를 취하러 왔다. 마네가 그들을 택한 것은 멜빵과 흰 각반이 그토록 잘 어울려 짙은 제복 위에서 아주 선명하게 두드러졌기 때문이다.

비록 희미하게 그렸지만 막시밀리안의 인상을 나타내려고 화가는 사진을 이용했다. 미라몬 장군의 모델로는 자기 형제의 친구인 다무레트라는 음악가를 세웠다.

이 작품의 이본 한 폭이 뉴욕 메트로폴리탄 미술관에 있다. 나는 이 작품에서 흑백의 비가悲歌라는 추억을 간직했다. 또 한 점은 코펜하겐에, 다른 한 점은 런던 내셔널 갤러리에 그리고 마지막 것은 만하임에 있다. 마이어 그래프의 뒤를 이어 제들리카는 이 이본들을 세심하게 분석하고 비교했다. 그로서는 섬세하고 훌륭한 사진들을 통해서, 총을 맞은 사람들의 얼굴처럼 뛰어난 부분과, 어둠 속에서 총을 겨누는 사관 얼굴을 돋보이게 하는 취미를 알아내야 했다. 혹은 벽을 배경으로 삼은 이 비극적 장면을 떠받치는 압도하는 삼나무 숲도….

이 그림을 그리면서 마네는 고야의 「1808년 5월 3일」을 생각하지 않을 수 없었다. 그러나 케레타로의 장군들과 황제는 나폴레옹 병사들에게 처형당하는, 마드리드의 성난 천민들과 거리가 멀다. 고야는 행동 속으로 뛰어든 듯하다. 우리는 봉기한 사람들과 같은 의분에 불타오르게 된다. 제들리카가 정확하게 관찰했듯이 이 그림은 하나의 시위이자 열정적인 선전물이다. 반면 마네의 화폭은 총에 맞은 머리처럼 무시무시

한 세부에도 훨씬 더 고요하고 절제된 무엇인가가 있다. 나폴레옹 3세의 적은 잊혔고, 화가와 아름다운 색채와 잘 균형 잡힌 대조에 대한 사랑만이 남았다.

「막시밀리안의 처형」을 보면서 그냥 지나치기 어려운 이야기가 있다. "부당한 과부"를 고발할 수밖에 없기 때문이다. 이 주제로 마네가 그렸던 그림들을 그의 사후에 쉬잔 렌호프와 그의 아들이 여러 토막으로 자른 사실이다. 아파트에서 너무 자리를 많이 차지한다는 게 그 이유였다. 하지만 이 그림은 드가가 가진 사진을 보고서 다행히도 복원시킬 수 있었다.

이 이야기는 드가의 조카딸이 감동적인 분위기 속에서 내게 확인해주었다. 남프랑스 어딘가의 카르멜 수도원에 들어간 그녀는 면회실에서 어두운 커튼과 창살 뒤에서 내게 모습을 보여주지도 않은 채로 이 일화를 들려주었다.

파리 공략과 코뮌의 피로 물든 참화의 주간이 지나고 나서 파리는 되살아났고, 마네는 처음으로 주목할 만한 고객을 맞이하게 된다. 바로 뒤랑 뤼엘이라는 화상이다. 이 사람은 큰 손해를 무릅쓰고 손님 일부를 놓쳐가며 새로운 그림에 달려들었다. 1872년 1월에 갑자기 말썽 많던 마네의 유화 28점을 사들였다. 총액은 3만8600프랑이었다. 어쨌든 이 작품들은 오랫동안 애호가를 찾지 못했다. 이 대담한 구매자를 마네에게 끌어온 사람은 절친한 친구인 알프레드 스테벤스였다.

이 벨기에 친구는 그의 동향 리에주 사람 플로랑 빌랑스와 마찬가지로 제2제정기에 잘나가던 화가였다. 그의 상투적인 장르는 유명했다. 그의 일화적 그림의 여인들인 「파리의 스핑크스」, 「선량한 하느님과 짐

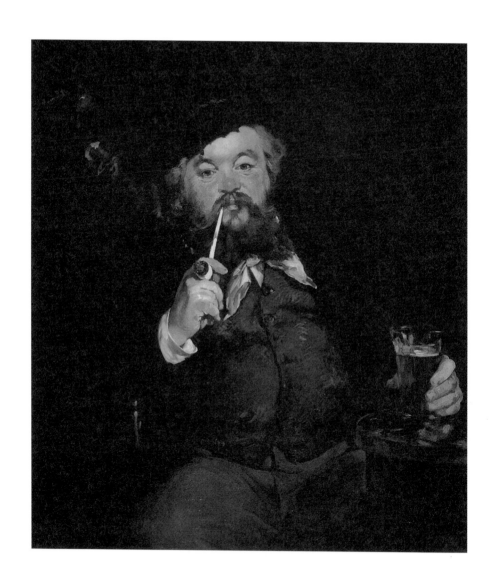

「맥주 한 잔」

승」,「마지막 후회」등은 극도로 관례적인 회화의 전형이다. 이국적인 가구로 짜인 배경에 등장하는 패션 판화 속의 여인들이다. 하지만 스테벤스는 화가들의 고장에서 왔고 그가 색채를 다루는 일급의 대가적 솜씨를 지니고 있다는 사실은 부인할 수 없다. 분명히 그는 "훌륭하게 요리하곤 했다." 모네와 르누아르, 드가도 그의 재능을 격찬했다. 마네도 그러기는 마찬가지였다. 두 사람은 종종 같은 주제를 다루었고, 당대의 우아미를 환기시켰다. 그러나 스테벤스는 "자질구레한 것"만을 그렸을 뿐이다. 그의 친구는 크게 보고 깊이 탐구하며 매번 주제를 바꿔가면서, 속물 고객을 위해 똑같은 그림을 하염없이 반복하거나 하진 않았지만 말이다.

두 사람은 사소한 잘못으로 서로 결별하고 말았다. 1872년 초 마네는 홀란드를 여행하던 중이었다. 그는 하를렘과 암스테르담으로 프랑스 할스를 보러 가던 길에 국립미술관의 쾌활한 술꾼(그림)을 기억하고서, 「맥주 한 잔」을 그려 1873년 살롱에 전시했다. 이 작품은 대중과 비평가로부터 놀라운 호평을 받았다(마침내!). 적어도 예순 번쯤 포즈를 취하게 하면서 그렸던 그림 아니던가!

화가는 게르부아 카페에 자주 드나들던 동료 판화가 블로를 그렸다. 화색이 도는 얼굴에 배가 편안히 불룩 튀어나온 큰 덩치이며, 수달피 토가〔반코트〕를 두르고 한 손에 거품이 가득한 "맥주 한 잔"을 들었다. 다른 한 손에는 구다 지방 산産—아니면 벨기에와 프랑스 국경지대의 오냉 산—흰 파이프를 물고 파란 연기를 구름처럼 내뿜고 있다.

이 그림은 유명한 프랑스 할스의 술꾼보다 계조는 더 부드럽지만 힘찬 필치로 그려 대성공을 거두었다. 평론가들은 공개적으로 용서를 빌

기도 하고, 마네가 이전처럼 어떻게 해서든 시선을 끌려고 괴벽과 시시 껄렁함과 난폭하던 것을 부인했다고 외쳤다. 그런데 마네는 다른 그림들처럼 이 그림도 아무런 꿍꿍이 없이 솔직하게 그렸을 뿐이다. 그렇지만 프란스 할스에 대한 기억이 큰 비중을 차지했고, 여전히 완고한 사람들은 그가 옛날의 거장에게 영감을 취하지 않는 한 훌륭한 것을 그릴 줄 모른다고 비꼬았다. 그렇지만 그 반대라고 알고 있던 알프레드 스테벤스는 금세 파리 전체로 퍼질 말을 참지 못하고 농담 삼아 내뱉었다. 그림의 모델인 블로를 거명하면서 그는 이렇게 말했다.

"이 사람, 하를렘 맥주를 마시는군."

이 말은 곧 마네의 귀에 들어가 싸늘하게 치를 떨게 했다. 그로부터 얼마 뒤 스테벤스는 뤼 라피트〔뒤랑 뤼엘의 화랑이 있던 거리〕에서 커튼 앞에 서 있는 우아한 여인을 그린 그림을 내걸었다. 발밑 양탄자에 깃털 빗자루 하나가 놓여 있었다. 마네는 모델에 대해 이렇게 말했다.

"이 여자는 비서실에서 만날 수 있겠군."

「맥주 한 잔」과 동시에 1873년 살롱에서 화가는 「휴식」도 발표했다. 그러나 이 작품은 신랄한 논쟁거리로서 의례적인 냉소를 받았다. 그는 흰 모슬린 옷을 입고서 긴 안락의자에 나른한 자세로 팔을 기대고 앉아, 다른 팔을 뻗어 방석 위에 올리고 손에 부채를 쥔 모습으로 재현했다. 깊숙하고 커다란 검은 눈의 얼굴은 두 가닥 갈색 머리에 파묻혔다.

다시 한 번 「맥주 한 잔」을 그렇게 칭찬하던 대중은 이 그림과 부딪칠 수밖에 없었다. 주제는 물론 지어낸 이야깃거리였다. 물론이다. 이렇게 보통 사람들의 눈으로 보기에는 말할 나위 없이 궁금증을 자아내는 이야기가 우선이다.

모슬린 드레스의 처녀, 어디를 쳐다보지도 않는 검은 눈, 휴우! 포도주를 음미하는 뚱보 클럽의 멤버 익살꾼에 대해 이야기해주시지요….

베르트 모리조가 절친한 이 스승을 위해 포즈를 취한 적이 어디 한두 번이었던가. 그녀는 이런 영예를 또 다른 여류화가 에바 곤살레스와 다투었다.

그녀를 잘 아는 폴 발레리는 1872년에 그린 그녀의 또 다른 초상에 대해 열렬히 이야기한다.▪

"나는 1872년 작인 베르트 모리조의 초상보다 마네의 작품에서 그 위로 올릴 것이 없다. 회색 커튼을 두른 밝은 중간색조의 바탕에 그녀를 그렸다. 실물보다는 조금 작게 그렸다. 그런데 무엇보다 완전히 새카만 '검정'이다. 검정 상복의 모자를 썼는데, 그 작은 모자 둘레에 장밋빛을 반사하는 밤색 머리칼 몇 가닥이 삐져나온다. 바로 오직 마네만의 것인 검은색이 나를 사로잡았다. 왼쪽 귀를 덮고 지나 커다랗고 검은 리본은 목을 휘둘러 감싼다. 또 어깨를 덮은 검은 외투는 흰 줄무늬 옷깃 사이로 약간 창백한 피부를 드러낸다.

이렇게 강렬한 광채를 발하는 검정색으로 칠해진 부분이 너무나도 큰 검은 눈이 붙은 얼굴에 망연자실한 표정을 띠게 한다. 여기서 회화는 유연하게 다가오며 부드러운 붓질을 순순히 따라온다. 얼굴의 그늘진 부분은 그토록 투명하며, 이 그림자와 미묘한 빛은 덴 하그 미술관에 있는 베르메르가 그린 온화하고 소중한 처녀상을 떠오르게 한다.

▪ 백주년 기념전 도록 서문.

그렇지만 여기서 솜씨는 더욱 돌발적이고 자유로우며, 즉각적이다. 이 현대 화가는 재빠르게 인상이 꺼지기 전에 먼저 붙잡아내려 한다. 이 검은 색상의 전능함, 바탕의 단순한 냉기, 밝고 창백한 장밋빛 살결, '최신식', '젊은이용'이던 모자의 기이한 실루엣. 흘러내리고 헝클어진 머리와 단춧구멍과 리본은 얼굴의 주변을 채운다. 커다란 눈을 모호하게 고정시킨 이 얼굴은 깊은 방심에 젖어 있는데, 이를테면 일종의 '눈에 보이지 않는 것의 나타남'을 보여준다―이 모든 것이 집중되고 특이한 감각을 불러일으킨다…. '시 정신'에서 나온 것이다―곧 내가 해명해야 할 말이다.

훌륭한 걸작들이 불가분 시 정신과 맺어지지만은 않는다. 상당한 거장들이 반향 없는 걸작을 그려냈다.

심지어 그때까지 그저 위대한 화가였을 뿐인 사람이 뒤늦게 시인으로 태어나기도 한다. 초기 작품부터 일찌감치 완벽함에 이른 렘브란트 같은 화가의 경우 예술은 잊고 알아챌 수 없게 될 정도로 숭고한 수준까지 이르렀다. 왜냐하면, 마치 그린 사람이나 재료도 없이 포착된 듯한 대상과 이런 황홀은 경이롭다거나, 혹은 어떤 방법으로 했을까 하는 감정을 쥐락펴락하면서 삭여주기 때문이다. 이렇게 음악에 취할 때 그 소리라는 존재를 잊어버리게 되는 일이 벌어지는 것이나 다름없다.

이렇게 초상은 '한 편의 시'라고 할 수 있다. 색채의 이상한 조화로써, 그 힘의 부조화로써, 구식 헤어스타일의 사소하고 덧없는 부분과 그 표정의 상당히 비극적이라고나 해야 할지 모를 것을 대비시킴으로써, 마네는 그의 작품에서 웅장한 소리를 내고 확고한 자기 예술을

수수께끼로 내세운다. 그는 모델의 신체적인 닮음을 오직 개성에 어울리게 조합하고, 베르트 모리조의 특별하고 까다로운 매력을 강렬하게 포착한다."

인상주의 화가

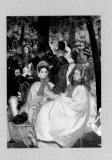

사람들은 마네를 야만인으로 간주했고
살롱에서 추방해야 할 모반자로 보았다.
그러나 당시 독립적인 사고방식을 지닌 청년들은
이 시대의 상투성에 맞서 일어난 혁명가를
선구자요 주도자로 보았고,
또 먼저 쿠르베와 코로에게 쏟았던 관심을 그에게로 돌렸다.
마네는 이렇게 그때까지 흩어져 있던 무명 청년들을
한데 결집하게 했다.

_ 테오도르 뒤레, 「인상주의 화가의 역사」

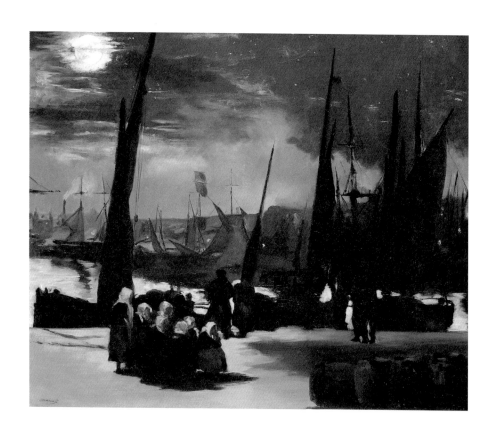

「블로뉴 쉬르 메르 항구의 달빛」

이제 어떻게, 왜 에두아르 마네가 인상주의의 선구자였는지 검토할 차례다. 어떤 식으로 그가 반대에 부딪히고 쓰라리게 싸우고, 애당초 조롱받았으면서도 프랑스뿐 아니라 전 세계까지 깊은 영향을 끼칠 이 거대한 운동에 동참하게 됐는지 알아보자. 또 어떤 점에서 그 운동에서 두드러졌는지도.

앞서 말했듯이, 이렇게 회화에 혁명을 일으켰던 모네, 르누아르, 피사로, 시슬레, 세잔, 기요맹, 베르트 모리조 등 청년 화가들은 「발코니」의 화가를, 기치를 내걸기 위한 우두머리로 삼자고 주장했다. 화파의 수장이라는 영광은 그에게 별 관심을 끌지는 못했다. 세잔도 그랬다. 그 나름의 독특한 말투를 빌리자면 그는 "다 쥐고 흔들게" 하라는 뜻이냐고 이해했던 것이다. 마네 또한 자기 자신에게나 몰두하고 싶어했다. 그런데 그것은 이미 차고 넘쳤다. 그리고 바로 그가 터너, 컨스터블, 용킨트 못지않게 그들에게 길을 터주었다.

무엇보다도 그와 인상주의자 사이에 수법과 과업 문제가 있었다. 우선 그는 관례적인 혼합이나 순도가 떨어지지 않도록 신선한 색조를 화

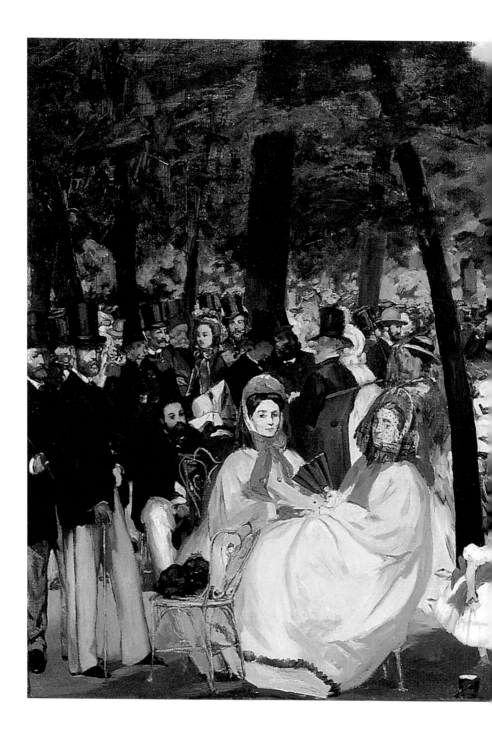

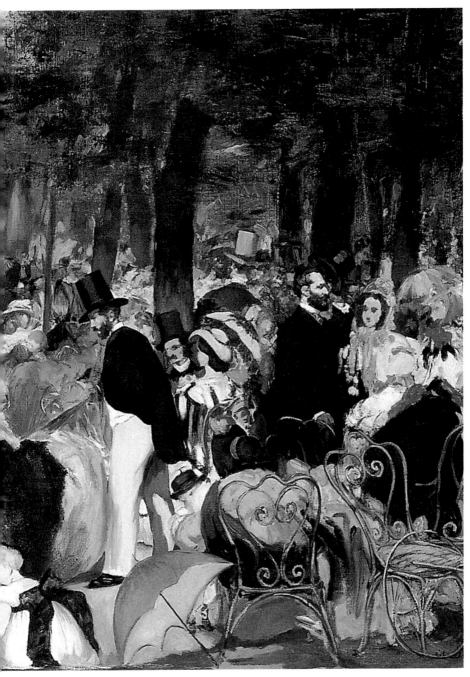

「튈르리 공원 음악회」

폭에 대립시키면서 그림자를 다채색으로 섞어 대담하게 그렸다. 또 다른 한편 "위대한 예술"이나 일화성을 무시하고 주제를 대부분 일상에서 끌어왔다. 주변이나 현대적 생활환경이다. 야외에서 벨기에 거장 하메스 엔소르가 언젠가 "빛의 감수성"이라고 했던 것을 열렬하게 탐구하는 문제가 있다. 이는 완전히 또 다른 문제다. 이런 점에서 인상주의자에게 영향을 받고, 특히 마네는 베르트 모리조에게 영향을 주었던 것만큼이나 그녀의 단호함에 영향을 받고서 상당히 동요했던 듯하다.

어쨌든 1860년부터 그는 「튈르리 공원 음악회」를 그렸다. 이 유화는 화실에서 그렸지만, 야외에서 수많은 스케치를 해서 그 밑그림으로 삼았다. 이 무렵 그의 친구 앙토냉 아르토를 믿어본다면, 토르토니 카페에서 마네를 중심으로 한 작은 동아리가 생겼다. 그곳에서 그는 탈레이랑, 로시니, 뮈세가 단골로 유명했던 이 카페에서 매일 점심을 해결했다. 점심을 먹고 나서 그는 튈르리 공원을 찾아 오후 다섯 시까지 그림을 그렸다. 그리고는 카페로 되돌아와 습작들을 돌려 보았다. 「튈르리 공원 음악회」는 19세기에 군중을 그린 그림으로는 "결정적으로" 초대형 화면인데, 당시 파리 유명 인사들로서 토르토니에 드나들던 사람들을 볼 수 있다. 자샤리 아스트뤽크, 르픽 남작, 오렐리앵 숄, 팡탱 라투르, 보들레르, 테오필 고티에, 오펜바흐(이와 마찬가지로 마네는 훗날 「오페라 무도회」에서 루디에라든가 작곡가 엠마뉘엘 샤브리에 같은 친구들을 모델로 세웠다).

이 그림은 화려한 색채의 교향악 같은 파리 명사들의 전설적인 족보 같은 것을 그다지 염두에 두지 않았다. 마이어 그래프는 이렇게 썼다.

"얼굴과 나무와 공원 의자와 크리놀린과 팔목까지 내려오는 바지의 수많은 장식들이 있다. [풍속화가] 콩스탕탱 기가 빚어낸 하늘하늘한, 자매처럼 보이는 여인들은 멋들어지게 피어난 귀한 꽃들이다."

여기에 이어 마네는 중요한 유화 몇 점을 그렸는데—「풀밭의 점심」에서 시작되는—이를 위해 야외에서 많은 스케치를 했다. 진짜 인상주의 화가들은 이 모든 것이 자신들에게 길을 열어주는 듯 보았다. 따라서 열렬하게 말했던 것이지만, 여전히 보수적이고 절제를 잃지 않았다. 그들, 특히 모네에게 화실을 벗어나 완전히 자연의 햇빛 아래에서 직접 유화를 그리는 것이 이상이었다. 영원의 한순간이자 지나가는 시각과 뉘앙스, 즉 시인 베를렌의 표현을 빌리자면 이미 지나간 것을… 그런데 마네는 베르트 모리조로부터 큰 영향을 받아 이론적 태도를 결정하기 전부터 이미 야외에서 화폭 몇 점을 그렸다. 즉, 1867년 작 「만국박람회」, 1869년과 1871년의 불로뉴 쉬르 메르 항구와 보르도에서의 바다 그림, 그리고 특히 불로뉴 숲의 경마장은 감탄할 만하다(1871년). 모두 1875년의 천재적인 석판화와 마찬가지로, 이 두 화폭에서 그는 드가보다 월등하게 운동과 경주마들과 동시에, 경마장의 관객을 사로잡은 기운을 실감 나게 되살렸다.

　테오도르 뒤레는 『인상주의 화가의 역사』서문에서 마네가 어떻게 완전히 자연스럽게 새로운 회화를 추구하지 않으면서도 그 연대의 중심에 서게 되었는지에 대해 말했다. 이는 1863년 '낙선전'의 「풀밭의 점심」과 1865년에 만천하의 혐오를 불러일으킨 「올랭피아」까지 거슬러 오르지 않던가!

"내용과 형식에서 예술의 기본 법칙이라고 우리가 생각했던 것과 단절되었다. 우리 눈앞에, 생활 속에서 직접 포착한 나신들은 살아 있는 모델을 그대로 알아보도록 재현할 뿐만 아니라 이른바 이상화하고 순화된 전통적 나체 형태와 비교하면 그 사실성은 섬뜩하고 거칠다. 빛에 영원히 대립하던 그림자는 더는 나타나지 않는다. 마네는 밝은 것 위에 밝게 그렸다. 다른 화가들이 그림자 속에 넣던 부분을 그는 덜 생생한 색조이지만, 항상 밝게 그렸다. 전체는 모두 한꺼번에 채색되었다. 전후경의 단면은 빛 속에 녹아들며 이어진다. 이렇게 그의 작품들은 어둡고 생기 없는 다른 작품들과 어울리지 않아 보인다. 그것들은 시각과 충돌한다. 그것들은 시선을 어지럽힌다. 거기서 보이는 밝게 병치된 색채는 '여러 색이 뒤얽힌 발색 효과'를 위한 것일 뿐이다. 강렬한 색조가 나란히 놓여 단순한 색면 효과를 빚어낸다.

마네는 자신이 자극했고 이내 엄청난 악명을 얻게 될 만큼 비난과 모욕과 풍자를 초래했다. 세상의 눈이 그에게 쏠렸다. 그를 야만인으로 간주했고 그의 사례는 외설적이라고 공언되었으며, 살롱에서 추방해야 할 부패한 모반자가 되었다.

그러나 당시 독립적인 사고방식을 지닌 청년들은 낡아빠진 전통 규범에서 탈피할 것을 고민했으며, 이 시대의 상투성에 맞서 일어난 혁명가를 선구자요 주도자로 보았고, 또 먼저 쿠르베와 코로에게 쏠았던 관심을 그에게로 돌렸다. 마네는 이렇게 그때까지 흩어져 있던 무명 청년들을 한데 결집하게 했다. 그들은 그의 중개로 이어졌다."

그런데 사실 이런 모임은 정말이지 우연히 이루어졌다. 루브르 박물

관에서 거장의 작품들을 모사하러 다니던 시절에, 마네는 그곳에서 1861년부터 자신처럼 그림을 그리던 처녀를 만났다. 그녀가 바로 베르트 모리조였다. 모리조는 화실에서 그렸든 옥외에서 그렸든 환한 빛 가운데에서 솔직하게 대조되는 밝은 채색 기법을 채택했다. 1866년 마네는 풍경화가 카미유 피사로를 알게 되었다. 앙티유[중남미 카리브 해안의 프랑스 식민지, 과들루프 제도]에서 태어난 피사로도 마네와 같은 해에 살롱에서 낙방했다. 그해에 그는 화실로 찾아온 클로드 모네를 만났다. 모네는 그보다 여덟 살 아래로 가난한 화가였고, 그의 그림 「인상, 해돋이」(1872)에서 이 새 화파의 이름이 나왔다. 1863년 이 지베르니•의 화가는 마르티네 화랑에서 마네의 유화 14점을 보았다. 그리고 문자그대로 깊이 감동했다. 두 화가는 절친한 사이가 되었다. 마네도 모네와 시슬레에 적극적이었다. 테오도르 뒤레는 이렇게 말한다.

"마네는 이렇게 다른 지역의 사람들을 한데 묶이게 했다. 그와 서로 만나려고만 했고 그 뒤로 서로 관계가 이어졌다."

여기서 가난한 사람의 살롱이던 카페가 인상주의 태동에서 중요한 역할을 했음을 짚어두자. 카페가 프랑스 문학과 예술의 일화적인 역사에서 차지하는 자리를 모르는 사람은 아무도 없다. 그보다 몇백 년 전 시인 프랑수아 비용까지 거슬러 오르지 않더라도, 혹은 '폼므 드 팽' 카바레까지 거슬러 오르지 않아도, 볼테르가 베를렌보다 훨씬 일찍부터 죽

• 파리 북서쪽의 작은 마을. 모네가 만년에 연꽃 연작을 그린 곳으로도 유명하며, 지금은 그의 기념관이 있다.

치곤 했던 '프로코프' 같은 18세기 카페를 기억할 수 있다. 클리쉬 로路에 있던 게르부아 카페, 그 뒤에는 피갈 광장에 있던 '라 누벨 아텐' 카페에서 인상주의 청년 화가들이 드가와 더불어 마네 주변에 정기적으로 모이곤 했고, 졸라와 뒤랑티• 같은 사실주의 문인들과도 만났다. 이 문인들은 신문지상에서 그들을 옹호했다. 그토록 가까이 어울렸으므로, 열의와 지성으로 넘치던 이 그림 같은 모임의 진정한 분위기를 아일랜드 문인 조지 무어의 회상록에서 되찾을 수 있다. 그곳에 때로는 휘슬러와 메리 캐서트 같은 미국인이나, 파리에 살던 브뤼셀 출신의 알프레드 스테벤스도 들르곤 했다.

마네가 일생 파리 시내의 카페와 유흥업소를 편안히 드나들었던 것만은 아니다. 즉 뒤지지 않아야 했기 때문이었다. 항상 작업에 미친 화가들이 있기 마련이었다. 「오페라 무도회」(1873), 「카페 콩세르」(1874), 「카페에서」와 유명한 「폴리 베르제르 바」(1882) 같은 유화들은 그가 드가나 로트레크보다 한발 앞서 그렸다. 1873년 여름 마네는 베르크 쉬르 메르, 블로뉴에서 가족과 함께 몇 주간을 보냈다. 그는 이곳 자연 속에서 물보라에 젖은 화폭을 그렸다. 즉 「바다 낚시꾼」을…. 그러나 오래전 일이 되어가던 브라질 여행 이후로 그는 쉽게 걷지 못했고 다시는 배를 타는 경험을 하지 못했다. 블로뉴 카지노 정원에서 그는 크로켓을 즐기는 청년들을 보았다. 그가 이곳에서 그린 그림은 카유보트가 다른 그림들과 함께 뤽상부르 미술관에 기증하려고 사들이게 되는 작품이다. 하

• 1833~1880. 19세기 후반 프랑스의 소설가·미술평론가. 잡지 『레알리슴』을 창간, 샹플뢰리 등과 사실주의 문학운동을 전개했다.

지만 이 작품은 다른 여러 점의 작품과 함께 미술관 운영위원으로부터 거절당했다. 이 작품은 현재는 프랑크푸르트, 시 학사원의 영예로운 자리에 걸려 있다.

그 이듬해인 1874년 여름에 마네는 클로드 모네의 아르장퇴유에 있는 누옥을 찾아갔다. 이 이야기도 할 만하다. 마네는 이 어린 친구가 물질적 어려움 때문에 고전한다는 사실을 알게 되었다. 어느 날 그는 재치 있게, 대신사다운 너그러움으로 테오도르 뒤레에게 이렇게 썼다.

"어제 모네를 보러 갔었네. 그는 몹시 낙심해서 구석에 처박혀 있었지. 그림을 열 점이나 스무 점쯤 점당 100프랑에, '마음대로 골라' 잡을 사람을 찾을 수 없겠냐고 묻더군. 우리 둘이서 한 500씩만 마련해서 일을 처리하면 어떻겠나? 물론 그 친구가 우선이고 다른 누구도 우리가 사는 것임을 모르게 해야겠지. 어디 화상이나 애호가를 생각해보긴 했네만 거절할 것이 빤할 거야. 유감스럽고 염치없지만, 이건 대단히 수지맞는 일이 될 거라고 인정할 수밖에 없잖나. 게다가 재능 있는 사람을 도울 수도 있고."

모네 작품 한 점이 100프랑이라! 사실 지금은 경매에서 수십만 프랑을 호가하는 것이고, 세잔 한 점도 1942년 당시 파리에서 400만 프랑에 팔리지 않았던가…. 그러나 마네가 무심하게 그 수표를 끊을 당시 100프랑이란 미친 짓이었다. 화상 뒤랑 뤼엘은 신진 화가들의 그림들을 계속 선금을 내가면서 자기 창고에 쌓아두었다. 원매자를 찾지도 못했다. 마네는 또다시 은밀하게 「낟가리」, 「수련」, 「대성당」을 사들여 화가를

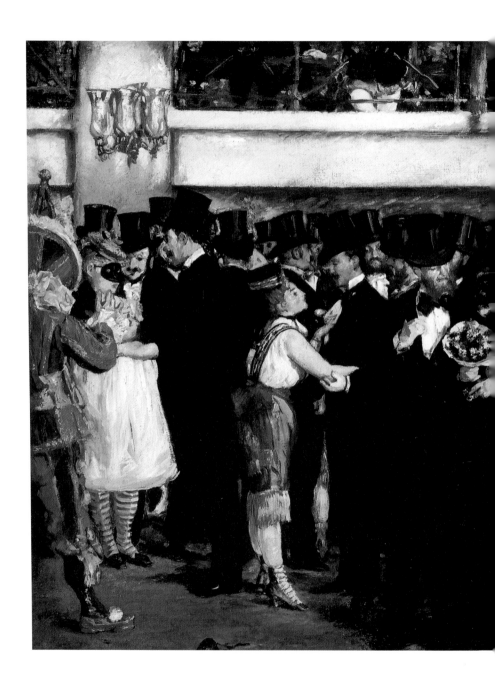

「파리 오페라 극장의 가면 무도회」

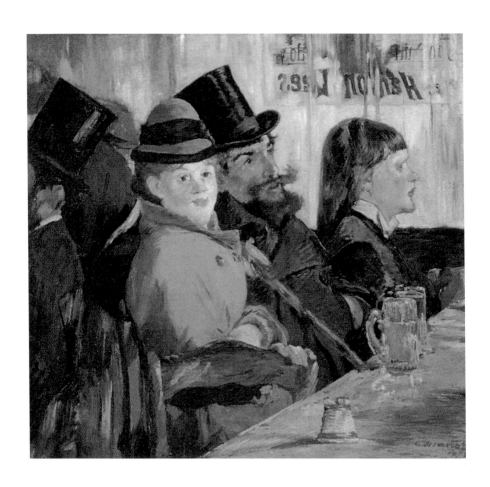

「카페에서」

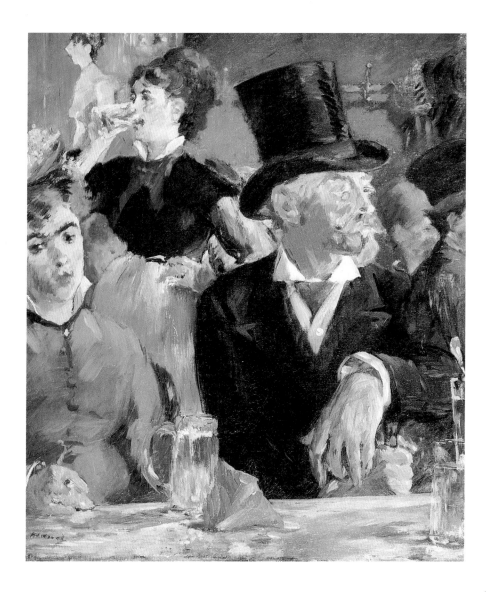

「카페 콩세르」

도왔다. 무엇보다 풍경화가인 이 어린 동생 같은 친구가 시골에 집을 찾는다는 사실을 알았기 때문이다. 마네가 그에게 아르장퇴유의 그 집을 주선했다. 그 집은 오브리 베테 가의 것으로 비어 있었다. 집은 클로드 모네의 마음에 쏙 들었다. 마네는 여기서 1874년의 여름 한철을 보냈다. 그는 젊은 친구가 열심히 작업하는 모습을 보았다. 그의 팔레트는 특히 밝은 색상이 풍성했다. 스펙트럼 상의 원색이었다. 깊은 인상을 받은 마네는 자기 팔레트에 갈색과 비투먼 검은색을 더는 올리지 않았다. 그도 친구와 함께 센 강 위에서 그림을 그렸다. 배 위에서 그린 일련의 그림들이 여기에서 나왔다. 「선상에서」(뉴욕 메트로폴리탄 미술관), 소박한 쪽배 화실인 「화실에서의 클로드 모네」(뮌헨 노이에 피나코테카), 벨기에 투르네 미술관에 소장된 「아르장퇴유」, 작은 시골 식당 한 채를 그린 「라튈 영감네」와 함께.

어떤 우연한 일치로 거장의 가장 중요한 이 두 점의 걸작〔아르장퇴유, 라튈 영감네〕이 과거에 그토록 화려했으며 또 브뤼주처럼 미술과 미의 거대한 성소인 이 지방 도시(투르네)로 흘러들어갔는지 묻지 않을 수 없다. 게다가 이 도시에서 전위 회화가 당시까지 특별히 존중되었다고도 할 수 없었으니 말이다. 역사는 짜릿하다. 이 또 다른 장점이 있는 현대적인 두 작품은 반 퀴템이라는 이름의 벨기에 수집가가 브뤼셀 미술관을 거쳐 투르네 시에 기증했다. 그러나 이 미술 애호가는 위신이 대단한 브뤼셀 왕립미술관 후원 회원으로서의 명예를 열망했다. 그렇지만 이런 제안은 거절당했고, 반 퀴템은 어쨌든 두 작품을 포함해서 자신의 소장품을 고향 투르네 시에 기증했다. 덧붙일 것은, 시 당국은 그토록 화려한 그의 소장품을 받아들이려고 건축가 빅토르 오르타〔혁신적인

장식미술 운동 '아르 누보'의 기수]에게 새 미술관을 짓도록 했다는 것이다. 이 미술관은 로테르담에 새로 지은 '보이만스 미술관과 함께 유럽에서 가장 밝고 알맞으며 훌륭하게 조성된 것이다.

아르장퇴유의 화폭들은 야외에서 그린 마네의 다른 작품과 마찬가지로, 풍경 속에 항상 인물을 그려 넣은 반면 모네, 시슬레, 피사로, 기요맹은 인물을 배제한 채 "순수한 풍경"만 그리곤 했다. 이 도시 사람 마네는 "사람이 사는" 자연에만 관심이 있었다. 이 점에서 특히 그는 자신을 찬미했던 인상주의자들과 다르다. 그러나 그는 새로운 화파가 받았던 비난을 도매금으로 받았다.

「아르장퇴유」는 1875년 관전에 전시되었고, 그 이전 자신의 유명한 그림들처럼 대중의 비난을 받았다. 물의 파란색, 한여름의 강렬한 빛에서나 센 강에서 볼 수 있는 선명한 파란색에 전시장을 찾은 관객의 반응은 제각각이었다. 강물이 파랗다고 생각하는 걸까? 쪽배에 앉은 두 사람, 줄무늬 스웨터를 입은 남자와 밀짚모자를 쓴 여자는 왜 아무것도 하지 않는 걸까? 왜 노를 젓지 않을까? 에드몽 드 공쿠르는 어느 날 이것을 그림이라고 하는 것보다 더 어리석은 일은 없다고 했다. 「아르장퇴유」도 그렇고 「올랭피아」에 대해서도 그가 〔몰이해를 드러내게 되어〕 얼마나 큰코다쳤던가….

1876년에 살롱에서 「빨랫감」이라는 감탄할 만한 그림이 낙선했다. 야외에서나 볼 수 있는 친밀한 세계를 상기시키는 놀라운 작품이다. 관전의 심사위원들은 여전히 무장해제를 하지 않았다.

그러나 마네는 이제 다시는 실망하지 않았다. 1860년부터 그는 자신만만했다. 그가 길을 터주었고 그에게 영향을 끼쳤던 인상주의 찬미자

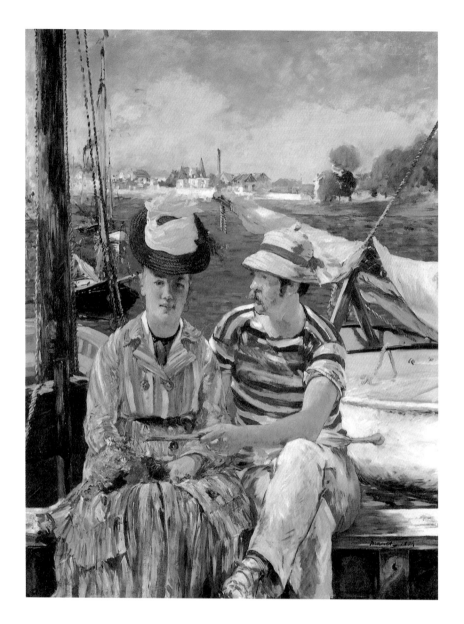

「아르장퇴유」

들이 그를 끌어들이고, 공식적 · 세속적인 살롱에 대한 희망을 꺾으려
던 노력도 허사였다. 열의에 넘치고, 실망할 줄 모르며, 마네처럼 살롱
에서 여럿이 낙선했고, 마네에게 자신들과 함께하자고 부탁했던 이 청
년들이 1874년에 처음으로 불르바르[대로]에서 단체전을 열면서. 테오
도르 뒤레는 이렇게 썼다.•

"그와 그들이 처음으로 갈라지기 시작했다. 그들이 야외에서 그림을
그리려고 농촌에 정착하기 시작했을 때, 반면에 마네는 파리 화실에
서 계속 그림을 그려나갔고 가끔씩만 야외로 나갔다. 그러다가 이제
다시금 첫 번째 갈림길을 더욱 멀게 하는 길이 새롭게 갈렸다. 마네는
관전에 계속 출품했지만, 그들은 다른 곳에서 전시하게 되었다. 마네
는 사실 요란한 싸움으로 유명해지면서 살롱에 들어갈 수밖에 없었
고, 또 일반적인 관심을 불러일으키면서 자기 작품을 덜 요란하게 조
용히 보여줄 수 있다는, 살롱 출품의 이점을 잃고 싶지 않았다. 이렇
게 그는 자신에 비해 여전히 신인이던 친구들이 또 다른 전장을 벌일
동안 살롱에 계속해서 출품했다."

이 새로운 전쟁터에 누가 있었을까?
피사로, 클로드 모네, 시슬레, 르누아르, 베르트 모리조, 세잔이 일을
주도했고, 부댕, 칼스, 브라크몽, 드가, 니티스, 레핀 등(모두 30명이 참
가했다) 임시로 결성된 "화가, 조각가, 판화가협회"의 이름으로 전시회

• 『인상주의 화가의 역사』

는 카퓌신 대로 상의 나다르 사진관이 들어선 아파트에서 개최되었다.

사람들이 몰려들었다. 성공이었지만 추문을 불러일으켰다. 대중은 1860년부터 마네의 걸작 앞에서나 들을 수 있던 것과 똑같은 소리를 해댔다. 적어도 이 전시회가 그때까지 알지 못했던 청년 화파의 이름에 걸맞기는 했지만, 뭐라고 불러야 할까?(신회화? 재야파? 강경파?) 1874년의 전시회에 클로드 모네가 「인상, 해돋이」라는 작품을 내걸었다. 풍자 신문인 '샤리바리'는 "바로 이것입니다. 화가들이 아니라 인상파들이군요"라며, 그토록 번번이 마네를 조롱했던 신문으로서 무시하는 어조로 썼다.

모욕적인 언사로 쏟아붙였던 이 말을 청년 화가들이 되받았고, 또 에스파냐 식민 치하의 네덜란드에서 자유로운 사상의 사제들이던 16세기의 "반란자"들이 그렇게 했던 것처럼 자랑으로 삼았다.

1875년에 인상주의자가 드루오 경매장에서 조직한 작품 경매에서 70점이 1만349프랑에 낙찰되었다. 1876년에 피사로, 클로드 모네, 시슬레, 르누아르, 베르트 모리조는 카유보트와 함께 뤼 르 펠르티에에 있는 뒤랑 뤼엘 화랑에서 전시회를 열었고, 이들의 거장 마네가 살롱에서 출품했던 「빨랫감」은 낙선했다. 속으로 그는 별도의 무리를 만들고 싶어 했고 그들 또한 같은 낙선자의 처지로 모였다. 당시 저명한 평론가로 통하던 알베르 볼프가 『피가로』지에 쓴 글을 보자.

"뤼 펠르티에에서 불운이 이어졌다. 오페라의 화재 이후 이번에 또다시 그 동네를 휩쓴 재앙이 찾아왔다. 뒤랑 뤼엘 화랑에서 조금 전 회화전시회라고 하는 것이 개최되었다. 무심결에 그곳으로 들어선 행인

은 잔인한 구경거리 앞에서 놀라 눈이 휘둥그레진다. 대여섯 명의 낙선 작가들이 작품을 전시하려고 그곳에 모였다."

대로를 주름잡던 사람의 세련의 극치라는 것은 항상 이런 식이다. 마네는 알베르 볼프라는 인간을 경멸하지 않을 수 없었다. 철저하게 중상모략을 일삼는 그에게 마네는 치를 떨었다. 그는 사석에서 말라르메에게 이 평론가에 대해 이렇게 말했다.

"사람들이 그의 재치가 대단하다고들 합니다. 나도 그렇게 생각하지요. 싸구려 가게이지요. 넘치고 처지니까요. 재치라? 그게 없었다고 더 그 양반답겠습니까. 그걸 팔고 있으니."

가엾은 마네! 알베르 볼프에 대한 자신의 생각이 어떠했든 마네는 그를 정중하게 대접했고, 그를 가라앉히려 했다. 성공하려는 욕심에 사로잡혔으니 말이다. 세속적 성공과 상류사회의 평가와 『피가로』지의 칭송을 들으려고… 자신에 대해서만 그랬던 것이 아니고 젊은 인상주의 화가들에 대해서도 마찬가지였다. 그는 인상주의 작가들을 선의로만 대했지만, 베르트 모리조의 분개를 사면서도 그들과 함께 전시하려 하지는 않았다. 1877년 모네, 시슬레, 르누아르, 베르트 모리조가 준비하던 새 전시회를 앞두고서 마네는 이 계획에 관심을 둬달라고 예의를 다한 편지를 이 "대로의 왕"인 볼프에게 띄웠다. 그 얼마 뒤에는 심지어 볼프의 초상을 그려주겠다는 제안까지 했다. 이 언론인은 두어 번 포즈를 취했다. 그는 마네가 자기 초상을 그리는 데 쏟는 배려와 관심에 매

우 놀랐다. 그는 포즈 취하는 것이 피곤했고 지겨웠지만, 초상은 겨우 스케치 상태였다. 그러나 이 초벌그림에는 마네가 만년에 그리게 되는 초상들의 감탄할 만한 연작 가운데서도 으뜸가는 심리적 기록성이 담겨 있었다. 즉 그의 사촌으로 법복을 입은 드주이, 눈에 광채로 빛나며 도전적인 청년 클레망소, 로슈포르, 음악가 엠마뉘엘 샤브리에에게서 보이는….

여성의 초상들도 결코 덜 유명하지 않다. 베르트 모리조, 에바 곤살레스, 빅토린 뫼랑, 잔 드마르시, 메리 로랑의 초상은 모두가 여러 포즈로 수차례 그려졌고, 또 니나 드 비야르(1874)의 초상은 일본 병풍을 두른 배경 앞에서 어두운 드레스 차림으로 그려졌다. 당시 파리는 기모노와 네츠케[일본 전통 인형], 자개, 판화 등 일본 문화에 열광했었다. 일본 미술을 다룬 공쿠르 형제의 책은 진짜 속물근성을 불러일으켰다.

나중에 임종하면서 니나는 자신의 초상을 보고서 우울하게 말했다.

"그때는 이렇게 아름다웠는데, 행복했으니까…."

그녀는 파르나스 시절이자 이른바 "퇴폐"시詩가 시작될 시절에 파리의 유명 인사로서 인기를 누렸다. 아나톨 프랑스, 코페, 만데스, 빌리에 드 릴라당, 베를렌, 말라르메, 폴 알렉시스, 리슈팽, 시인이자 발명가인 샤를 크로, 코클랭, 로슈포르, 코뮌에서 치안 책임자였던 라울 리고 등이 그녀의 집을 번질나게 드나들었고, 자유분방한 사람들이라면 누구나 그녀의 식탁에서 염치없이 먹고 마셔댔다.

이 파리 여인은 리옹의 변호사 집안 출신으로 안 마리 가이야르라는

별명으로 불렸다. 그녀는 부유했고 아름다웠으며 지적이고 관대했으나, '히스테리'를 약간 부렸다고 에드몽 르펠르티에는 정확히 기억한다.『피가로』지의 기자 엑토르 드 칼리아와 결혼했던 그녀는 불과 며칠만에 이혼했다. 그는 장례식 자리에서나 모습을 보였다. 그녀는 항상 손님을 맞아들였다. 그녀가 서른여덟의 나이에 사람들이 말하듯이 망해서 죽어갔을 때, 그녀의 임종을 지킨 사람은 스물네 명뿐이었고 그녀가 아끼던 기모노 한 벌을 넣은 관을 따라 장례를 치렀다.

그녀는 다음의 소설 두 편에서 되살아난다. 선행은 아닐지도 모를 카튈엘 망데스의『퇴물의 집』과 조지 무어의『원탁』에서다. 베를렌은 그녀에게 단시 한 편을 바쳤는데, 그의 시「헌사」의 첫 행은 이렇게 시작된다.

얼굴을 삼켜버린 눈이라고
뮈르제＊의 글 속에 말하듯이
좋은 것은 전혀 없고. 지옥의 혼이
종달새의 웃음소리와 더불어

니나 자신도 문학에 흠씬 젖었고 풍자나 개작을 즐겼다. 그녀는 열렬한 어조로 위고의 위작을 짓기도 했다. 그녀가 못 하던 것이 무엇이던가? 검술, 수학, 심령술, 또 더 있었는데…. 그녀는 샹파뉴를 즐겨 마셨다. 쾌락에 굶주리고, 독특하게 사는 데 미친 흥미로운 파리 여인이다.

＊『보헤미안 생활』의 저자.

「검은 모자를 쓴 메리 로랑」

마네의 초상은 이런 병적인 열정을 매우 훌륭하게 표현했다. 검은 눈의 시선과 이미 시들어가는 미모의 자취를…. 화가는 그녀의 초상을 목판화로 『라 파리지엔』과 샤를 크로의 『르뷔 뒤 몽드 누보』에 수록하기도 했다.

마네는 정물과 나체화도 잘 그렸지만, 무엇보다 위대한 인물 화가이자 일급 초상화가였다. 그러나 풍경화는 어쨌든 간에 그의 작품에서 이차적이다. 반면에 인상주의자는 우선 풍경 화가였다. 이 점에서도 이 선구자는 다시금 후배나 추종자와 다르다. 1876년 살롱에서 「빨랫감」이 탈락하고 나서 그는 뤼 드 생 페테르스부르에 있는 자기 화실에서 개인전을 열었다. 이 낙선작은 여기에서 「올랭피아」, 「풀밭의 점심」, 「발코니」, 「비눗방울」, 「튈르리 공원 음악회」 등 아무도 원치 않던 작품들과 나란히 모습을 드러냈다. 바로 이 개인전에서 마네는 우리가 아는 상황 속에서 메리 로랑을 만났다. 이 아름다운 여인의 애무는 알베르 볼프의 미소만큼이나 소중했다.

인간

"대중의 고질적 어리석음, 심사위원의 부당함,
열등한 자들의 시기, 부당한 음모, 질투하는 자들의 끈질긴 분노,
경솔하면서도 수다스러운 잡지들의 합창,
교활한 자들 때문에 위대한 사람들에게 쉽게
등을 돌린 나라의 불운한 경박성",
이 모든 것이 결국 마네에게 몰려들었다.

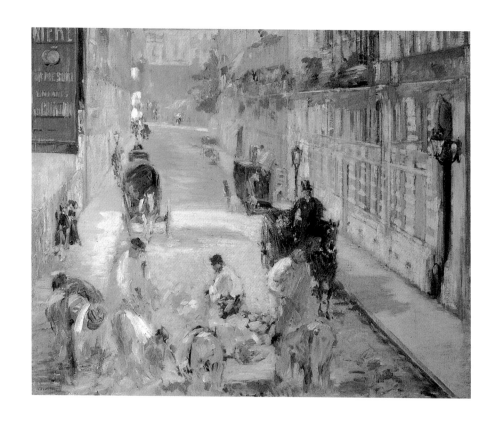

「모니에 거리의 도로공사 인부」

우리가 이 책에서 특별히 질문한 것은 오늘날 훌륭하게 연구된 마네의 작품보다는 인간으로서의 그의 성격과 투쟁이었다. 그의 유년기부터 브라질 모험으로 한 발씩 그의 인생에 다가서면서 이미 우리는 그를 알고 이해하게 되었다. 그후 오십대에 접어들고 때 이르게 사망하게 되던 이 사람의 면모를 조명해보자. 우리는 앙토냉 프루스트, 테오도르 뒤레, 모로 넬라통●의 회상에서 도움을 얻을 수 있다. 그러나 스테판 말라르메보다 더 친밀한 관찰은 없을 듯하다. 그런데 말라르메에 대해 말하는 사람은 몽도르 박사다. 몽도르 박사는 이 『목신의 오후』의 작가에게 800~900쪽에 달하는 전기를 바쳤다. 시인과 화가가 서로 그토록 밀접했기에, 그토록 서로 잘 이해했던 두 사람의 오랜 정신적 교류를 알려고 한다면 이것을 살펴봐야 한다. 몽도르 박사는 이렇게 주목한다.

● 1859~1927. 프랑스 미술사 연구에 큰 밑거름이 된 조사 · 저술활동을 펼친 미술사가이자 화가 문인. 르네상스로부터 현대미술에 이르는 프랑스 회화의 독자성과 중요성을 알리는 데 결정적으로 기여했다.

"둘 다 도시 사람이다. 수 세기의 문명으로 세련된 오랜 파리 부르주아 집안 출신이다. 말라르메는 항상 '담황색 외투를 걸치고 성근 금발 머리와 수염에, 재기가 번뜩이며 묘한 염소 발걸음을 하던' 마네를 다시 찾곤 했다."

말라르메는 마네의 화실에 관한 유명 에세이에서 이렇게 말하곤 했다.

"활달하고 맑고 깊이 있고 예리하며, 절망에 사로잡혔다. 화실에서 텅 빈 화폭에 덤벼들던 맹렬함은 마치 그가 그림을 그린 적이 없었던 것처럼 대단했다."

1880년쯤 말라르메는 학교를 파하고 나면[그는 교사였다] 매일 귀갓길에 마네의 화실에 들렀다. 두 사람은 정말이지 서로에게 불가분의 관계였다.

"한 사람의 방법이 다른 사람을 즐겁게 했다. 과장에 대한 혐오, 감각과 감정의 집약, 순수한 색채 탐구는 공동의 관심사였다. 한 사람에게는 교묘하고 상상적인 사고로서, 또 다른 사람에게는 예민하고 냉소적인 응답으로서, 그들의 대화는 8년에서 10년 동안 거의 매일 만날 정도로 서로에게 유익했을 텐데, 이는 프랑스 예술에서 한순간이 그 이십여 년간 예외적인 빛을 발하면서 정당화하고 공식화하며 두 창조적 작가의 친분 속에서 무르익는 듯했다." (몽도르, 『말라르메의 삶』 제2권, 410쪽)

고상한 취미의 우아함이 몸에 밴 파리 사람 마네는, 정신적인 면에서도 세련되었듯이 복장에서도 그랬다. 우리가 보았다시피 훌륭한 아들과 훌륭한 아내(그 결혼에 약간 시린 아픔이 없지 않았지만), 훌륭한 동료가 있었다. 그는 단정치 못한 것을 끔찍이 싫어했다. 그의 기질은 전혀 혁명적이지 않았다. 유리 한 장 깨지 못할 사람이다. 우리는 앞서 이미 말했었다. 즉 그는 세속적인 성공을 열망했고, 공식적 축하와 자기가 태어난 부르주아 출신의 평가를 열망했다. 그는 어느 날 화가 라파엘리에게 이렇게 말했다.

"여보게, 우리는 정말 삯마차꾼들이 '마네 선생, 안녕하시오. 뤼 암스테르담〔예술가들의 거리〕으로 모실까요?' 라고들 하는 소리만 듣고 있지 않나."

단지 그런 말뿐이었다면… 세상에 공짜가 없다고 할 때, 그가 이 모든 조롱과 타협하는 대가를 치르려고 했을까? 그는 아주 진지했다. 성실한 진지함을 다른 어느 것과도 바꾸려 하지 않았다. 바람과 해일에 맞서 그는 자신이 본 대로 놀라운 끈기로 절대로 낙담하지 않고서 세계를 그려나갔다.

그리고 마침내 이 성실한 사람은, 원래 온화하고 선량했지만 감정이 격해지고 말았다. 최소한 격해질 수밖에 없지 않았을까…. 당대인들 또한 너무나 부당했으니까.

"대중의 고질적 어리석음, 심사위원의 부당함, 열등한 자들의 시기, 부당한 음모, 질투하는 자들의 끈질긴 분노, 경솔하면서도 수다스런 잡지들의 합창, 교활한 자들 때문에 위대한 사람들에게 쉽게 등 돌린 나라의 불운한 경박성"(『말라르메의 삶』), 이 모든 것이 마네에게 몰려들었다.

그가 한 몇 마디에는 차츰 그가 극복하게 될 쓰라림의 자취가 담겨 있다. 그가 1877년에 막 살롱에 전시하게 되었을 때, 즉 햄릿 모습으로 분장한 바리톤 가수 포르의 초상을 출품했을 때, 풍자화가 샘은 『샤리바리』지에 "마네가 그려 미친 햄릿"이라는 설명을 붙인 그림을 실었다. 이 글에 발끈한 포르는 볼디니에게 다른 초상을 부탁했다. 마네는 보복하려고 토르토니와 포르에게, 사람들이 베르텔리에가 그보다 더 재능이 뛰어나다고 하더라고 말했다. 가수들의 예민한 성미를 아는 사람에게 말이다….

정치인 강베타에 대해서는 그는 어느 날 이렇게 중얼거렸다.

"여전히 보나파르트에게 복종하는 사람도 있구먼."

우리는 앞서 그가 메소니에에게 했던 살벌한 말을 인용했었다. 그가 그림에 대해서 했던 말 가운데는 더 미묘한 것도 있다.

"앵그르는 한 시대를 양식화하려고 베르탱 신부를 골랐다. 그는 그 신부를 모델로 삼아 배부르고 화려하고 승승장구하는 부르주아지 불상을 그려냈다."

또 몽상적인 상징주의 화가 귀스타브 모로에 대해서 이렇게 말하기도 했다.

"그는 잘못된 길로 들어섰다. 그는 모든 것을 이해하길 바라는 우리를 이해할 수 없는 곳으로 이끈다."

어느 날은 앙토냉 프루스트에게 장식화가 폴 보드리에 관해서 이렇게 말했다.

"보드리는 불행하지. 오페라 극장의 실내가 너무 어두워 그의 그림들이 잘 보이지 않으니까. 그런데 그것이 잘 보이면 더욱 불행하겠지."

제롬이 그린 성 히에로니무스 앞에서 그는 이렇게 소리쳤다.

"야, 멋진 스웨덴 장갑을 끼셨군!"

어느 날 그는 자연주의 소설가 폴 알렉시스를 드가에게 이렇게 소개했다.

"그는 야생 커피를 끓인다네!"

만년에 그는 유명한 디자이너 비로 부인의 가게를 드나들었다. 그녀는 백발을 높이 올리고, 마리 앙투아네트 식의 예쁜 세모꼴 숄을 걸치곤 했다. 마네는 이렇게 이죽거렸다.

"빌어먹을! 마담, 비계飛階를 올리지 않으셔도 당신 머리는 아주 멋집니다."

이렇게 우리는 종종 그의 냉소적인 매너를 볼 수 있다. 그러면서도 우리가 보았다시피, 마네는 선량했고 또 본의 아니게 그의 말 한마디가 누군가를 아프게 했을 때 그는 그 상처를 감싸려고 어쩔 줄 몰라 했다.

1874년 자신의 석판화를 위해 테오도르 드 방빌은 「르 폴리쉬넬」(풍자 인형극의 주인공)이라는 2행시를 써주었다.

불타는 눈동자의 뜨거운 장밋빛 폴리쉬넬,
그대는 건방지고 취했으나 신성하네.

그는 우선 시인에게 사은품으로 자신의 그림을 선물하려다가 이렇게 말하면서 마음을 돌렸다.

"이 그림이 그이 마음에 들지 않을지 모르지. 시인들 마음은 알 수가 없거는…."

결국 그는 시인에게 고급 담배함을 보냈다. 그러나 방빌은 담배를 피우지 않았다….

그는 코로와 도비니를 좋아했지만, 이 두 거장보다 용킨트를 훨씬 더 좋아했다. 그는 용킨트를 이렇게 불렀다.

"선구자, 1830년의 화파에 힘겹게 생명을 불어넣었던 풍경화가들 가운데 최고."

1878년 친구 앙토냉 프루스트와 그는 만국박람회 미술전시관을 찾았다. 그 자신을 포함해 드가, 모네, 피사로, 르누아르, 세잔, 베르트 모리조 그 누구의 작품도 없었다. 그곳에 걸린, 관중이 탄성을 지르는 시시껄렁한 작품들에 대해 이야기하다가 그는 이렇게 말했다.

"이런 것을 좋다고 하는 세상 사람을 위해 갖은 애를 써왔네. 내 아무리 온힘을 다해도 이 지경에 이르지는 못할 걸세."

반면에 그는 새로운 회화를 웅변하는 변호인이 되었다. 그는 새로운 회화, 특히 클로드 모네의 예를 들면서 열렬하게 옹호했다.

"이 친구는 물의 라파엘로일세. 어느 때나 그 움직임과 깊이를 알았지. 자신의 바다 그림 한 점을 축하했던 도비니에게 쿠르베는 이렇게

말했지. '바다를 그린 게 아닐세, 영원의 한순간이야!' 이것이 바로 우리가 이해하지 못하는 점이네. 우리는 풍경이나 바다나 인물을 그리는 것이 아니라, 풍경이나 바다의 물결이나 인물에서 어느 한순간의 인상을 표현하려고 하는 것이지."

만년에도 그는 다시 이렇게 말했다.

"데생이 형태의 글쓰기라고 누가 그랬더라? 사실 인생의 글쓰기가 되어야 하는 것이 예술이지. 미술 학교에서 열심히 작업한다고 비난하지 않겠지만, 거기서 얼마나 형편없는 것을 배우는가! 거기에서 수 세대 동안 근시나 원시를 만들어놓지 않았나."

당대인의 증언에서 마네의 예술에 대한 생각을 모아 책으로 묶는다면● 다른 회화론에 못지않게 흥미진진하게 읽을 수 있을 듯하다. 즉, 들라크루아, 프로망탱, 반 고흐의 글과 마찬가지로 재미있다. 그런데 마네는 몇몇 신진 작가에 대해 심각하게 착각한 면도 있다. 그는 제르벡스, 장 베로, 카롤뤼스 뒤랑 등을 유망한 "신예"로 밀었던 듯하다. 그럴 수밖에! 이 "대단한 파리 출신"의 화가들이 데뷔 시절부터 세속적인 성공을 거두었으니 말이다. 마네가 늘 사로잡혔던 성공 아니던가! 반면 자크 에밀 블랑슈를 믿어본다면, 그는 우리를 압도하는 세잔의 정물이나 르

● 나중에 모로 넬라통이 2권으로 엮은 훌륭한 책이 파리에서 나왔고(1926년), 피에르 쿠르티용이 편집한 스위스 출판사 피에르 카이예판이 나왔다(1945년). 모두 절판되었다.

누아르의 여인상 같은 것을 혹평하는 끔찍하고 어리석은 실수를 저지르기도 했다. 그는 수법과 기법의 문제에서 입장이 확고했다. 그러나 이 자리에서 이 문제를 거론할 일은 아니다. 너무 복잡하기 때문이다.

우정을 철석같이 믿는 편이었던 마네는 이런 우정이 부족해 보이거나, 느슨한 관계였거나 아니면 배신한 친구들 때문에 고민했다. 신문에서 마네가 미쳤다고(단순히) 비난했을 때, 그는 졸라가 『가제트 드 생 페테르스부르』지에 기고한 기사에 큰 감동을 받았다. 이 자연주의 문학의 수장은 차츰 인상주의에서 멀어져갔다. 추종자들이 빚어내는 상당한 상투적 표현을 알아차리고서 발걸음이 무거워졌기 때문이다…

『볼테르』지에 재수록된 기사에서 잘못 선택된 발췌문은 맥락을 고려하지 않는다면 기본적으로 높은 평가를 받을 수는 없었다. 아무튼 저자는 초기부터 과감히 지지했던 회화를 계속 밀고는 있었다. 마네는 그에게 화를 낸다기보다 걱정하고 슬퍼하는 편지를 썼고, 졸라는 서둘러 솔직하게 짧은 편지들로 그를 안심시키려 했다.

마네를 가까이 접했던 사람마다 누구나 그 인물이 발하는 매력에 대해 이야기한다. 그는 지극히 끌리는 인간이었다. 그가 사망한 후 어느 날, 클로드 모네는 조지 무어에게 이렇게 말했다.

"우리에게 남은 마네의 초상들이 그를 얼마나 닮았는가 말이야."

그러자 이 아일랜드 문인은 이렇게 답했다.

"아, 그렇고말고, 재미있는 얼굴이지. 훤하고 밝은 눈에, 눈빛이 항상 예리하고 빨랐지!"

아! 그 눈길. 어느 날 강베타는 마네가 루브르 데생 복제판이 실린 앨범을 조용히 들추는 모습을 보았다.

강베타는 "그는 아무 말이 없었지만 나는 다 이해했다네"라고 앙토냉 프루스트에게 말했다.

이 책 후기에서 「올랭피아」를 그린 화가의 사고방식과 실루엣을 전할 무어의 추억을 몇 줄 먼저 들춰보자. 그는 중간 키에 몸집이 반듯하고 튼튼하면서도 우아하고, 넓은 어깨에 엉덩이는 날씬하고, 그 걸음걸이는 '아브르 에 과들루프' 선원을 연상시키듯 뒤뚱거렸다. 그는 펜싱을 아주 잘했다. 그 솜씨를 뒤랑티와 결투할 때 발휘했다(물론 별것도 아닌 사소한 일로). 결투 신호가 떨어지기가 무섭게, 이미 검은 곧장 날아가 뒤랑티의 어깨를 다행히, 가볍게 스쳤다. 마네는 이렇게 주장했다.

"찌르고 나서 그의 머리 위로 넘어 뛸 생각뿐이었지."

두 대결자는 그 자리에서 화해했다. 이튿날 마네는 멋쟁이 꽃가게에서 자신이 직접 고른 꽃을 선물로 사서 뒤랑티에게 보냈다.

그는 항상 아주 빼어나게 우아한 차림새이면서 고상했다. 그는 의복처럼 금빛과 밤색 중간쯤 되는 머리를 매만지고, 짧은 턱수염을 잘 다듬었다. 그는 종종 밝은 색 바지에 몸에 딱 맞는 짧은 저고리를 즐겨 입었고, 거기에 흠잡을 데 없는 구두를 신고 반드시 높은 중절모를 썼다(이 세상에서 제일 그리기 어려운 것이 이런 모자라고 그는 자크 에밀 블랑슈에게 말했다). 그는 시골에 갈 때도 늘 모자를 썼다. 그곳에 벗어놓았다가 파리로 돌아오기 전에는 정성스럽게 닦아 윤을 내어 다시 쓰곤 했다. 만년에 그를 알게 된 자크 에밀 블랑슈는 그를 금융인이거나 클럽맨처럼 보기도 했다. 그런데 가볍고 파란 나비넥타이는 이런 복장의 화가에게 완전히 "스마트"한 개성을 심어주었다. 그는 반드시 얇은 가죽장갑을 끼고 작은 지팡이를 쥐고서 외출했다.

그는 타고난 '불르바르'〔강남대로와 비슷한 당시 파리 강북의 신작로 멋쟁이 거리〕 사람이었다. 그는 파리에서 그다지 멀지 않은 곳으로만 여행하는 것을 즐겼다. 즉 불르바르의 경박한 인간들이 그를 그렇게도 괴롭혔지만, 아무튼 대로에서 멀리 벗어나려 하지 않았다. 그가 데뷔하던 시절의 어려움을 전해주는 사람은 항상 졸라였다.

"화가는 크다기보다 작은 편인 중키였다. 금발에 얼굴은 약간 색이 짙고, 서른 살쯤 되어 보였다. 눈은 생기 있고 지적이며, 입은 가만있는 법이 없이 때때로 조소를 머금곤 했으며, 얼굴 전체는 약간 제멋대로 표정이 풍부해 세련되고 힘이 넘치는 그 표정을 설명하기 어렵다. 몸짓과 목소리에서 그는 아주 겸손하고도 부드러웠다.
대중이 웃음거리가 된 환쟁이로 취급하던 이 사람은 가족과 더불어 살았다. 그는 결혼했고 단정한 부르주아 생활을 한다."(1866년 관전)

또 1867년의 살롱 작품집에서 이렇게 썼다.

"얇고 부드럽고, 약간 조롱기를 머금은 입술이 개성적이다. 세련되게 균형이 깨진 지적인 얼굴은 유연함과 대담성을, 어리석음과 허영에 대한 경멸을 전한다. 또 그 얼굴에서부터 그의 인간성을 알게 된다. 우리는 에두아르 마네에게서 예의 바르고 친절하며, 두드러진 풍모와 호감 주는 인상을 받는다. 나는 이런 지극히 사소한 것을 강조하지 않을 수 없다. 요즘의 광대들, 즉 대중을 웃겨 살아가는 자들은 에두아르 마네를 일종의 건달이나 한량, 도깨비로 만들었다. 대중은 이런 농

담과 풍자를 대단한 진실인 양 받아들인다. 화가는 자신이 이 세상을 찬미했고, 저녁의 빛나고 향기로운 그윽함 속에서 은밀한 쾌감을 찾았다고 털어놓았다."

이 세련된 파리 사람은 때로 냉소적인 말을 던지기도 하지만, 회의론자는 아니었다. 그는 자연이나 용킨트, 콩스탕탱 기, 휘슬러, 모네, 피사로, 드가, 고갱의 작품 앞에서 자신의 열광을 나름대로 독특하게 풀어내곤 했다. 그는 마치 요리나 술을 맛보면서 하듯이 독특한 억양으로 끊어 말했다.

그를 아는 사람이면 누구나 그의 빼어난 예절을 칭찬했다. 그와 전혀 다른 성격을 지니고 있던 드가는 어느 날 이렇게 말했다.

"마네하고 어떻게 잘못되기라도 하려는 거요?"

본의 아니게 혁명가였던 마네는 보헤미아 기질을 끔찍하게 싫어했다. 대로변에 사는 사람답게 그는 차분한 부르주아 생활을 했고, 시간의 대부분을 일에 열중하며 보냈다. 그는 같은 그림을 스무 번씩이나 다시 그리기도 했다. 오랜 토박이 파리 집안 출신인 이 사람에게서—예술 이외에—빈정대기 잘하는 기질 외에도, 우리가 생각하는 것보다 훨씬 남의 말을 쉽게 믿는, 파리 시민에게서 종종 볼 수 있는 매력적인 순진함도 드러난다.

예컨대 그는 제국을 혐오하면서도 군대에 대한 미신을 믿고 있었다. 1870년의 재앙에서도 어디선가 높은 지휘를 받아 방어할 수 있다고 생각하지 않았던가!

그의 대화는 눈부셨다. 마치 이젤 앞에서 여러 시간 자기 속에 담겨

있던 내적 독백을 갑자기 풀어내듯이 말이다. 뛰어난 판사로서 그를 위해 포즈를 취했던 클레망소는(미완의 초상 2점이 있다) 타바랑〔마네의 전기작가〕에게 이렇게 말했다.

"마네랑 떠드는 재미야말로 정말 대단했지! 내가 아는 한 가장 멋진 생각을 하는 친구거든!"

천성적으로 사람을 반기는 이 화가는 예술, 특히 자신의 예술에 관해서 굽힐 줄 모르고 무자비했다. 강베타(1838~1882)는 그가 구상하는 초상을 위해 한나절 포즈 취하기를 사양하면서 자신과 마네를 이어주던 앙토넹 프루스트(1832~1905)에게 이렇게 말했다.

"완전히 준비된 공식에 따라, 미의 이상이라고 하는 것 앞에 몸을 숙이기는 아주 쉽네…. 모든 것이 변하지만, 미는 영원하기 마련이니! 하느님의 사랑으로 우리는 이런 농담으로 입을 다물게 되지. 내가 미의 이상이 변한다고 말한다면, 절대 정확하지는 않아. 그렇지만 받아들여지기는 하네. 강베타의 얼굴을 스케치하고, 모든 것을 분석하고 나서 진정한 미를 재현한다는 핑계로 루브르에서 그리스 원반 던지는 사람의 두상을 모사하러 갈 화가를 뭐라고 하겠나? 하지만 이런 충고를 받는 것이지. 샤를 블랑도 여전히 이런 주장을 펴지 않나. 진실만이 우리에게 의미가 있을 뿐이라고. 우리 시대가 주는 모든 것을 끌어낸다는 것이고, 그렇다고 옛날에 했던 것을 잘못됐다고만 보지 않고서 말일세."

이보다 더 합당한 말을 상상할 수 있을까? 그런데 그렇게 말하면서 마네는 보들레르처럼 예술의 현대적 정신의 이론을 확립했다.

그의 예술에서 눈은 비상한 역할을 맡았다. 파리를 산책할 때마다 그는 주머니에서 화첩을 꺼내들고 깊은 인상을 주는 부분을 스케치하곤 했다. 모자, 인물의 측면, 자세 등을.

어느 날 그가 자니노에게 다음과 같이 말했고, 자니노는 그것을 『그랑 드 르뷔』의 기사에 옮겨 적었다.

"간결함은 예술에서 불가분한 요소이자 우아함입니다. 간결한 사람은 생각하게 합니다. 말이 많은 사람은 지겹지요. 간단하게 줄여 말해야지요…. 인물에서, 빛과 그림자의 커다란 부분을 찾아봅시다. 그러면 나머지는 자연스레 따라오게 됩니다. 이런 것은 별것 아니기도 하지요. 그러고 나서 기억을 되살려봅시다. 자연은 언제나 가르침만 줍니다. 상투성에 빠지지 않도록 미치광이를 지키는 간수 같다고 하겠습니다."

간결함에 대한 사랑, 그의 작품에 그 자취가 담긴 본질적인 것의 추구는 말라르메와도 같았다. 그렇지만 그는 진정 필요한 것이 무엇인지를 알아보기가 어려웠다고 솔직히 털어놓았다.

초창기에 에스파냐 취미가 있었지만, 마네는 낭만주의적 정신의 모든 표현법에서 가능한 한 멀어졌다. 그에게서는 홀란드 거장들이나 플랑드르 프리미티프[흔히 북구 르네상스라고 하는 15세기] 거장들과 마찬가지로 진정으로 마음을 흔드는 사실성에 대한 헌신이 있다. 그들처럼,

마네 또한 뛰어난 정물화가였다. 자크 에밀 블랑슈는 마치 광분하듯이 수수한 소품들을 열 번이나 다시 그리곤 하던 만년의 그를 보았다. 접시, 유리병, 모자, 연필을 들고 심각하게 고민하면서 데생 초보자처럼 그렸다. 마네는 이렇게 말했다.

"우리가 처음 만났을 때부터도 진실은 딱 하나일 뿐이네. 우리가 보는 것을 그린다는 것이지. 만약 단김에 이것이 성공한다면, 성공이야. 그렇지 않으면 다시 시작하는 수밖에. 자네도 그림을 그리고 싶은가? 그럼, 내일 빵 한 쪽을 가져와보게. 자네가 그것을 어떻게 그리려고 하는지 우리가 알게 될 것 아닌가. 정물은 화가의 머릿돌이야."

많은 창조적 작가처럼 그도 힘겨운 일을 했다. 그는 어느 날 말라르메에게 말했다.
"그림을 그릴 때마다 수영 배우려다 물에 빠진 기분이네."
그런데 인생의 끝이 다가올수록 그는 화실에서 작업에 더욱 골몰했다. 모델을 바라보면서 웃어가며, 손에 거울을 들고 이미지를 거꾸로 뒤집어보기도 하면서. 농담을 해가며 그리다가도 붓질이 시원치 않을 때면(소재가 마음에 들지 않을 때면) 그는 갑자기 참지 못하는 모습을 보이기도 했다. 에밀 블랑슈는 이렇게 말한다.
"그는 중인환시리에, 친구들처럼 콩코드 광장에서 그릴 수도 있었을 것이다."
그는 자기 일을 사랑하고 마치 그 일이 천사나 된다는 듯 애지중지했으며, 화폭과 팔레트를 준비할 때에 경건한 정성을 쏟았다. 연작처럼 그

렸다는 인상을 주는 그의 각 작품들은 오래전부터 준비를 했던 많은 사연을 간직한다. 그는 밑그림을 많이 그렸다. 비에즈는 어느 날 사람들이 어째서 소묘를 더 완성도 높게 그리지 않느냐고 마네에게 질문했다고 한다. 그러자 그의 대답은 이러했다.

"손이 자연 속에서는 건조하지 않고 감정에 젖어 있으니까."

사실 마네는 종종 '운동감'을 그리는 화가였다―이미 「경마장」에서 그런 사실을 확인한 바 있다―. 이렇게 이야기하노라면 나는 「모니에 거리의 도로공사 인부」 같은 놀라운 그림을 생각하게 된다. 이 작품은 빈센트 반 고흐가 생 레미, 아니면 아를 어디선가 그린 것과 비슷하다.

어느 날 강베타가 『레뷔블리크 프랑세즈』지에 비평과 평론가들에 관한 원고를 청탁하자 마네는 이렇게 말하며 사양했다.

"어렵겠는데요, 내 글은 형편없을 겁니다. 글쓰기는 내가 할 일이 아닙니다. 누구나 제 할 일이 있기 마련이지요."

회화의 위대한 일꾼이 남긴 감탄할 만한 격언이다.

그의 삶이 다할 때까지 세속적·공식적 성공에 대한 갈망에도, 그는 타협을 모르고 호전적이었다. 그는 "모 아니면 도"라고 즐겨 말했다. 아니면 고상한 자부심으로 이렇게 말하거나.

"최고의 자리는 그냥 주어지지 않아, 차지해야 해."

그런데 그는 활동하는 동안 항상 사신이 표적이 된 모욕적 공격에 시달렸다.

매년 그는 살롱에서 큰 성공을 기대했다. 그곳이야말로 예술가들의 진정한 전쟁터로 보았기 때문이다. 베르트 모리조는 한번은 어느 개막식 날에 만났던 그의 모습을 전한다(현재 뮌헨에 있는 「발코니」를 출품

했을 때). 언니에게 쓴 편지에서 그녀는 신경이 날카로워지고, 흥분해서 모자를 벗고는 고개를 뒤로 젖힌 화가의 모습을 우리에게 전한다. 그는 자기 스스로 그 그림이 어디에 걸렸는지 보러 갈 엄두를 내지 못했다. 대신 그는 제자인 모리조에게 자기 그림이 어디 걸렸는지 가서 봐달라고 부탁했다. 하지만 그는 절대 낙담하지 않았다. 매년, 그는 고난의 행군을 계속했다. 당시 생존해 있어 신문의 험담에 깊이 상심했던 그의 노모는 아들에 대해 이렇게 말했다.

"그 애가 하려고만 한다면 다르게 그릴 수도 있을 텐데, 토비 로베르 플뢰리처럼 말이지. 하지만 이미 잘못된 사람들과 어울렸어!"

마네는 마침내 언젠가 성공이 찾아오리라고 깊이 확신했다. 죽은 후에라도. 그는 친지에게 이렇게 말했다.

"내 그림이 금으로 덮일 날이 올 거야. 불행하게 자네는 그것을 못 볼지 몰라."

또 아들 레옹 코엘라에게는 이렇게 말했다.

"성공이 늦어지긴 하겠지만, 분명히 찾아올 거다. 어느 날 내 그림이 루브르에 들어갈 거야."

졸라처럼 그 또한 훌륭한 예언자였다.

마지막 날들과 죽음

「라튈 영감네」는 걸작이자 파리 사람의 심리학적 기록이며,
완벽한 색채의 교향악이다. 평론가 폴 콜랭이 보기에
이 그림은 마네의 붓으로 그려낸 가장 결정적인 작품이며,
그의 작품의 절정이자
"프랑스 현대미술의 최정상에 오른 작품일지 모른다."

Manet

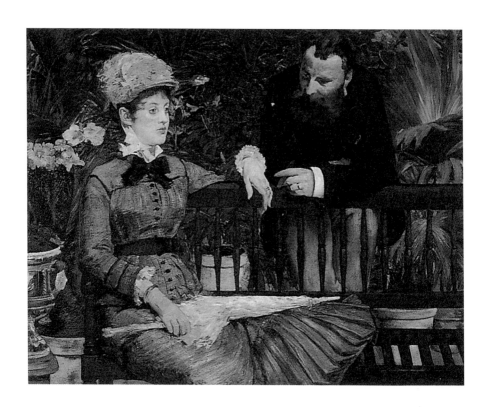

「온실에서」

1876년 살롱에서 「빨랫감」이 탈락하고 나서도 마네가 여전히 생존해 있던 여러 해 동안 다른 공공연한 모욕이 끝없이 이어졌다. 정말이지 암담한 연속 추리극이었다. 마네는 여기에 매우 고통스러워했으며, 자신의 예찬자들조차 만나려 하지 않으면서 형편없다고 보던 석판화 공방에나 드나들었다. 배타적인 연속 공격을 받던 그였기에, 자기 화폭들이 구매자를 찾지 못한 채 쌓여가는 것을 보고만 있던 시절이다.

매년 웃음거리가 되는 것을 보면서, 우리는 그의 "내적 정의"에 대한 흔들림 없는 확신과 순진함 앞에서 당황하고 어쩔 줄 모르게 된다. 그는 1876년에 낙선했다. 1877년의 심사위원단은 전년도 같은 방자함까지 보이진 못했다. 그의 화실에서 조직한 개인전 같은 소란이 있었기 때문이기도 했다. 그는 속았다. 만약 1876년의 심사에서 「빨랫감」을 탈락시킨 이유가 인상주의와 야외에서 그린 것(물감자국이란 햇빛의 반사일 뿐이라는 점을 생각해보자!) 때문이었다면, 1877년에 탈락시킨 이유는 「나나」라는 제목의 그림이 부도덕하다는 것 때문이었다.

화장을 하는 코르셋 차림의 매력적인 처녀를 그린 것인데, 그 곁에서

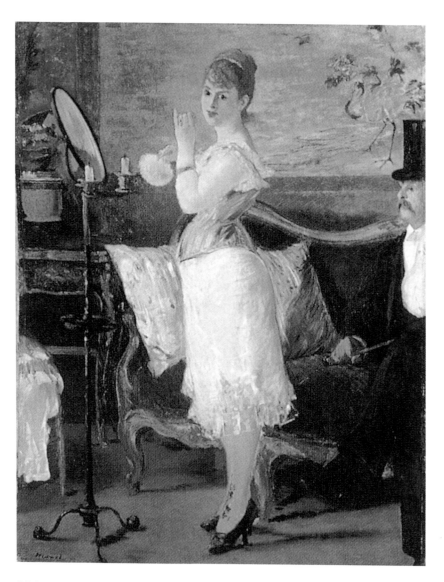

「나나」

정장 차림의 한량이 광나는 구두를 신고, 큰 모자를 쓰고서 장의자에 앉아 그녀를 응시한다. 자세히 알아보자면, 마네는 이 그림을 자기 화실에서 그렸다. 그런데 이 화실은 1876~77년 겨울에 일부가 유곽으로 바뀌었다. 다시 말해서 졸라의 유명한 같은 이름의 소설[나나]이 아직 발표되기 전이었다(이 소설은 그의 루공 마카르 연작 가운데 최상이다). 소설은 1879년 10월에 『볼테르』지에 연재되었고, 그 뒤 1880년 서점에 나왔다. 당시 사교계에서 널리 퍼져 있기도 했던 '나나'[계집 정도의 속어]라는 이름을 소설가가 화가에게서 빌려왔다고 생각하긴 어렵다. 「올랭피아」라든가 「풀밭의 점심」 속의 나체 여인처럼 거칠고 외설적으로 보였을지 모를 그림과 모델도 같지 않기는 마찬가지다. 그렇지만 중상모략하기 좋아하는 심사위원들에게는 좋은 트집거리가 되었다. 지나치게 꼼꼼한 나체의 위대한 전문가들이자 사창가에서나 평가되는 감상적 일화의 전문가들 아니던가.

　「나나」와 동시에 화가는 살롱에 앙브루아즈 토마의 오페라에서 '햄릿'의 모습으로 분한 바리톤 가수 포르의 초상을 출품했다. 이미 그 이전에 「비극배우」(루비에르의 초상)에서 마네는 덴마크 왕자의 개인적인 공격을 받은 바 있었다. 더 정확히 말하자면, 이 배역 속에서 그는 우리에게 각자 스타일을 간직한 채 돋보이는 분위기 속에서 발전해가는, 서로 완전히 딴판인 두 예술가를 보여준다. 앞서 보았듯이 대중의 아우성에 마음이 흔들린 포르는─새로운 회화를 여전히 좋아했으면서도 줏대 없이─"김이 샜고", 볼디니에게 초상을 다시 주문하기에 이르렀다.

　연이은 낙선에 실망한 마네는 1878년 살롱에 아무것도 출품하지 않았다. 이해에 그는 만국박람회의 미술관에만 출품했다. 그러나 1867년

과 마찬가지로 살롱처럼 만국박람회가 개최되는 대로를 지키려는 학사원 노대가들은 그의 작품을 거절했다! 한때 그는 1867년처럼 막사를 세우고 개인전을 다시 열까 궁리하기도 했다. 사실 도록까지도 준비했었다. 백여 점에 달하는, 열여덟 살부터 그려온 그의 작품들 가운데 최상의 것들만 골랐다. 그러나 이런 계획은 자금이 부족해 포기하고 말았다. 경비가 만만치 않게 들기 때문이었다. 그런데 프랑스의 명예를 위해—차라리 파리의 명예를 위해—청렴 강직한 화가에 대해 보여준 심사위원단의 가혹한 만행의 부당성이 결국 매우 흥미로운 반격을 받게 되었다. 예술계와 또—새로운 일이지만—언론계의 엘리트 사이에서, 공식적 인사들이 일종의 불쾌감을 내비치며 마네를 배척한 데 분개한 항의가 폭풍처럼 몰려들었다.

이렇게 "골짜기에 숨었던"(중도파) 신사들의 차례가 되었다. 욕심이 많은 만큼이나 약하기도 했던 이 배척받던 사람은 1879년 살롱에 입선하게 되었다. 아무런 어려움이 없이 밝게 그린 유화 2점이다. 하나는 「배에서」라는 작품으로 야외에서 그린 것이고 또 하나는 「온실에서」(현재 베를린 국립미술관 소장)인데, 푸른 바탕에 기유메 부부 상을 보여준다. 그의 우아한 내면주의라고 부르고 싶을 만큼 매혹적인 구성이다. 군중은 여전히 "뒷짐을 쥔 채" 완고한 모습이었다. 그러나 평론은 더욱 이해하는 태도를 보였다.

이렇게 마네는 파리의 위대한 주역이었다. 당시 뤼 담스테르담에 있던 그의 화실은 엘리트들이 만나는 장소였다. 유명 문인과 예술가들이 그를 거장으로서 존경했고, 우아한 여인들과 대담해지기 시작한 미술 애호가들이 그곳에서 정기적으로 어울렸다. 마네는 말년이 될수록 자

기 주변의 이런 소란을 좋아했다. 물론 이런 분위기로 공식적 축배를 올린 것은 결코 아니었다. 그가 순진하게 꿈꾸었고, 명예와 국가나 고상한 골목(화랑가)에서 내는 주문이나 메달과 장식 같은 것 말이다. 그러나 아무튼 결국…!

아주 젊던 자크 에밀 블랑슈가 여러 번 이곳을 들러 남겼던 이야기를 들어보자.

"그의 화실에서, 나중에 르누아르 화실이 그렇게 되듯이 무용, 경마, 라 그르누이예르[센 장 유원지], 부지발[파리 근교의 시골 마을], 화실에 익숙하게 드나드는 한가한 청년들과 엉뚱한 노인들을 볼 수 있었다. 그들 중에서 르누아르가 그린 「보트 선상의 점심」에서 볼 수 있는 얼굴도 있었다. 이 그림처럼, 졸라의 '메당의 저녁 모임'이나, 기 드 모파상의 소설 '벨아미' 시대를 연상시키는 것도 달리 없을 것이다. 「라뛸 영감네」까지는 아니더라도. 얼마나 말쑥한 신사인지 유명한 희가극 가수 카풀 식으로 머리를 장식한 "거리의 멋쟁이", 아주 멋지게 V자 모양으로 세운 칼라와 폭넓은 나비넥타이. 물론 구식이지만 제1제정기 반급 장교보다 이미 더욱 예스러운 전형적 파리 시민이다. "코끼리 발 같은" 바지를 입고서 그들은 "몽마르트르의 영국인" 조지 무어가 "아만다의 애인"으로 묘사한 멋쟁이들이었다. 조지 무어는 마네와 그 주변 사람들에게 매료되었다. 엠마뉘엘 샤브리에, 기상천외한 음악가 카바네. 또 밤에 놀러다니는 사람들, 난봉꾼, 식당 요리사, 영적이고 무속적인 이야기꾼들을 조지 무어가 우리에게 확실하게 전해주지만, 아무튼 이들은 순수하게 그 동네에서만 유명 인사들이다.

「봄」

또 앙리 로슈포르, 『피가로』지의 알베르 볼프, 마르슬랭의 『파리 생활』지의 기고가인 기사騎士 르네 메즈루아. 마네의 화실에서 이야기하던 것, 그에 관해 글을 쓰던 사람들 모두 감탄하던 '재치 넘치는 대화' 수법을 기억하기에 나는 너무 어렸다. 하지만 나는 종종 선배들, 특히 훌륭한 소설가로서 친구 마네에게 그토록 열렬한 에세이를 헌정했던 조지 무어에게 기억을 되살려줄 것을 청했다."

그러나 자크 에밀 블랑슈는 이런 모든 소란 속에서도 혼자서 자기 생각과 시각에 빠져 마치 "미치광이"처럼 그림을 그리는 거장을 보았다. 감탄스런 「봄」(메리 로랑은 「가을」을 위해 포즈를 취했다)이라는 제목을 붙인 그림을 위해 포즈를 취한 여배우 잔 드마르시가 입은 수놓인 비단 블라우스의 재질감이나 입자를 정확하게 파악하려고 안절부절못하던 마네 말이다. 다른 그림과 마찬가지로 열 번 스무 번씩, 이 그림을 위해서 그는 지우고, 긁고, 결코 만족할 줄 모르면서 다시 그리곤 했다.

1880년 살롱에서 그는 「앙토냉 프루스트」의 초상을 출품했다. 이미 젊은 시절이던 1855년쯤에도 그렸지만, 이제 출세하고 세련된 모습의 중요 인사로서 자신감에 찬 그를 아테네 공화국의 왕 같은 모습으로 보여주었다. 또 다른 한 점은 벨기에 사람들의 흥미진진한 사건을 들려주는 유명한 「라튈 영감네」를 그린 것이다. 걸작이자 파리 사람의 심리학적 기록이며, 완벽한 색채의 교향악이다. 평론가 폴 콜랭이 보기에 이 그림은 마네의 붓으로 그려낸 가장 결정적인 작품이며, 그의 작품의 절정이자 "프랑스 현대미술의 최정상에 오른 작품일지 모른다."

마네는 머지않아 쇠약해져 마침내 이 세상을 뜨게 한 중병이 처음 닥

처왔음을 알게 되던 힘든 무렵에 이 걸작을 가까스로 끝냈다. 「라틸 영감네」라는 교외의 선술집은 절대로 반복하려 하지 않았고, 절대로 진지함을 포기하지 않았으며, 또 20년 동안 이런 고상한 의식의 보상으로서 반박과 모함만을 받았던, 자부심에 넘치는 화가의 인내하고 고집스러운 작업의 느리지만 착실하게 성숙한 과정의 절정이었다.

마네는 마지막 숨을 거둘 때까지도 그림을 아주 많이 그렸다. 훌륭한 동기와 의욕과 심지어 화려한 불꽃도 여전히 타올랐을 것이다. 그러나 이 지칠 줄 모르던 일꾼도 조금씩 힘이 떨어져감을 느꼈다.

1881년 살롱에서 대중은 아무튼 아주 이상한 그림에 냉소를 보냈을 것이다. 사자 사냥꾼인 페르튀제의 초상이었다. 이 페르튀제라는 사람은 전설적인 사냥꾼 쥘 제라르의 친구였는데, 괴상하고 칙칙한 사냥복 차림으로 그려졌다. 멋지게 부풀린 콧수염을 기른 이 사람은 무릎을 땅에 괴고서 손에 장총을 들었다. 그 곁에 사자 거죽이 나무에 걸려 있다. 그런데 우리가 보는 것은 아프리카 풍경이 아니라 파리, 미술의 전당의 정원이다! 바탕에는 진보랏빛 제비꽃들이 화단처럼 깔렸다. 편견에 눈이 먼 대중에게 보여줄 용기에 넘치던 최초의 인상주의자들의 저 유명한 그림자였다.

두아니에 루소의 작품을 닮은 이 그림과 동시에, 편지를 부치기 전에 마네는 살롱에 앙리 로슈포르의 초상을 보냈다. 결투를 즐기는 투사였던 이 후작은 팔짱을 낀 옆모습을 보여준다. 이 작품은 힘에 넘친다. 화가는 작품을 모델에게 기증하려 했지만 모델을 사양했다. 구제도 타파에 앞장선 불굴의 투사 로슈포르는 테오도르 뒤레에 따르자면 "시시하고 예쁜" 그림이나 좋아했을 뿐이다.

「라튈 영감네」

그런데 이 1881년의 살롱 출품은 여느 때와 다름없이 대중의 불신을 불러일으켜야 했을 터인데, 이번에 처음으로 마네의 자존심이 채워졌다. 그의 초기와 같은 판정은 더는 내려지지 않고 메달을 받았다. 그는 '비경쟁' 부문에 그림을 걸었다. 이제부터 그의 작품은 심사를 거치지 않고 전시할 권리를 얻었다. 또 당연한 결과이지만 정부로부터 명예로운 주목을 받게 되었다.

1882년 1월 1일자로 미술부 장관으로 취임한 앙토냉 프루스트 덕분에 그는 레지옹 도뇌르 기사 작위를 받았다〔국가서훈장〕. 화가의 이름이 후보에 올랐을 때, 공화국 대통령 쥘 그레비는 이렇게 외쳤을지 모른다.

"마네라니, 안 돼!"

그렇지만 정부 내각수반인 강베타는 좋다면서 장관을 두둔했다. 그레비 대통령은 인준할 수밖에 없었다.

우리는 이렇게 외치게 된다. "너무 늦었어, 너무!" 병들어 곧 사망할 중병임을 알게 된 가엾고 위대한 마네는 베르사유에서 뤼에이로 불구의 몸을 이끌고 오가면서 어린애처럼 재미있어하며 장난감을 만지작거리곤 했다. 화가의 기력은 거의 다되어갔다. 그는 그토록 찬미하던 "귀여운 손자들"이 보내준 그윽한 꽃들만 그릴 정도였다. 아니면 파스텔을 사용해서—앉아서 그릴 수도 있었으므로—감탄을 자아내는 예리하면서도 담백한 초상을 그리는 데 몰두했다. 늙은이가 된 거장 콩스탕탱 기, 청년 클레망소, 조지 무어, 음악가 샤브리에, 메리 로랑과 하녀 엘리사, "밤색 외투를 걸친 염소 걸음"의 영감이 사랑했던 많은 여인 중 마지막이 된 깜찍한 빈〔오스트리아 수도〕처녀 이르마 브뤼머까지.

한편 그는 여전히 꿈꾸고 웃을 수 있던 방대한 구상을 가다듬었다. 그는 시의회에 시청의 신청사를 현대 파리의 면모를 환기시킬 방대한 화폭들로 장식하자고 제안했다. 기차역 공장, 불르바르, 놀이터 등(이는 아마도 자연주의의 거장인 졸라와의 대화에 대한 기억에서 간접적인 영향을 받았을지 모른다. 이 놀라운 제안에 대한 후속 이야기가 없었던 것은 조금 이상하다).

그는 2월이 다가오던 마지막 겨울에 1883년의 살롱에 출품할 그림을 그리려 했다. 「클레롱」, 「아마존」이라는 두 점의 대형 화폭을. 하지만 포기하지 않을 수 없었다. 그가 그토록 애정을 쏟아 그렸던 유리잔에 든 엷은 장미와 초라한 백합으로 갑자기 방향을 바꾸었다…

이미 병들었다지만, 전시할 때마다 부화뇌동하는 대중이 속속 비웃고야 마는 편이 더 어울리던 이 화가에게 모호한 존경을 표하게 했던 데 대해 심사위원마다 찾아다니며 감사를 표할 정도로 '비경쟁' 메달만으로도 충분했다!

1882년 살롱에서 대중은 「폴리 베리제르의 바」 앞에서 주저하고 망설이며 침묵하게 되었다. 그림 속에는 마네가 그린 가장 멋진 정물이 들어 있었다. 나란히 늘어선 병들을 보자. 얼마나 천재적인가! 반면 「봄」에서와 같은 이미지로 그리려 했던, 꽃무늬가 새겨진 블라우스를 입은 잔 드마르시—마지막 연인 중 한 사람—의 매력적인 모습을 보고서 얼어붙게 된다.

요컨대 우리는 마네를 이제 곧 사망에 이르게 할 병의 본질이 무엇인지 확실하게 알지 못했다. 어느 날 화실을 나서다가(1879년 말경이었다) 그는 갑자기 옆구리에 격심한 통증을 느꼈고, 다리는 휘청거렸다.

「폴리 베르제르 바」

그는 길바닥에 쓰러졌다. 이동성 운동실조증이라는 진단이 나왔다. 다리는 마비되었다. 그러나 이 환자는 3년 가까이 말짱한 정신에, 물론 작업할 능력은 감소했지만 뛰어난 걸작 여러 점을 그려낼 수 있었다. 「폴리 베르제르 바」도 그중 한 점이다.

이 예민한 거물에게는 믿을 수 없는 저항력이 있었다. 그렇지만 50년이 안 된 육체였더라도, 수많은 싸움과 작업과 부당함과 괴로운 인내 때문에 쇠약해졌다. 그가 지닌 이런 작업과 쾌락에 대한 열화와 살겠다는 열망과 더불어, 만약에 그가 의사들에게 정말 독약이라도 처방받아 잠시나마 행복을 되찾을 채찍질로 삼을 수 있게 했더라면 그는 좀 더 살았을지도 모른다. 하지만 결국 그의 상태는 위중해졌다. 테오도르 뒤레는 이렇게 전한다.

"피에 독이 들게 하는 맥각병에 걸린 호밀을 과용했다. 어느 날 마비로 이미 병들고 약해진 왼쪽 다리가 완전히 죽어버렸다. 그는 자리에 눕고 말았다. 다리에서 회저가 시작되었다. 절단 수술을 해야 했다. 그는 이후 열여드레 동안 그 무서운 수술을 받은 줄도 몰랐다가, 결국 다리가 절단된 것을 알고서 괴로워했다."

1882년 9월 16일 으젠 라비슈 소유의 별장에서 마네는 말레르메에게 쓰라린 쪽지를 써 보냈다.

"뤼에이에 왔을 때 썩 좋지 않았지만 이제 좀 나아졌어. 끝낼 수 있을까 걱정이지만 밖에서 습작 몇 점을 시작했지. 방금 퐁송 뒤 테라이유

의 '로캉볼'• 을 읽었네. 정말 대단해. 나는 마차로 산책하는 것이 유일한 낙일세. 자, 행복하고 또 건강하게."

그는 1883년 4월 30일에 사망했다. 아들의 품에 안겨서. 그의 줄곧 이어진 고통은 오직 헛소리를 하면서, 자신의 영원하고 완벽한 적인 살롱 심사위원들을 질책하면서 펄쩍 뛸 때에만 중단되곤 했다.

사망 소식이 파리에 전해질 때 살롱 개막식이 진행되었다. 놀라운 우연의 일치였다. 무거운 감정이 군중을 압도하고 갑자기 물을 끼얹은 듯 조용해졌다. 사람들은 서로 깨워야 했다. 살아 있을 때 그토록 비방받던 이 자리에서 에두아르 마네는 복수를 했다. 군중 사이로 돌연 침울한 감정이 퍼져나갔다. 프랑스는 그 위대한 미의 창조자 한 사람을 이제 막 잃었노라고. 영광은 다시 한 번 죽은 자들의 태양일 뿐이었다….

장례식은 5월 2일에 치렀다. 정말이지 엄청난 군중이 여섯 명이 받든 관을 따랐다. 에밀 졸라, 팡탱 라투르, 클로드 모네, 알프레드 스테벤스, 테오도르 뒤레, 앙토넹 프루스트였다. 보병의 피켓이 경의를 표했다. 레지옹 도뇌르 십자훈장을 보료 위에 꽂았다. 수많은 꽃과 아름다운 여인들이 있었다. 부족함은 전혀 없었다. 기즈 공[1588년 권력투쟁 과정에서] 암살 뒤로 상투형으로 굳어진 애도의 말도 있었다.

"그가 그토록 위대했는지 우리는 몰랐도다."

• 퐁송 뒤 테라이유(1829~1871)가 파리를 무대로 삼아 쓴 연작 소설의 주인공.

파시의 작은 묘지를 떠나면서 바로 드가가 이 말을 외쳤다. 하지만 너무 늦었다! 너무 늦었어…!

한 달이라는 긴 시간 동안 매주 한 번씩 아름다운 메리 로랑은 친구의 묘 앞에 꽃을 바쳤다. 그 며칠 뒤에 사망한 그의 제자 에바 곤살레스를 대신해서.

60년이 흐른 후

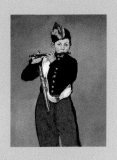

마네는 가장 힘겹고 악착같은 박해를 견뎌낸 사람이었다.
그는 그 때문에 고통을 겪었지만,
그 고통에 절대 안주하지 않았다.
그의 근본적 고전주의는 오늘날에도 우리를 감동시킨다.

_ 폴 자모, 마네 회고전 도록 서문에서

Manet

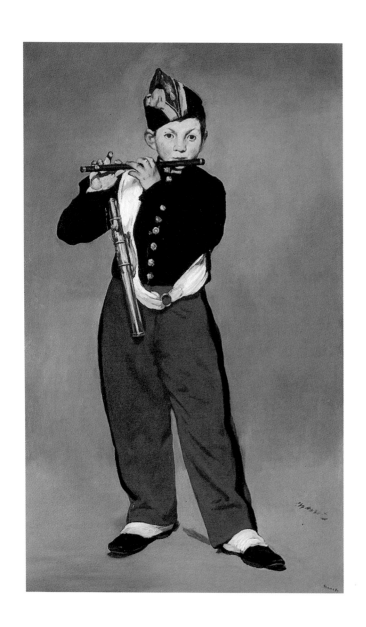

「피리 부는 소년」

자크 에밀 블랑슈는 훗날 마네가 맞게 될지도 몰랐을 일을 상상하면서 즐거워했다. 만약 그가 이십 년만 더 살았다면, 너무 때 이른 죽음으로 예술계를 떠나지 않았다면 그가 어떻게 달라졌을까?

"그가 인상주의 아닌 다른 영향도 받게 되었을까? 유력한 친구 앙토 냉 프루스트의 도움으로 시청 당국의 엄청난 공식 주문을 받을 수 있 지 않았을까? 국립미술협회가 창설될 때 그는 물론 카롤뤼스 뒤랑, 메소니에, 퓌비 드 샤반과 나란히 창립에 참여하지 않았을까? 그에게 마음을 빼앗긴 화상들은 「화병의 꽃」, 「식탁 모퉁이」, 「파리 시민의 초상」 등 일련의 파스텔화를 손에 넣으려 들지 않았을까? 뤼 라피트 의 진열창들은 루이 14세풍의 "풍성하게 부풀고" "달걀꼴"로 장식한 액자에 넣어진 파리의 풍속도로 채워지지 않았을까?"

이런 질문만큼이나 마음대로 가정해볼 수 있다. 우리가 잘 아는 것이 하나 있다. 가령 마네가 장관들의 초상과 식탁과 화병을 주문받아 그리 게 된다면, 그는 늘 같은 애정과 순수함과 타협할 줄 모르는 진지함으로

그렸을 것이라는 사실이다. 바로 이 점이 중요하다. 그러나 우리가 추측을 벗어던지면 곧 현실에서 벌어진 일을 보게 된다.

마네는 죽었지만, 여전히 자신을 궁극적으로 인정받도록 할 싸움을 계속해야 한다는 것을 알게 될 것이다. 영광으로 가는 길은 확실했지만 완만했다.

1884년 1월 5일 미술 학교에서(여기에서부터가 반환점이다), 처음으로 마네의 대회고전이 열렸다. 전시회 도록 서문은 졸라가 썼다. 이 자연주의의 대부는 이렇게 썼다.

"에두아르 마네가 사망한 다음 날부터 갑작스런 시성식이 있었습니다. 모든 신문이 위대한 화가가 세상을 떠났다고 선언하고 나섰습니다. 그의 말년에도 여전히 그를 우롱하고 농담을 일삼던 사람들이 마침내 자신의 관 속에서 승리를 거둔 이 거장에게 공개적으로 경의를 표하고 있습니다. 애당초 그를 믿던 우리로서는 고통스러운 승리였습니다. 아! 이렇게, 영원한 역사가 다시 시작되곤 합니다. 우중愚衆은 사람들의 입상을 세우기에 앞서 먼저 그들을 죽였습니다."

마네가 유언 집행인으로 지명한 테오도르 뒤레가 미술 학교 전시실을 부탁하는 일을 맡았었다. 그는 우선 당시 교장 캉펜의 분노에 찬 거부에 부딪혔다. 뒤레는 이렇게 말한다.

"그때는 마치 내가 노트르담의 신부가 볼테르를 영예롭게 하려고 그 대성당 문을 열어달라고라도 했다는 분위기였다."

그래서 유능한 장관을 찾아갔다. 이 사람도 미술 학교장과 엇비슷한 취미를 갖고 있던 쥘 페리였다. 그도 거부했다. 결국 일은 앙토냉 프루스트에게로 넘어갔다. 다수당의 지지를 받는 하원의원이자 장관직을 맡았었고 또 미술 학교 예산권을 쥐고 있었다. 펄쩍 뛰던 페리는 마지못해 제안을 수용했다. 관대한 공복으로서….

앙토냉 아르토는 많은 것을 원했다. 그는 공화국 대통령 쥘 그레비를 이 회고전에 초대할 생각이었다. 바로 얼마 전에 쿠르베의 회고전에서 그렇게 했던 대로. 하지만 대통령은 오직 한 가지 이유를 들어, 이 오르낭 거장의 사후에 경의를 표하려 하지 않았다. 자기와 동향인 프랑슈 콩테 사람이기 때문이라고. 그는 마네의 예술을 거의 좋아하지 않았다. 물론 그는 그 "고향"을 사랑했다. 무엇보다 시골 아닌가!

하지만 이와 같은 고려는 마네에게 통하지 않았으므로, 쿠르베보다 예술이 더욱 논란이 되었다. 그레비 대통령은 프루스트와 뒤레에게 온갖 성의를 다하듯 위장하면서, 자신이 법정(변호사로 일할 때)에서 마네의 부친을 잘 알고 있었다고 상기시켰다. 그는 하지만 「올랭피아」의 작가에게 레지옹 도뇌르 훈장을 수여하는 것에 반대했다는—어쨌든 허사였지만—사실을 상기시키지는 않았다. 요컨대 그는 아무런 힘도 쓰지 않았고, 결국 동의하려 하지 않고, 자기 집에서 두문불출했다.

이 회고전에 마네가 살아 있을 때 대중을 극도로 자극하거나 심사위원이 거부했던 그림들이 모두 나왔다. 바로 「풀밭의 점심」, 「올랭피아」, 「피리 부는 소년」, 「발코니」, 「아르장퇴유」, 「빨랫감」, 「예술가」(1876년 관전에서 낙선했던 판화가 마르슬랭 데부탱의 초상) 등이었다. 이 멋진 작품들이 빚어내는 인상은 빼어나기만 했다. 그러나 과거에 그를 무시

하던 사람들은 오락가락하기는 했어도 여전히 완전히 인정할 줄은 몰랐다. 아무튼 조직적인 비방은 끝이 났다. 매우 인색하기는 했지만 비평과 애호가, 대중의 여론은 전반적으로 마네가 유능하고 자질 있는 화가였다는 것이었다. 그는 똑같은 그림을 한없이 되풀이하던 성공한 화가들과 다르게 늘 자신을 갱신했다. 미술 학교에 전시된 작품은 총 179점이었다(유화, 수채화, 파스텔, 연필화, 동판화와 석판화 등). 이 가운데 엇비슷한 것은 단 두 점뿐이었다.

이제 한참 뒤에 거리를 두고 볼 때 흥미로운 점은 이 전시회가 당시 마네의 작품을 거의 모르고 있던, 한 위대한 화가(아직 새싹일 뿐이었다)에게 영향을 주었으리라는 사실이다. 홀란드의 누에넨에서 농부와 직조공 등을 그리면서 처음 그림을 시작했던 빈센트 반 고흐는 파리에 있는 동생에게 이런 편지를 썼다.

"괜찮다면 마네 전시회에 관해서 좀 더 자세히 적어 보내다오. 무슨 그림이 걸렸는지. 내가 보기에 마네는 항상 아주 독창적이야. 졸라가 그에 관해 쓴 글을 읽어봤어? 그의 그림을 기껏 몇 점밖에 보지 못해서 안타깝다. 그가 그린 나체화를 정말 보고 싶거든. 졸라 같은 사람들이 그를 감싼다고 해서 과장은 아닐 거야. 아무튼 나로서는 그가 금세기 최고의 반열에 오를 수 있다고 생각하진 않지만, 그래도 '아주 확실하게 존재 이유'가 있는 재능 있는 사람이지. 이미 재능이 넘쳐나. 졸라가 그에 관해 쓴 글은 『나의 혐오』에 실려 있어.

아무튼 졸라가 마네를 요컨대 현대적 예술관藝術觀으로 가는 새 길을 연 장본인이라고 하는 데에 동의할 수는 없어. 마네가 아니라 미예가

그 사람이지. 본질적으로 현대적이고, 이 사람 덕에 그 지평이 크게
트였지."

이렇게 이 마지막 행간의 의견에 우리는 상당히 놀라지 않을 수 없다.
당시 반 고흐는 주제를 엄청나게 중시했다. 인상주의를 섭렵하고 나서
그가 이를테면 회화에서 상당한 비장미라고 할 인간성에 대한 의미를
복원하려 했던 첫 번째 인물이었다고 아는 만큼 그의 미예에 대한 판단
을 이해할 수 있다. 마네에 대해서 그는 그가 전혀 혁명가와 무관하며,
에스파냐와 홀란드의 삶을 그린 화가들의 위대한 전통에 어울렸다고 잘
알고 있었다.

케 말라케[미술 학교가 있는 센 강의 말라케 둑방 동네]의 전시에 뒤
이어, 1884년 2월 4일 마네의 미망인에게 돌아갈 화실 경매가 드루오
경매장 건물에서 열렸다. 벨라스케스의 공주를 모사한 그림이 200프
랑, 햄릿으로 분한 포르의 초상은 3500, 「아르장퇴유」는 1만2000, 「폴
리 베르제르 바」는 5800, 「라튈 영감네」는 5000, 「발코니」는 3000, 「빨
랫감」은 8000, 소묘는 50에서 80프랑에 낙찰되었다! 생솔이 15프랑에
샀던 폴리쉬넬은 26프랑이었다!

루브르 박물관은 한 점도 사지 않았다. 올랭피아는 1만 프랑에 낙찰
되었다. 어마어마한 군중이 경매에 참석했다. 앞서 들었던 가격에 반기
거나 황당하게 올랐다고 외치는 사람들도 있었다. 그러나 결국 대중은
입을 다물었다는 점이 인상적이었다. 두 차례의 경매에서 총 11만4637
프랑의 매출이 발생했다. 지금으로 치면 형편없는 수준이었지만 당시
로서는 상당한 금액이었다.

1889년의 만국박람회는 결정적으로 중요한 또 다른 사건이다.

대혁명 이후 백 년간의 프랑스 회화전이 열렸다. 1883년에 사망한 마네를 배제할 도리는 없었다. 이번 회고전은 앙토넹 프루스트가 주저 없이 자신의 천재적인 친구의 작품을 명예관에 전시하도록 했다. 1867, 68년에 연거푸 낙선했던 거장을 위해서는 훌륭한 복수였다. 그 효과는 어마어마했다. 특히 미국인과 독일인 등 외국인들은 자신들의 미술관과 개인소장품에 들여놓으려고 마네의 작품들을 사들이기 시작했다.

화가 서전트는 자기 동포가 「올랭피아」를 노리는 줄 알고서 급히 클로드 모네에게 알렸다. 모네는 프랑스의 작품을 지킬 의무로서 선입찰한다는 주도권을 행사했다. 마네의 미망인에게 2만 프랑을 주어야 했다. 이렇게 큰 어려움 없이 작품은 나라 바깥으로 반출되지 않았고 뤽상부르 미술관에 기증되었다. 그런데 해묵은 싸움이 재개되었다. 1865년의 관전에서 화가에게 독설을 늘어놓았던 자들의 후예인 굼뜬 모략꾼 한 무리가 마지못해 마네의 작품 한 점을 국립미술관에 받아들일 수 있다고 주장하고 나섰다. 그러나 「올랭피아」는 아니었다(안 된다!). 클로드 모네와 친구들은 운이 좋았다. 결국 교육과 미술장관 레옹 부르주아는 카미유 펠르탕의 압력으로 입장을 철회했다. 1890년 11월 17일 장관 칙령으로 올랭피아는 뤽상부르에 들어갔다.

이보다 덜하긴 하지만 비슷한 갈등이 1894년에도 다시 벌어졌다. 화가 카유보트가 자신이 소장하고 있던 마네, 드가, 인상주의 화가들의 작품을 뤽상부르 미술관에 기증하려고 했을 때였다. 관계자들은 자리가 없다며 능숙하게 둘러댔다. 마네의 작품 3점 가운데 2점이 수용되었다. 「발코니」, 「안젤리나」, 「크로켓 게임」은 배제되었다. 1894년 드루오 오

텔에서 경매는 프랑스에서 마네의 영광에 결정적으로 이바지했다. 그러나 갈등은 독일에서도 재개되었다. 베를린 국립미술관에 기증하려고 「온실에서」(1879) 등 중요한 작품들을 사들였던 폰 추디 같은 사람이 영예로운 자리를 원했지만, 언론의 논쟁 속에 빌헬름 2세는 우연히 논란이 된 두 점의 작품을 보게 되었고, 완전히 배제하진 못했지만 미술관 3층의 구석진 곳에 걸도록 했다.

1900년의 만국박람회에서 로제 막스〔평론가〕가 감독을 맡은 전시회는 에두아르 마네에게 걸맞은 자리를 찾아주었다. 프랑스 회화의 역사에서 가장 전면에 내세웠던 것이다. 이때부터 마네는 번번이 프랑스 미술의 대회고전에서 승승장구했다. 여기에서 "19세기의 어리석음"이 특별히 강조되곤 했다. 나는 이렇게 말하면서 런던 왕립예술원에서 1930년경에 개최했던 프랑스 미술의 잊을 수 없는 전시회를 그려보게 된다. 특히 1932년 오랑주리 미술관에서 마네의 탄생 백주년을 기념하는 전시회를 다시 그려보게 된다.

이 훌륭하기 그지없고 잊을 수도 없는 회고전의 도록 서문에 폴 자모는 이렇게 썼다.

"마네는 가장 힘겹고 악착같은 박해를 견뎌낸 사람이었다. 그는 그 때문에 고통을 겪었지만, 그 고통에 절대 안주하지 않았다. 그의 근본적 고전주의는 오늘날에도 우리를 감동시킨다."

이해받지 못하고 모욕당하면서 쉰한 살에 사망한 마네는 그 모든 것에도, 모든 것을 뛰어넘어, 거짓말을 하지 않고 절대 포기하지도 않고

끈질기게 살았다. 바로 이것이 그의 영웅성이었다. 조용한 영웅성이고 고상한 파리 사람의 흐뭇한 영웅성이며, 또 프랑스 사람다운 영웅성이다.

후기

어둠에 싸인 채 조용히, 사람들이 교훈을 잊은 옛 거장들과 완전히 하나가 되면서
자기 자신을 찾으려 했던 가혹한 죄 때문에 이해받지 못했던 창조적 영웅이 있다.
에두아르 마네가 그 사람이다. 19세기 프랑스의 가장 훌륭한 화가이자
거의 모든 시대를 통틀어서도 그럼직한 사람이다.

앙리 팡탱 라투르, 「에두아르 마네」

여러 영웅이 있다. 미친 듯한 용맹으로 싸움터에서 스러지는 이가 있다. 바야르, 아사스의 기사, 어린 북수 바라[1848년 혁명 때 시위대 선두에 섰던], 또는 이보다 거창하진 않아도 감동이 뒤지지 않는 용사도 있다. 이지러진 달빛 아래 기관총이 빗발치는 참호 구덩이에 처박혀 저항하던 베르됭 전투•의 용사가 있다. 선구자, 탐험가, 선교사도 있다. 아마존 강과 오레노크 협곡에서 전인미답의 숲을 헤치고 만년설이 쌓인 알티 플라노 산을 기어오른 콩키스타도르[라틴아메리카 에스파냐 정복자] 가 있다.

브라차는 아프리카 밀림 한복판에서 열병에 초췌해졌고, 푸코 신부는 사하라 골짜기에서 적대적인 투아레그 족을 선교하다가 결국 그들에게 학살당했다. 다미앵 신부는 태평양 한복판 섬에서 나병 환자를 돌보다 가 그 저주받은 병으로 죽었다. 학자도 방사선 치료사도 하나둘씩 희생

• 프랑스 북동부 독일 접경지역의 1차 세계대전 시 대격전지.

되었다. 파스칼은 무한의 심연에 빠져버렸다…. 등불을 들고 갱에서 가스 폭발로 시커멓게 타버린 불쌍한 육신들 틈에서 투쟁하던 구조대원. 슬픈 노래를 되풀이하며 죽어간 어부는 평범한 영웅이었다.

> …별이 빛나는 밤
> 대서양 바람이 돛을 울리며
> 밝은 돛대와 밧줄을 떨게 할 때[*]

문인과 예술가에도 영웅이 있다. 빚쟁이에게 쪼들리던 발자크처럼 악착같은 일꾼, 또다시 광기의 외침이 들려올 줄 알면서 열에 들뜬 채로 붓질하며 악령과 싸우던 반 고흐.

그러나 어둠에 싸인 채 조용히, 사람들이 그 교훈이 잊힌 옛 거장들과 완전히 하나가 되면서 자기 자신을 찾으려 했던 가혹한 죄 때문에 이해받지 못했던 창조적 영웅이 있다. 에두아르 마네가 그 사람이다. 19세기 프랑스의 가장 훌륭한 화가이자 거의 모든 시대를 통틀어서도 그림직한 사람이다. 살롱에서 낙선한 그의 그림들은 오늘날 루브르〔현재는 오르세 미술관〕와 세계 일급 미술관들과 중요한 개인소장품들의 가장 명예로운 자리에 걸려 있다. 그는 살아 있을 때 예술가들 가운데 가장 배척받고 중상받았다. 자신의 뜻과 상관없이 그는 혁명적 인물이었다.

파리의 고상한 부르주아 가정에서 태어나 상당히 유복했던 그는 '환

[*] 벨기에 현대 시인이자 미술평론가, 에밀 베르하렌.

쟁이'라든가 추잡하다는 끔찍한 평판을 받았다. 그는 섬세한 멋쟁이로서 본래 온화하고, 사랑스럽고, 겸손했다. 테오도르 드 방빌은 그에게 이런 시를 바쳤다.

그렇게 웃는, 금발의 마네
거기서 멋이 우러나고
쾌활과 매력으로 기묘하게 똘똘 뭉치고
아폴론 수염에 덮인
머리끝부터 발끝까지
멋들어진 신사의 모습이네.

그는 자신의 모든 예술을 걸고서, 세속적 성공과 살롱〔정부에서 주관하는 공모전, 관전이라고도 한다〕의 메달과 레지옹 도뇌르 훈장을 꿈꾸었을 뿐이다. 그런데 그는 평생(그는 1883년 쉰한 살에 작고했다) 실망과 매정한 거절만을 맛보았다. 여러 차례 관전에서 낙선하고 웃음거리가 되고 조롱받고 신문에서 희화화되었으며, 불르바르의 제왕이던 평론가와 기자에게 맹공을 받았다.

이런 쓰라림에도 에두아르 마네는 자기 내면의 욕망에 사로잡혀, 딱하지만 절대로 관례에 지지 않으려고 버텼다. 그는 종종 인용되듯이 침묵공 기욤 도랑주라고 부를 수 있을 듯하다. 어쩌면 또 다른 "반도叛徒" 마르닉스 드 생탈드공드라고도 할 수 있겠다. 즉 "시도해도 소용없고 끈질기게 밀고 나가도 성공하지 못하리라." 그는 예술가였을 뿐만 아니라 완숙한 기법을 구사했던 놀랍도록 타고난 일꾼이었다. 그는 강인한

성격의 소유자였다. 바탕이 청렴했고 정신은 순수했으며, 모든 시련에 단호하게 맞섰다. 그를 찬미하는 진정한 예술가로서 그에 못지않게 중상받은 혁신적 작가로서 인상주의자들은 그를 지도자로 모시려 했고 깃발을 쥐여주려 했을 정도였다. 그는 이런 과분한 명예를 사양하는 것보다 평론가와 순진한 대중이 자신을 모욕하는 수치를 견디는 데에 더욱 용기를 내야 했다.

<center>✤</center>

마네와 절친한 아일랜드 사람으로 파리에 살았던 조지 무어는 "예술은 자연이 아니다"라고 했다. 또 "예술은 자연을 소화한 것이다"▪라고도 했다. 이 예민하고 정열적인 외국 사람은 위대했던 인상주의의 한 시절을 이렇게 기억했다.

"사람들은 마네의 독창성을 이야기한다. 나는 그렇게 보지 않는다. 그에게 고유한 것, 우리가 그에게서 제거할 수 없는 것은 기막힌 솜씨다. 마네의 정물화 한 점은 세상에서 가장 경이롭다. 생기에 넘치는 색과 폭과 단순성, 직접적인 붓 자국, 찬란함이다!"▪

이 『이스터 워터스』의 작가는 이 점에서 폴 콜랭과 같은 자리에서 만난다. 콜랭의 마네에 관한 책은▪ 이 화가에 관해 쓰인 넘쳐나는 문학에

▪『한 청년의 고백』.
▪ 같은 책.

서 가장 빛나는 연구라 할 만하다. 나는 미술의 역사 중 외국 분야에 대해서는 콜랭과 충돌하곤 했다는 것을 밝혀두고 싶다. 마네의 참고문헌은 풍부해졌고, 같은 주제에 관해 기왕에 출간된 모든 것을 묻혀버리게 할 만큼 진정토록 기념비적이며 핵심적인 저작은 아직 드물기만 하다. 우리는 고타르트 제들리카▪의 책을 들 수 있겠다. 취리히 대학 사학과 교수로서 오랜 세월 여행하고 연구한 성과를 묶어낸 책이다. 뒤레가 쓴 마네의 전기와, 폴 자모와 조르주 빌덴스타인의 도록과 앙토냉 프루스트와 모로 넬라통의 회상록(『마네 자신이 이야기하는 마네』)과, 본 추디, 마이어 그래프의 독일 저서들에 뒤이어, 제들리카의 이 평전은 정말이지 "철저한" 작품으로서 우리가 기대했던 것의 요체로 보인다. 이 저작은 학술적 명예를 얻었고 스위스 출판사에서 펴냈다.

🌿

마네의 진실한 친구이자 어린 시절의 동무요, 그의 고집스런 노력과 고통 그리고 뒤늦은 승리를 도운 증인 앙토냉 프루스트와 테오도르 뒤레는 마네에게 바친 책에서 그를 약간 "영웅화"했다. 이들은 그를 투사요 반항아로 만들었다. 신문이 선동했고 또 선량한 소시민들은 「올랭피아」를 갈가리 찢고 싶어하며, 그를 회화의 위험천만한 무정부주의자로나 여겼을 뿐이다. 그런데 앞에서 우리가 말했다시피, 이런 태도보다 더 비범한 이 파리 사람의 본성과 배치되는 것도 없다.

▪ 오이겐 렌츄 출판사, 취리히, 430쪽. 150점의 도판 수록. 마네의 작품 몇 점을 상세하게 파헤쳤다.
▪ 플루리 출판사.

손가락 끝마디까지 사교계의 사람으로서 세련되고, 당대의 멋쟁이이자 사회적 관례 못지않게 대가들의 가르침을 존중했던 사람이니까.

그렇지만 폴 콜랭은 자기 논지를 어지간히 강요하고, 무엇보다도 마네를 "현대화파의 가장 놀라운 거장"으로 내세우더니 돌연 다음과 같은 결론을 낼 정도로 욕심을 부렸다. "그를 단념해야 한다. 그는 영웅이 아니다." 이렇게 한 번 더, 항상 거창한 구경거리가 아닌 영웅의 개념을 이해해야 한다. 내 생각에 진실은 「아르장퇴유」의 선상에서 노를 것고, 「라튈」(라튈 영감네)의 식당, 말라르메와 졸라, 청년 클레망소, 로슈포르의 훌륭한 초상화가로서 화가를 주목했던 조지 무어가 남긴 화가의 초상에서 그를 찾을 수 있다.

그 초상은 두 사람이 처음으로 '누벨 아텐' 카페에서 만났을 때의 모습이다.

"이때 카페의 색유리창 문이 마룻바닥에 깔린 모래를 긁었다. 마네가 들어섰다. 출신에서나 예술적인 면에서나 본질적으로 파리 사람이지만, 그는 그 외모와 말하는 방식에서 영국인을 연상시켰다. 그의 거동이나 복장이나 얼굴 모두 감쪽같이 어울렸다. 얼마나 대단한 인물이던지! 그가 방을 가로지를 때 그의 딱 벌어진 어깨는 흔들리고 가슴은 곧게 펴졌다. 또 그 얼굴과 수염과 코는 목신 사티로스를 닮았다고나 할까? 아니다. 차라리 지적인 표현과 솔직한 말과 하나로 꿰인 아름다운 선과 확신에 찬 열정을 불러일으켰다고 하겠다. 정직하고 단순한 문장은 샘물처럼 맑고, 때로 거친 면도 있어 약간 신랄하기도 했지만, 그 분수령에서는 부드럽고 빛으로 넘쳤다. 그는 드가 옆에 앉았

다. 어깨가 둥글고, 후추와 소금을 친 듯 감칠맛 나게 멋을 낸 드가 곁에. 드가는 그 수수한 목소리만 빼고는 그다지 프랑스 사람다운 면은 없었다. 눈은 작고, 말은 신랄하고 냉소적이며 아이러니로 넘쳤다. 두 사람은 인상주의 화파의 리더였다. 그들의 우정은 불가분한 경쟁심으로 각을 세웠다. 마네는 '드가는 내가 현대의 파리를 그릴 때 「세미라미스」〔그리스 전설에 등장하는 아시리아 여왕〕를 그렸다'고 했다. '마네는 절망하고 있어. 뒤랑처럼 축하받고 상을 받은 짜릿한 그림을 그릴 줄 몰라서'라면서도 드가는 '그는 비굴한 예술가가 아니라 강한 예술가지. 그는 발이 묶인 채 노를 젓는 노예선의 노예 같아'라고 했다."

분명히 마네는 모네, 시슬리, 피사로 부자 등 시각과 채색에 혁신을 일으키고, 회화에서 일광욕과 삼림욕을 즐길 수 있게 했으며, 터너와 용킨트 이후로 빛의 결정적인 역할을 이해하고 있었고, 또 시인 미투아르가 "순간의 기념비"▪라고 하는 것을 세우고 있던 이들의 탐구에 공감하지 않거나 주의를 기울이지 않기에는 너무나 지성이 풍부했다. 그는 제자이자 친구였던 베르트 모리조가 자신들의 노력에 관심을 두도록 그를 설득하는 데에 별다른 어려움은 없었다. 그러나 그 자신의 예술은 변화무쌍한 일시적 인상을 넘어서 있었다. 또 시인 베를렌이 『시 예술』에서 말한 "이행 중인 것"을 넘어서 있었다. 그것은 더욱 완전하고 지속적인 그 무엇이다. 그뿐 아니라 그는 이들의 시도에서 갑자기 발을 빼고서,

▪ 『조화의 고뇌』, 1901.

그의 개인적 분발을 어느 정도 원했던 이 새로운 화가들이 맡기려던 지휘를 사양했다. 그런 점은 세잔도 마찬가지였다. "발밑에 갈고리를 두고 싶지 않아 했다." 그를 컨스터블, 보닝턴 같은 영국 풍경화가나 네덜란드 화가 용킨트와 마찬가지로 인상주의자들의 선구자로 볼 수 있다. 그러나 누가 뭐라고 하든 그 자신은 그들의 우두머리가 되려 하지 않았다. 그는 그들이 아니었다…. 그는 그저 마네였다.

관례와 정해진 소재와 학교와 공식 화파의 상투적 솜씨를 경멸하고, 승승장구하는 카바넬●의 "영합적 취미"를 무시하고, 화폭 위에 순수한 색조를 대담하게 대립시키면서, 점점이 계조로 이어지는 반半계조적 관계를 포기하고서, 또 색상의 밝기에 균형을 취하는 분명한 감각으로써 사부 토마 쿠튀르가 중시하던 것 같은 오페라 스타일로 이야기를 구성하는 "고상한" 주제를 무시하고, 생활 주변에서 주제를 과감하게 선택하면서 「올랭피아」, 「풀밭의 점심」, 「폴리 베르제르 바」, 또 이전의 그 어떤 아름다운 정물화보다 뛰어난 정물화들을 그려낸 마네였다. 이 화가는 자기 식으로 고전을 만들어내면서 벨라스케스와 프란스 할스와 샤르댕이 증명했던 찬란한 전통에 가세한다. 당시 비평계는 보들레르나, 용감하게 그를 옹호했던 졸라 같은 저격수를 제외하고는 아무것도 이해할 줄 몰랐다.

마네는 이 끝없는 몰이해를 대단히 괴로워했다. 그렇지만 그는 절대로 대중의 악취미에 양보하지 않았다. 그는 항복하지 않았다. 이제 오늘에 와서 그의 복수는 눈부시다.

● 관례적 화풍의 화가로 귀족의 초상 등이나 신화적 소재를 그렸다.

그런데 '고전'이란 무엇일까? 생트 뵈브는 「월요 만필漫筆」에서 누구보다 먼저 이 질문에 답해보려 했다. 그가 바탕을 둔 것은 물론 문학계였다. 그렇지만 그가 문학에 관해서 했던 말을 조형예술계에서도 들어보려 한다.

"내가 정의하고 싶은 진정한 고전작가란 인간 정신을 풍부하게 하는 작가이고, 실제로 보물을 더욱 늘려놓았던 사람이다. 입장이 분명한 정신적 진실을 발견하거나 또는 이미 모든 것이 알려지고 탐색되었다고 생각하는 가슴속에서 영원한 정열을 되찾은 사람이다. 또 자기 생각과 관찰과 창의력을 '어떤 형태로든' 폭넓고 거대하며, 세련되고 감각이 풍부하며, 건강하고 그 자체로서 아름다운 형태로 표현하는 사람이다. 모든 사람에게 '자기만의 스타일로서' 말하고 또 그렇게 해서 세상 사람의 스타일이 된 사람이다. 신조어도 없이 어느 시대에도 당대적인 것이 되는 '새로우면서도 예스런' 스타일로써.
이런 고전이 혁명적인 순간일 수 있다. 적어도 그렇게 보일 수 있다. 그러나 그는 그렇지 않다. 그는 서투른 작품을 남기지 않았고, 자신을 거북하게 하던 것을 오직 질서와 아름다움의 편에서 금세 다시 균형을 취하기 위해서만 뒤집었다."

이 마지막 문장이야말로 이해받지 못한 마네에게 가장 훌륭하게 들어맞는다.

옮긴이의 말

이 책은 벨기에의 빼어난 문필가 루이 피에라르의 저서, 『이해받지 못한 사람, 마네*Manet, L'incompris*』의 한글 완역본이다. 원전은 1944년 파리, 사지테르 출판사 판을 사용했다.

저자에 대한 소개는 책날개에 붙였다. 이 사람도 그렇지만 스위스, 벨기에의 불어권 지역 작가들의 경우 프랑스인으로 오인받는 경우가 적지 않다. 피에라르는 진보적인 사회당 정치인으로 명성이 높지만 작가로서는 『빈센트 반 고흐의 비극적 삶』과 이 책 『이해받지 못한 사람, 마네』라는 일종의 성장소설처럼 읽을 수 있는 감동적인 두 편의 예술가 전기를 통해서 더욱 널리 알려졌다.

대학을 비롯한 제도권 밖에 있으면서, 또 전업 문인이 아니면서 이 책들만큼 오랫동안 반향을 일으키고 전문가들로부터 절찬을 받은 책도 보기 드물다. 이렇게 한 예술가의 삶을 감동 깊게 그려낼 수 있었던 것은 그 자신의 높은 지성과 예리한 통찰 덕분이 우선이겠지만, 그가 정치인이자 언론인으로서 발이 넓었기 때문이기도 할 것이다.

아주 잘 알려져 있듯이, 19세기 프랑스 화가 에두아르 마네는 현대미술의 역사에서 가장 요란한 화제를 몰아왔고 오늘날도 그의 삶과 예술에 대한 관심은 끝이 없다. 주로 이 거장이 '이해하기 어려운' 현대미술과 화가의 운명을 상징적으로 대변한다는 평가와 여론 때문이다. 이 책은 현대미술의 한 주류를 이끌면서 화려한 성과를 빚어냈던 프랑스 사회가 당면했던, 서툴고 난감한 역사적 체험을 폭로한다.

화가로서 기막힌 경지에 이른 마네의 솜씨와 천재성을 부인하기 어렵다. 그런데 그의 유명세는 이 책이 출간된 당시나 지금도 여전히 문제의 본질에서 벗어나 겉도는 경향을 보인다. 그가 그 뛰어난 거장적 솜씨에도 불구하고 이해받지 못한 데에는 그림의 순수한 미학적 문제만이 아니라 사회적·역사적 이유가 더욱 크게 작용했었다.

그는 다른 동료 화가들과 마찬가지로 자기 시대의 현실을 묘사하고, 또 고발하고 싶어했다. 그렇지만 대중은 그때까지 익숙하던 그림에 대한 막연한 고정관념에 사로잡혀 있어 이런 그의 뜻을 선뜻 수용하지 못했다. 바로 여기에서 대중 '관객'이 화가 못지않게 문제의 중심에 있었다. 그전 시대까지 예술은 특수층의 전유물이었다. 일반 대중과 무관한 별도의 세계에서 생산되고, 유통되고, 소비되었다. 그러나 예술작품이 시장경제에 편입되고, 대중 취향에 기대어 급성장하던 언론이 그 여론을 주도하려 했을 때, 갈등과 충돌은 불가피했다. 또 언론의 신장과 더불어 새로이 출현한 미술평론가는 시장과 언론에 보조를 맞추면서, 이전처럼 전문적 담화보다 대중에 영합하고 인기를 추구하는 경향을 보였다. 따라서 아직 완전히 대중적인 매스컴이나 대량적 소비사회에 진입하기 직전에 그 초기적 형태로서 대중 성향적인 사회의 발언과 이야

기의 주도권이 관중의 손에서 좌우되기도 하는 유례없는 사태가 벌어졌다.

예술작품이라는 '특이한 물건'을 중심으로, 작가와 관객과 그것을 중재하는 언론이 새로운 관계를 맺게 되는 과정에서 갈등과 충돌은 불가피했다. 예술작품은 고도의 지적·정신적 노력과 능력과 투자가 필요한 데다, 비범할 수밖에 없는 창의적 작업이었다. 그런데 이것을 기껏해야 진부하고 경박한 교양을 갖추었을 뿐인 '소비자의 선택'으로 판단하겠다는 것은 첫 번째 대중매체 시대의 쓸쓸한 희극처럼 다가온다.

이 책이 특별히 재미있는 것은, 위와 같은 사실이 이론적으로나 역사적으로 상당히 진전된 연구들이 없지 않지만, 생생하게 문제의 현실 속에서 어떤 구체적이며 개성적인 인간들을 통해 그 사회상과 인간상을, 그 즐거움과 아픔, 그 미묘하고 복잡한 까다로운 내면의 복잡함을 탐색하는 가운데 전체적인 형편을 소개하기 때문이다.

마네의 그림과 예술에 대한 오해는 예술이 대중에게 접근하면서 겪은 최초의 진통이자, 새롭게 태어나는 산고였다. 예술가들은 더 많은 사람에게 접근하려는 의욕을 갖고 있었지만, 대중은 이 정답지만 낯선 예언자를 반길 준비가 되어 있지 않았을뿐더러 오히려 불편하고 불순한 난입자로 여겼다.

본문에서 잘 설파하고 있듯이, 마네는 까다롭고 세련된, 매력적인 멋쟁이였다. 그는 가족을 존중했고, 아름다운 여자를 사랑했으며, 어려운 동료를 진심으로 도왔다. 그의 인품은 그저 재기가 넘치며, 창의적인 삶

을 사는 뛰어난 화가의 개성을 넘어서 더욱 인간적인 면모로 충만하다. 그가 보수 성향의 행동 방식을 보이면서도 가장 혁신적이며 혁명적인 화가가 되었다는 점이 특히 주목할 만한 부분이다. 주변을 존중하는 신사이면서도 자신의 사상은 결코 그런 것에 얽매일 줄 모르고 자유로웠기 때문 아닐까. 이 얌전한 부르주아 화가의 사상과 행적에서 당대의 시인 보들레르, 말라르메, 에밀 졸라의 영향과 격려, 우정은 절대적이었을 듯하다. 누가 이들을 퇴폐적이라고 했을까. 대중이 점차 무책임하고 고약한 영향력을 발휘하게 된 세태가 더욱 퇴행적이었을 뿐, 이들은 예술사의 어떤 시기보다도 맑고 예리한 통찰력으로 우리 인간의 덧없는 욕망과, 감탄할 만한 의지와, 현실의 한계와 운명에 도전하는 솔직한 용기로, 눈부시고 쓰라린 사랑의 기쁨을 맛보고 노래했을 뿐이다.

물론, 그를 사랑하고 흠모하면서, 그의 제수로서 한 가족이 된 화가 베르트 모리조가 그의 인상주의 화풍의 수용과 발전에 끼친 결정적 영향은 그 비중에 비해 덜 평가되고 있어 아쉽다.

마네는 가장 전통을 존중하는 화가가 가장 혁명적인 화가가 될 수 있다는 역설을 완벽하게 증명했다. 바로 이점이 우리가 깊이 새겨둘 만한 것이다. 세상의 모든 물질적·정신적 가치가 혼란 속에 뒤죽박죽되어 어지러울 때, 그의 고뇌와 선택을 주시하면서, 진정한 예술의 길이 무엇인지 생각할 좋은 기회가 될 수 있을 듯하다. 먼 옛날의 다른 나라, 다른 사회의 사람이었지만, 이런 인간이 우리 곁에 있다면 그곳에서처럼 여기에서도 그의 무덤에 꽃을 바치러 다닐 여인이 누군가 있기는 할까….

지은이 루이 피에라르

벨기에 의회민주주의의 초석을 다진 사회당의 거물 정치인으로서, 또 언론활동으로 예술가 교육 개혁을 위한 기념비적인 업적들을 남겼다. 특히 그의 『빈센트 반 고흐의 비극적 삶』이라는 전기가 유명하다. 문인으로서 벨기에 펜클럽을 창설했으며, 모리스 마테를링크, 에밀 베르하렌과 함께 벨기에 현대문학을 주도했다. 수많은 소설과 기행문 그리고 주목할 만한 번역도 남겼다. 『콩스탕탱 뫼니에』 등 폭넓은 경험과 깊은 안목으로 벨기에 역사 속의 예술가들을 그린 전기들은 고전이 되었다. 그의 작품은 네덜란드어, 영어, 스페인어, 독어 등 여러 언어로 번역되었다.

옮긴이 정진국

서울과 파리에서 미술과 미학을 공부한 미술평론가. 빅토르 타피에의 『바로크와 고전주의』를 비롯한 프랑스 학파의 미술사와 프레드 베랑스의 『라파엘로, 정신의 힘』, 귀스타브 반지프의 『베르메르, 방구석에서 그려낸 역사』 등 예술가 전기를 번역했다. 사료 발굴을 통해 에밀 부르다레의 『대한제국 최후의 숨결』 같은 기행문과, 쥘 미슐레의 『여자의 사랑』 등의 고전도 번역했다. 글과 사진으로 지은 『유럽의 책마을을 가다』, 『사랑의 이미지』 등의 에세이를 내놓았다.

이해받지 못한 사람, 마네

초판인쇄 2009년 9월 7일
초판발행 2009년 9월 14일

지은이 루이 피에라르 | 옮긴이 정진국 | 펴낸이 강성민
기획부장 최연희 | 편집장 이은혜 | 마케팅 신정민

펴낸곳 (주)글항아리 | 출판등록 2009년 1월 19일 제406-2009-000002호

주소 413-756 경기도 파주시 교하읍 문발리 파주출판도시 513-8
전자우편 bookpot@hanmail.net
전화번호 031-955-8888(관리부) 031-955-8898(편집부)
팩스 031-955-2557

ISBN 978-89-93905-07-6 03600

이 도서의 국립중앙도서관 출판시도서목록(CIP)은 e-CIP홈페이지(http://www.nl.go.kr/ecip)에서 이용하실 수 있습니다.
(CIP제어번호 :CIP2009002477)